全国高等院校设计专业精品教材

刘宝岳 丛书主编

立体构成设计

邓国平 编著

中国建筑工业出版社

图书在版编目（CIP）数据

立体构成设计/邓国平编著.—北京：中国建筑工业出版社，2015.1
（全国高等院校设计专业精品教材）
ISBN 978-7-112-17243-6

Ⅰ.①立… Ⅱ.①邓… Ⅲ.①立体造型—造型设计—高等学校—教材 Ⅳ.①J06

中国版本图书馆CIP数据核字（2014）第208222号

本书为《全国高等院校设计专业精品教材》中的分册之一。该丛书为设计类本科生的专业教材，由基础篇和设计篇构成，共计19部。本书共分六章：一、基础理论；二、点立体构成；三、线立体构成；四、面立体构成；五、肌理构成；六、块立体构成。

本书系统梳理了德国包豪斯、俄国呼捷玛斯（苏联高等艺术与技术创作工作室）1920～1930年十年间的历史发展进程与教学实践内容，以及对教学系统的研究和探索。探讨造型训练的规律和方法，对国内的艺术学和建筑学教育可起到直接的借鉴和启发作用，着重研究再现了其作为现代艺术设计"运动中的历史"，以形体为切入点派生出"立体主义"和"构成主义"。例如：立体构成的基本概念及应用、立体形态的基本特征、立体构成的逻辑等，引导学生把相关知识学以致用。讲解了立体构成在视觉传达领域、工业设计领域、景观建筑领域、服装设计领域、室内设计领域的应用。将立体构成的新观念、新理论、新方法融入其中，在各章节中予以拓宽和深化，具有较强的实用性和参考价值。本书汇集了大量的国内外设计案例分析，专业性、实践性强，是难得的一本艺术设计专业相应课程的教材。

责任编辑：李成成　李东禧
版式设计：刘政恒
责任校对：陈晶晶　党蕾

全国高等院校设计专业精品教材
刘宝岳　丛书主编

立体构成设计

邓国平　编著

*

中国建筑工业出版社出版、发行（北京西郊百万庄）
各地新华书店、建筑书店经销
北京方嘉彩色印刷有限责任公司印刷

*

开本：880×1230毫米　1/16　印张：9¾　字数：405千字
2015年2月第一版　2015年2月第一次印刷
定价：**59.00**元
ISBN 978-7-112-17243-6
（26010）

版权所有　翻印必究
如有印装质量问题，可寄本社退换
（邮政编码 100037）

编委会

顾　问：张宏伟　　于立军　　孟庆国

主　任：孙奇涵

副主任：闫舒静　　何杰

委　员：（按姓氏笔画排序）

于立军	王芙亭	王妍珺	白廷阁	任　莉	华　梅
刘　卉	刘　良	刘宝岳	闫舒静	孙奇涵	李　波
李炳训	肖英隽	何　杰	宋　莹	张　立	张宏伟
张海力	陆路平	林乐成	庞　博	庞黎明	孟庆国
战　宁	高　斌	郭津生	郭振山	董　雅	韩晓梅
童慧明	谢基成	蔡　强	魏长增		

序

我国艺术设计教育事业近 20 年有了长足的发展，尤其是艺术设计专业，教育体系日臻成熟，教育成果日益显著，这种状态下，优选优秀教材的工作就显得十分迫切。可以说，目前国内同类教材的编写，自 20 世纪 70 年代以来从无到有，从开始的引进、翻译，到现在的 40 多个版本，取得了可喜的成绩，这离不开从事艺术设计专业教育的广大教师的努力和探索。然而，作为艺术设计专业课受众最多的教材，也面临许多问题：教材中，有的知识老化，千面一孔；有的理论概念简单，图解化和几何化现象严重；有的过于强调学术性，缺乏作为教材应具有的理论知识及逻辑梳理；有的教材则出现理论教育与设计实践相脱节的情况；还有不少教材的编写粗制滥造。

当前，我国存在的艺术设计专业教材体系和教材的选用基本形成了南北两大体系。南方体系出版的教材具有一定的前卫性，思维活跃，变化快；而北方体系出版的教材系统性强，基础坚实。当前存在南方不选用北方教材，北方不选用南方教材的情况。然而，我坚信一套优秀的教材会突破南北特性差异及固有的地域界限，会为大家共同接受。

此次编写的"全国高等院校设计专业精品教材"丛书，作者为具有丰富一线教学经验的教师。该丛书是他们集多年教学和研究经验，筛选教学实践中的资料和部分优秀作业的精华，根据我国艺术设计专业课程的教学改革和专业特色，并参照国家教育规划纲要的创新与需要而编写，其特色如下：

1. 该丛书理论系统内容完整、概念清晰，既有基本理论、基础知识，也有基本技法，特别注重理论与实际相结合。

2. 该丛书各章节均以设计为主线，针对性强，重点突出，脉络清晰。

3. 该丛书内容十分丰富，整套丛书所附的设计范图多达数千余幅，多数章节配有设计步骤图，便于指导读者学习或自学，而且还有不少深入浅出的赏析文字，可读性强。

4. 该书无论是设计方法还是具体图例，都严格按照教学大纲要求，源于实践、生动活泼，更切合实用。

5. 此套教材各个章节增加了课程设计，此为创新之举。鼓励学生运用形象思维方式去思考理论创新问题，这使该教材更加符合艺术设计教育的专业特点，即形象化教学的艺术教育规律，此为该套丛书的一个特色。

6. 该丛书有别于市场同类教材 20 年来形成的知识老化、理论概念简单、图解化、几何化的现象，一改基础理论教育与设计实践相脱节的弊病，在深化理论的基础上联系实际，强调基础教学为设计服务的理念，用丰富的艺术形式和艺术语言使其呈现多样性，特色鲜明。此套丛书具有的特色和强人之处，或许可以使艺术设计专业的课程体系更加完善，受到更多师生的欢迎，为一线教学作出贡献。

丛书主编 刘宝岳

前言

立体构成在造型艺术中的应用越来越广泛，如：绘画（立体派）、建筑、包装、雕塑、装置等。但把立体构成运用到艺术设计中，并形成一套可操作的体系还是没有前例。

构成，即为"组织"，绘画、摄影艺术中称之为"构图"，视觉传达设计中称之为"编排"，而空间设计艺术中称之为"位置经营"。本书讲述的内容就是将各类艺术设计中共同遇到的元素的组织问题作为一个基础问题来进行研究，故称之为"构成艺术"。

立体构成即可理解为空间互动，本书引导读者从认识空间、营造空间、层次空间、虚实空间、围闭空间、场性空间、墙上的空间、造型空间的延展等，体验立体造型的线、块、面，很好地解决学生面临的难题，真正将这些线、面、体诸要素与专业设计联系起来。深入浅出的论述并结合大量图例，以切实的知识与可靠的方法，将色彩原理、材料的选择和应用、视觉心理认知等理性因素揉进立体构成设计基础训练中去。使读者在实践中通悟立体构成艺术中的认知规律和特质文化，以达到最大限度地突破常态的探索，创造可能的新形势，感知及领会形式、材料、色彩与空间所带来的精神上的审美愉悦，并获得在设计实践中的创造动能。

本书详细介绍了视觉艺术构成在造型设计中的运用方法，指出在设计程序中主要考虑抽象与具象、无形与有形诸因素。有形因素包括空间、构成、对比、色彩等。设计中要运用这些手段创作出一件作品。无形因素包括思想、内容、理性、情感等。设计中也要考虑其交流的形式，两者相辅相成，以达到最大限度地突破常态，从而创造出完整的视觉表达——一件艺术作品。本书对上述问题做了深入浅出的论述，并结合大量图例，以切实的知识与可靠的方法，它不仅适合在艺术专业设计中学习、运用。对于已有设计实践或创作经验的设计师来说，书中所包含的理论和方法也不无裨益。

从艺术教育的基本特征来看，此书较好地解决了专业基础课为专业课服务的问题。众所周知，"立体构成"是美术、设计类专业的基础，多少年来都以同一个面孔出现在装潢、广告、环艺、服装、工业、景观等等专业的课程之中。而此书很好地解决了这个问题。不仅能使学生理解了其在各专业设计中的应用，而且把原来死板的线、面、体变成动态的、活跃的要素，产生了新的动态美感，此为其二。其三，通过此书会发现，语言精练、生动。重点介绍了基本概念，并提出一些新的观念，没有过多的描述，而是通过大量的直观的图和案例分析及优秀作品任由读者去理解——给读者一个想象空间。可以讲是教材的一种改革。使我们的教师不是教教材；而是用教材去教，给教师创造性地发挥留有余地，给教师和学生的互动留下空间，给学生研究性学习创造条件，促进学生创造性思维的开发。

《立体构成设计》的出版无疑对立体造型这一学科注入一股新鲜空气。它不仅对以往的教学方式提出了新的挑战，也证明了艺术教育仍需改革的迫切和重要。我们艺术院校的多数大学生、研究生，直到论文通过答辩时，对世界当代艺术领域的尖端课题、前言课题依然若明若暗，甚至茫然不知，这不能不说是个大问题。我认为，我们的大学生、研究生应该而且必须大体把握世界当代艺术领域的较新、较为尖端、较为前沿的资讯，否则我们谈什么当代意义的精神文明建设？因此教材改革是教学改革的一个重要方面，要改革就必须创新。所谓创新就是有其独特性、新颖性和可操作性，这本教材正是此种思想的一种体现。尤其对搞立体造型设计的学生和老师提供了一个重新认识专业的新课题，对拓展思路也大有帮助，打开了一扇通往艺术殿堂的新大门。给学生提供了一个简便易行的前提，想到哪里就可以做到哪里，本书将理性带着感性，分析带着体验，逻辑带着直觉，论述带着诗情，这些在艺术现象的选择和取舍上使学生们在表达自己的创造意图时没有障碍，随心所欲，又出效果，在不知不觉中每个人的潜能得到充分发挥，也调动了同学们的兴趣，潜移默化中提高了审美感觉。由于简便易行不枯燥，让参与的同学们置身于无尽的快乐中，让自己的幻想自由翱翔。

参与《立体构成设计》一书编写的还有曹诚和白静老师，其中，曹诚编写了第四章及第六章的部分内容；白静编写了第五章及第六章的部分内容，在此表示感谢。

<div style="text-align:right">

邓国平

2015 年 1 月

</div>

目 录

第一章 基础部分···1

1 立体构成的基本概念及应用···1
　1.1 从平面到立体···12
　1.2 空间框架···12
2 立体形态的特征···21
　2.1 轮廓···21
　2.2 感觉···22
　2.3 表情···22
　2.4 功能···22
3 立体构成的逻辑···22
　3.1 立体与平面的关系···22
　3.2 形态形成的基本理论··22
　3.3 创造立体形态的几种方法··26
　3.4 制作立体构成的工具··28

第二章 点立体构成···29

1 点的群化组合··34
2 点立体构成的应用···36
　2.1 在视觉传达领域的应用···37
　2.2 在室内设计领域的应用···41
　2.3 在景观建筑领域的应用···43
　2.4 在工业设计领域的应用···44
　2.5 在服装设计领域的应用···45

第三章 线立体构成···49

1 线与表现··50
2 垒积构成··53
3 网架构造··54
4 线织面···56
5 线立体构成的应用···59
　5.1 在视觉传达领域的应用···60
　5.2 在室内设计领域的应用···65
　5.3 在景观建筑领域的应用···66
　5.4 在工业设计领域的应用···70
　5.5 在服装设计领域的应用···71

第四章 面立体构成···75

1 薄壳构造··75

1.1 球壳	75
1.2 筒壳	76
1.3 扁壳	76
1.4 扭壳	76
1.5 网壳结构	76

2 面的立体感表现 ·· 76
3 层面排列 ·· 78
4 插接构成 ·· 78
5 连续直面立体 ·· 78
6 连续曲面立体 ·· 78
7 悬式构造 ·· 82
8 立牌构造 ·· 82
9 面立体构成的应用 ·· 82
 9.1 在视觉传达领域的应用 ··· 84
 9.2 在室内设计领域的应用 ··· 88
 9.3 在景观建筑领域的应用 ··· 90
 9.4 在工业设计领域的应用 ··· 94
 9.5 在服装设计领域的应用 ··· 95

第五章 肌理构成 ·· 99

1 肌理的概念 ·· 99
 1.1 视觉肌理 ·· 99
 1.2 触觉肌理 ·· 104
2 材料构成 ·· 104
 2.1 材料及材料的基本形态 ··· 104
 2.2 材料的色彩与肌理 ·· 106
 2.3 材料的基本结构方式 ·· 106
 2.4 材料所构成的空间与相关的环境 ·· 109
3 视觉与节奏 ··· 111
4 肌理构成的应用 ··· 113
 4.1 在视觉传达领域的应用 ··· 114
 4.2 在室内设计领域的应用 ··· 116
 4.3 在景观建筑设计领域的应用 ·· 117
 4.4 在工业设计领域的应用 ··· 119
 4.5 在服装设计领域的应用 ··· 121

第六章 块立体构成 ·· 123

1 块的分割与表现形式 ··· 124
 1.1 直线平行切割 ··· 125

1.2 直线斜向切割	126
1.3 曲线切割	126
1.4 曲面立体的直线切割	126
2 旋转体构造	127
3 多面体	130
4 球体	130
4.1 柏拉图球体	130
4.2 阿基米德球体	133
5 柱体	134
5.1 碑体	134
5.2 筒体	134
6 多体组合	134
6.1 重复形、相似形的积聚	134
6.2 对比形的积聚	135
7 块立体构成的应用	140
7.1 在视觉传达的应用	140
7.2 在室内设计的应用	146

参考文献 ……………………………………………………… 148

第一章 基础部分

构成是一个近代造型概念，可以理解为形体和构造，更具体地说，构成是以形态或材料为要素，按照视觉效果、形式美的法则以及力学或心理物理学原理进行的组合。与平面造型相比，立体造型的轮廓会随视线的高低、远近的变化而变化，它的形象是由厚度来决定的。因此，立体造型被称作形态而不是形状，它是制作出来的，而不是描绘出来的。

1 立体构成的基本概念及应用

在人类出现之前，世界就存在着不同类别的形态，而这些形态的发展是由不固定到固定，由不对称到对称的。从在立体器物上进行可触觉性的雕琢，到平面感觉上进行可视的绘画，逐步形成了"型"的例证。时至今日，人类仍然在不断地创造各种型，而平面构成、色彩构成、立体构成就是创造"型"的教程，其中立体构成是最能直接体现造型方法的手段。加勒特认为"点、线、面是表达空间和实体的基本视觉要素，日常生活中人们看到或感知的一切形状都可以概括为这些要素"。

立体构成也称为空间构成，它是一门研究在三维空间中如何将立体造型要素按照一定的原则组合成赋予个性美的立体形态的学科，是通过各种材料将造型要素按照美的原则组成新立体的过程，而这种新立体的探求包括对形、色、质等心理效能的探求和对材料的强度，以及加工工艺等物理效能的探求，也可以说它是在几度空间中，把具有几维的形态要素，按照形式美的构成原理进行组合、拼装、构成等，从而创造一个符合设计意图的、具有一定美感的、全新的三维形态的过程。

它研究的主要对象是三度空间和三维物质材料，通过材料在三度空间的构成训练中理解构成原理、探索造型规律、掌握造型方法。它不仅是材料媒介的运用，而且是个人情感、认识、意志的表达。它的表达形式是图式的，构成方法是数理的，在我们现实的艺术设计教学和设计实践中，最难把握的也就是造型，它是一种内在情感的表达形式。立体构成不同于设计，设计是不能忽视功能的，而立体构成是作为一种设计的基础学科，重点是在完全自由的立场上去追求造型的可能性、材料的开发性以及培养创造性的思维。它是从视觉心理的角度去研究形态本身的空间，是从它的物理力学角度去研究材料的加工方法，是从美学和视觉心理的角度去研究形态的构成原理。立体构成的研究领域是从平面的形状走向立体、空间的形态，其研究的对象是立体形态和空间形态的创造规律，具体来说就是研究立体造型的物理规律和知觉形态的心理规律。

在立体构成中利用材料，有目的、有计划地创造造型，这种造型不同于知觉中的视觉造型，如绘画、摄影等；也不同于纯粹造型的平面造型。而木材造型、陶瓷造型、纸材造型、金属造型、塑料造型，不仅是知觉中的触觉造型，而且还是立体造型、空间造型、点造型、线造型、面造型。在立体构成中造型的形式可以是具象造型，也可以是抽象造型，但抽象的造型更能反映创意过程的心理空间表现。

在立体构成中如果没有造型也就没有立体构成，如果没有新颖、独特、美观的造型，也就谈不上是一个好的立体构成，因为它主要是研究造型与空间的关系，没有造型的存在也就没有空间的出现，没有空间的出现，也就没有立体构成的存在。在我们的日常生活中，所接触到形形色色的立体物，如建筑、家具、生产用的机器、汽车和生物学中使用的工具器皿以及各种装饰雕塑品等都有各自独特的造型，判断它们的好坏、美丑也是以它们的造型来辨别的。消费者们在购买这些产品时也会以它们的造型美为准则，所以在立体物中造型是至关重要的，它是立体物的生命。图1-1、图1-2是一组美丽又错综复杂的灯具，其设计灵感来自东方，产品同时也保留传统意味。灯具的选材为镀银铜，由埃及的工厂制造，灯具有数千个微小的孔，其展示效果令人惊讶。

图1-1 灯具

 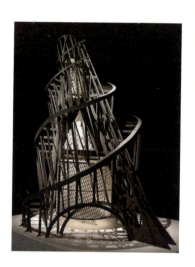

图 1-2 灯具展示效果　　图 1-3 《绘画浮雕》作者：塔特林　　图 1-4 塔特林的代表作《第三国际纪念塔》

在立体构成中要创造一个好的造型，不仅要考虑到它的点、线、面等视觉要素，而且要注重它的形状、方向、空间、重心、面积要素（如角、边、面）；不仅要考虑到造型元素点、线、面、体、色彩、肌理等，而且还要注重它的加工、构造、材料工艺、技术等。在立体构成中的造型不仅是指立体物的外形轮廓、形体、相貌等，还要包括立体物的结构形式；不仅要强调整体造型，而且要注重局部的造型。而这种立体造型是在三维空间中按照一定的美学原则组合成富于个性的、造型新颖的立体形态，它的显著特点就是材料的视觉感和触觉感，所注重的是对各种较为单纯的材料进行研究，以提高对立体形态的形式美的规律认识，培养良好的创造力和想象力。

既然立体构成如此重要，下面将介绍在立体构成领域作出伟大贡献的大师——弗拉基米尔·塔特林和卡西米尔·马列维奇。

弗拉基米尔·塔特林是构成主义运动的主要发起者。他生于莫斯科，父亲是一位工程师，母亲是一位诗人。1909年他考入莫斯科绘画、建筑学校，但是一年后便退了学。从1911年起他陆续在前卫艺术展览上展出作品。1913年他来到巴黎，怀着仰慕之情拜访了毕加索。毕加索以铁皮、木板、纸片等实物材料所做的拼贴作品，给他留下了极深刻的印象。他曾向毕加索暗示，愿意留下来做助手，可毕加索却无动于衷。于是他回到莫斯科，探索他自己的东西。他创作了一批被他称作"绘画浮雕"的作品，并于1915年2月选了六件作品在彼德格勒的《未来派展览：特拉姆V》中展出。塔特林的艺术主张结识先锋派抽象画家马利维奇和著名的毕加索，同时又与苏联的"未来主义"艺术团体过往密切，很快就与洛得琴科等人一道成为苏联的"前卫"艺术家代表。构成主义大致可分为两股潮流，其一，以塔特林和罗德琴柯为代表，主张艺术走实用的道路并为政治服务；其二，以加波和佩夫斯纳为代表，强调艺术的自由与独立，追求艺术形式的纯粹性。两股潮流曾于1917年在莫斯科汇合，但因观念分歧而于1920年分道扬镳。

塔特林的"绘画浮雕"是从毕加索那里得到启发的。他的"构成"作品则彻底抛弃了客观物象，完全以抽象形式出现。作品《绘画浮雕》便是塔特林悉心实验的一个典型。图1-3中，一块木板上钉着不同形状的竹片、皮革、金属片和铁丝，这些真实的物体被安排在真实的空间里，每种材料都清晰地显示着各自的质感。这些"真实空间中的真实材料"，在这里成为绘画浮雕的构成要素。它们组合在一起，彼此呼应和联系，产生节奏和意味，构成了一个与客观自然毫无瓜葛的独立的艺术世界。在此，塔特林以其全新的艺术语言，创造出空间中形体的新秩序。

20世纪初，俄国雕塑家弗拉基米尔·塔特林受法国立体主义大师毕加索的影响，创造了俄国构成主义，认为雕塑不应是体量艺术，而是空间艺术。他将立体主义的二度抽象构成转化成三度。代表作品有塔特林设计的螺旋框架的《第三国际纪念塔》（图1-4）。

塔特林之后将其主要精力放在雕塑上，他的《第三国际纪念塔》虽然未能最终建成，但其方案及模型却给人留下了深刻印象，成为现代艺术运动中的结构主义功利精神的标志。《第三国际纪念塔》是塔特林在1920年设计的，这座塔比埃菲尔铁塔高出一半，里面包括国际会议中心、无线电台、通讯中心等，这个现代主义的设计，其实是一个雕塑，它的象征性比实用性更加重要。

构成主义一词最初出现在加波和佩夫斯纳1920年所发表的《现实主义宣言》中，而实际上，构成主义艺术早在1913年就随着塔特林的"绘画浮雕"——抽象几何结构而在俄国产生了。构成主义艺术最初受立体主义和未来主义影响。它反对用艺术来模仿

其他事物，力图"切断艺术与自然现象的一切联系，从而创造出一个'新的现实'和一种'纯粹的'或'绝对的'形式艺术"。

塔特林是俄罗斯构成派的中间人物。1902～1910年间，塔特林先后就读于莫斯科等地的艺术学校并获得风景写生画家的职业证书。由舞台美术工作开始，他尝试进行绘画与雕塑相互转化的实践。早期设计大多是借助于自然的类比。1913年，塔特林在巴黎受到毕加索用木材、纸张和其他材料所作的三维空间建筑的启发，他开始利用玻璃、金属、电线、木材等工业材料来进行抽象浮雕的创作。1919～1920年完成的《第三国际纪念塔》是构成派最重要的代表作，对欧洲新建筑运动产生了莫大的影响，成为构成主义的宣言式作品，其对材料、空间和结构有相应的意义。

他认为艺术家要熟悉技术，应该也能够把生活的新需求倾注到设计创意的模式中来。在设计上有目的地创造出的结构形态，同样是合乎功能要求的，而不必局限于实用功能狭义的设计或艺术范围。塔特林把艺术家、设计师看成是创造生活、富于探索精神的人，这正是他与其他构成派成员不同的地方。

在立体构成领域作出成就的另一位大师名为卡西米尔·马列维奇（Kazimir Malevich，1878～1935），是俄国前卫艺术的重要领军人物之一，他的"至上主义"抽象绘画的创立，预示了西方抽象艺术的发展趋势，对构成主义、极少主义以及后来的达达主义都产生了一定的影响。马列维奇至上主义的总体特征可以归结为：一是以探索方块为主的艺术表现手段（图1-5）。方形、圆形和三角形是近几十年来的许多抽象绘画的基本要素。还没有谁像马列维奇那样探索过方块（方形），就像没有人像康定斯基那样探索圆圈（圆形）。二是重在以抽象表现形式表达内在情感的外在理性。至上主义的抽象表现是和另外两位同时期的抽象绘画大师康定斯基（WassilyKandinsky，1866～1944）和蒙德里安（Piet Mondrian，1872～1944）有所不同的，康定斯基的"热抽象"注重艺术创作中艺术家内心情感的自我表现（图1-6）；而与"热抽象"相对的蒙德里安的"冷抽象"，则注重用理智求得艺术中的平衡感，而不在乎内在情感的表现。马列维奇的至上主义风格是集康定斯基的内在情感和蒙德里安的外在理性表达于一身，创造出内在情感的外在理性形式的至上表现。

马列维奇认为"对于至上主义者而言，客观世界的视觉现象本身是无意义的，有意义的东西是感情……"。也就是说，至上主义是强调情感抽象的至高无上的理性，反对物象的具象传达，对于传统性艺术中的具象表达方式，他认为必须要摒弃甚至摧毁。所以，马列维奇将这种反传统进行到底，将早期立体民族风情中的民族意象风格抽离，只依靠几何形状进行创作。

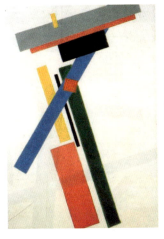 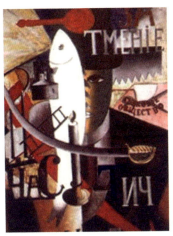

图1-5 方块为主的艺术表现手段　　图1-6 "热抽象" 作者：康定斯基
作者：卡西米尔·马列维奇

很多史学家和评论家认为，立体主义艺术最杰出的成就在于突破了以前绘画只能表现三度空间的局限，创造了第四度空间，但立体主义艺术之于建筑发展的影响，除了"时—空"观念的引入以外，更主要的是表现在建筑形式的更新上，立体构成是三维度的实体形态与空间形态的构成。结构上要符合力学的要求，材料也影响和丰富形式语言的表达，立体构成是用厚度来塑造形态，它是制作出来的。同时，立体构成离不开材料、工艺、力学、美学，是艺术与科学相结合的体现。

构成艺术研究的是事物的结构、构造以及它们的形成和组合方式，是对已有形态按照一定的秩序和法则进行分解、组合，从而构成理想形态的组合形式。应用构成则是将纯粹构成的一般原理、规律、法则、方法运用到不同艺术设计中，视觉传达设计、建筑设计、工业设计、服装设计等设计领域中，若能灵活巧妙地运用构成艺术，就可以增加其美感、空间感和设计感等。

立体构成在建筑中的体现

构成中的组合原理、规律和方法都可以运用到建筑设计中，因为构成中的形体组合模式和建筑的空间结构形式是相通的。构成中的空间、材料是其造型的重要因素，建筑中的空间是其设计的本质。设计一个建筑形态，就是将其空间原型进行安排和组织。建筑形态通常表现为几何体或几何体之间的组合关系，这些组合关系包含了构成艺术中的原理和法则，它将直接影响着建筑的造型和风格，建筑师在设计时是不能忽视这些构成关系的。建筑师有针对性地选择运用构成艺术中的规律，进行建筑形态的组合，从而创造出符合形式美法则的建筑作品。

不同体块如三角形、矩形、圆形等都可被运用在建筑设计中，我

们可以在图例中看到构成艺术的原理在建筑设计中的具体应用,从中分析各种几何形体的组合方式以及呈现出的不同的建筑形态和独特的建筑空间。

从建筑的角度,建筑可以解析为一系列要素,把各种要素通过一定的构成规律进行运动变化,组合成新的空间造型。立体构成表现在建筑形态中,它的艺术美也为建筑注入了情感力量。立体构成在建筑设计中的运用是最直接、最普遍的,任何建筑实际上其本身就是一个放大了的立体构成作品。无论是建筑的总体布局,还是内部空间的设计,都强调功能、科技、美学的综合应用,给人以视觉冲击,创造优美、舒适、实用的空间环境。

构成作为建筑设计的基础,与建筑具有密切的联系。立体构成作为构成中的一种形式,是训练建筑语言的课程,包括力度、秩序、节奏、体量、比例等。将来可直接用于建筑设计的基础内容,它通过使用各种基本材料,将造型要素按照美的原则组成新立体。立体构成与建筑设计的相似性在于建筑是抽象的,是构成应用于生活中的一种具体表现形式。立体构成不仅能合理地构成建筑空间,而且能带来建筑形象的"美"。建筑从黄金分割比到"美是和谐统一",古典建筑美学更多地侧重于形式构图上的研究。无论是以简化的、概括的抽象形式和强调时空艺术而著称的现代主义,还是以贝聿铭、迈耶和安藤忠雄的建筑作品为代表的晚期现代主义,都从形体与空间、方向与位置、曲直与层次上采用分割与切削的手法,使建筑构成语言的表达得以深化和扩展。

图1-7 苏州博物馆内部(贝聿铭设计)

抽象几何形加仿自然的造型是贝聿铭的设计风格,尤其体现在苏州博物馆的设计中(图1-7、图1-8)。作为开创先锋艺术,时髦于20世纪初期的苏俄构成主义以及借鉴其创作手法和构图形式的解构主义,更是将抽象化的建筑形式演变为近乎单纯的立体构成。解构主义作品的特点正是强烈地突出整体中的局部——非常异于"结构"主义的作品,他们是一种更加反结构、反传统的表达态度。

图1-8 苏州博物馆(贝聿铭设计)

图1-9为邵逸夫创意媒体中心,将解构主义做到了极致。纵观整个媒体中心,我们会发现设计师大部分大胆甚至是夸张的用色、多次空间划分,使中心内部充斥着诸多的三角形,尖屋顶以及顶棚上的吊灯也是呈交叉分布的状态,空间的立体感非常强烈,甚至会让人有些精神近乎错乱的感觉。

建筑设计是对空间进行研究和运用的艺术形式,空间问题是建筑设计的本质,在空间的限定、分割、组合的构成中,同时注入文化、环境、技术、材料、功能等因素,从而产生不同的建筑设计风格和设计形式。位于莫斯科的克里姆林宫,它融合了拜占

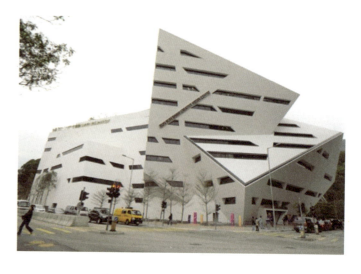

图1-9 邵逸夫创意媒体中心

廷、俄罗斯、巴洛克、希腊和罗马等不同的建筑风格，充满设计感，是建筑史上的瑰宝（图1-10）。

在建筑设计中，立体构成的原理和法则被广泛应用。建筑的结构形式和立体构成中的形体组合构成是相同的，那些立体构成中的组合原理规律和方法都可以在建筑设计中被运用（图1-11）。通过立体构成概念要素的重新组合，即用点、线、面、体这些纯粹的概念要素的运动变化构成新的形态。从建筑的角度可以解析为一系列要素，把各种要素通过一定的构成规律进行运动变化，即组合成新的空间建筑造型。立体构成表现在建筑形态中，它的艺术美也为建筑注入了情感力量。

立体构成在室内设计中的体现
室内艺术设计是用物质技术手段，对建筑内外环境进行再创造的一种环境的空间设计。立体构成中的形态要素，是环境中各种形状、轮廓的特征，由内在结构、外在结构、材料的肌理质感等形成了综合的构成。立体构成中的点、线、面、体的元素又构成了环境中的形态。因此，室内艺术设计是运用立体构成的原理和方法来组织空间各要素的。

室内空间中的立体构成主要是在空间内把所有物体按立体法则，不断变化和组合来形成空间构成的形态，即在室内的三维空间中研究按照一定的原则将立体造型要素组合成多样的立体形态，并赋予其个性美（图1-12）。应用统一与强调、对比和调和、节奏与韵律等立体构成的规律，将室内空间的元素看作点、线、面和体，并根据室内陈列品的种类及功能对其进行室内设计，是产生空间形式美的重要手段。

室内设计，作为一门空间与实体的造型艺术，离不开点、线、面等基本要素，这些要素的美学特征直接反映了室内空间的艺术形式。室内设计的实践活动可以归结为点、线、面等要素及形式美法则在设计过程中的运用，即平面构成和立体构成在设计过程中的运用。这些要素作为室内空间的一种形式符号，在不同的位置、不同的组合有着不同的视觉心理效果。室内设计的本质就是造型运动，因此设计师应该借助构成语言来进行思考和设计。

空间要素被抽象成构成法则中的点、线和面，运用平面构成和立体构成的原则用调整、分割或重组等造型手段对空间中的点、线、面进行重新布置，以此增加室内环境的空间气氛。而心理感受与视觉美感的统一，是室内空间的生命力。不同的视觉造型表达不同的内心感受，巧妙运用形式美法则和现代审美规律，调动点、线、面、体等基本要素，以平面构成和立体构成为基础，创造一个优美、舒适、实用的理想空间（图1-13）。

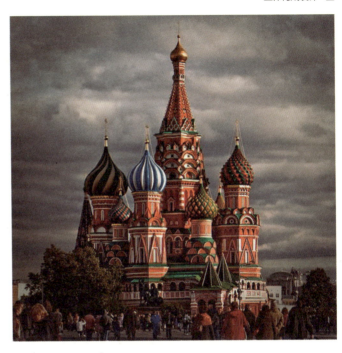

图1-10 克里姆林宫　　图1-11 形体组合构成在建筑结构形式上的表现

图1-12 空间构成形态

◉ 图 1-13 室内空间　　　　　　　　　　　◉ 图 1-14 米勒花园　　　　◉ 图 1-15 棋盘式地面铺

平面构成和立体构成是现代设计的重要基础，作为最基本的设计训练，目的在于加强设计师的形象思维能力和设计创造能力。因此，设计师在室内设计时应该把平面构成和立体构成的基本原理和法则精确合理地运用到室内空间的设计中，将平面和立体的形态转化为室内空间实体，使点、线、面在室内空间中得到完美的和谐与统一。

立体构成在景观设计中的体现

景观中的立体构成是描述环境与物体的关系，环境既然是一个空间的概念，那么每一件景观作品都应在造型存在与环境对话中给人视觉、听觉、嗅觉等全方位感受。就像一件雕塑作品或建筑一样，它们的存在都应考虑到与周围环境的呼应，它的美也因空间的自然状态或人为的雕琢而变得更加灿烂。雕塑是构成景观的重要元素之一，立体构成与雕塑同出一门，如果将现代雕塑缩小，且不论材质，那么它们之间的"相貌特征"就会非常相似。

从第二次世界大战至今，立体构成在景观设计中的运用不断发展，立体主义一些形式语言被运用到景观设计的表达中。如1955年，在米勒花园设计中，美国景观设计师克雷以建筑的秩序为出发点，将建筑立体形态扩展到周围庭院的空间中去。通过结构（树干）和围合（绿篱）的对比，塑造了一系列室外的功能空间。

米勒花园（图1-14）设计上最大的成功之处，在于他并没有完全否认古典主义设计理论的所有东西，而是沿用了古典设计理念的框架结构，并巧妙地将它和现代主义更为自由的设计手法结合起来。

在园林景观设计中，所用植物树形一般有圆形、圆柱形、垂枝形、尖塔形、卵形等。在布局时，应注意树形结构间的对比协调以及轮廓天际线的变化，才能构成优美的景观环境。在立体构成中，材料和肌理也是主要因素，肌理起着装饰性和功能性的作用，植物枝、叶、花、果的肌理，是人们可直接感知的对象，如枝干的光滑和粗糙、叶片的蜡质和绒毛、单叶与复叶等，给人的视觉效果和心理感受均有差异，这些都是在设计中应该考虑的。景观的空间布局在优化植物配置的同时也要借助于地形、山石、小品等园林要素来共同创造意境。园林中的山石因为具有意境美和 特殊的神韵，而被认为是"立体的画"、"无声的诗"。在图1-15中将圆形的植物与长方形的地面铺装结合在一起，仿佛在棋盘中摆下了颗颗棋子，颇具意境美。

立体构成手法在景观中的应用已成为现在景观设计中经常用到的手法，立体构成对景观格局的影响也变得不容忽视。景观设计的宗旨是景观与自然和谐统一，图1-16中白色的小楼，圆形的湖泊掩映在郁郁葱葱的植物中，一派生机盎然的景象。景观要素的组成也多以自然要素为基础，然而，过分强调对自然的关注就会忽略对形式美的追求，缺乏创造性。所以，在现代景观设计中，做到师法自然的同时结合艺术设计中的构成手法，使景观形式丰富多样。立体构成已经成为景观设计师惯用的设计语言，环境景观设计中的立体构成主要描述环境与物体的关系，建筑形态不是刻意强加于环境的，而是自然成长于环境之中。用植物封闭垂直面，就形成了立体的垂直空间。这种半开敞空间的封闭面能够抑制人们的视线，从而引导空间的方向，达到园林造园中"障景"的视觉效果。在一些城市中的街道，设计者也常常会借助立体构成的原理，种植一些高大的乔木，这些植物经过多年的生长，树干越发高挺，从而使整个街道形成一个"夹景"的立体空间。

立体构成在工业设计中的体现

立体构成训练是培养学生的设计感觉和设计能力的重要手段，也是他们通向专业设计课程的桥梁。没有造型便没有产品的存在，作为艺术造型而存在的艺术设计是"以明了的观念作为最

图 1-16 华盛顿新古典主义别墅庭院

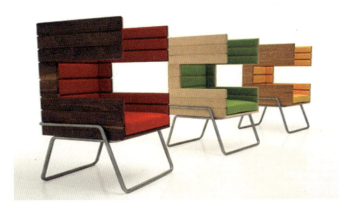

图 1-17 新办公椅

终艺术品的充分前提,以推进其实现并达到目标的现实手段为基础,是带来明确记录的创造过程中的全部活动"。设计活动是综合性的形的确立和创造,它不是对某一现存对象的操作,也不是对物的再装饰和美化,而是从预想的建构开始就是一种创造,是形的新的生成。工业设计是科学技术和艺术的融合,是产品使用功能和审美情趣的结合,因此,在工业设计中特别强调工业设计的功能性、审美性和经济性。

随着时代的发展,现代工业设计的发展也已经经历了一个多世纪,在发展中,工业设计被更多地注入了精神和文化的内涵。现代设计是一门科学技术与艺术相融合的学科,而立体构成教学训练的目的就是为进行立体造型设计打基础。立体构成体现在工业设计中,抓住设计形态形式的原因及规律,在不同限定的条件下,对多种方案进行筛选和优化,创造并确立产品形态。

图 1-17 为一款办公椅的手绘图。这款椅子能够适应各种不同的家庭和工作环境。巨大的耳罩椅背设计提供了高级的隔音效果,这个设计不仅能满足个人集中注意力的工作,还适用于几组人的讨论互动——非常适合开放的工作空间,兼具外形的美观与实用性。

设计的本质和特性必须通过一定的造型得以明确化、具体化、实体化,即将设计对象化为各种草图、示意图、蓝图、结构模型、产品……通过艺术的形式、物态化方式展示和完成设计的目的。造型是设计的基本任务,造型与造物是密切相连的。产品艺术设计的主要任务是利用一定的材料,使用一定的工具和技术带一定目的而创制的结构。任何实在的物都有形的存在,形是视觉可见的,触觉可触的,它包括色彩和质感的概念。

大千世界的造型极为广泛,工程师用钢材制作齿轮在造型,服装师用面料制作服装也是在造型,画家在画布上涂布色彩也是在造型,这样造型设计必然存在着不同的层次,我们所谓的造型设计,主要是指在艺术的造物这一限定下的产品造型,产品的造型则是在人与物的基点上、与美的关系中产生的造型,而画家的造型则纯粹是与人的精神和心理发生联系。形的建构是美的建构,设计师的造型之所以不同于工程师的结构造型,区别的关键就在于前者是美的造型、艺术的造型。立体构成作为设计的专业基础课程,立足于对立体造型可能性的探索,讨论、研究立体造型的原理、规律和构造训练。

立体构成的学习、训练提高和完善现代设计能力。工业产品的设计过程是把抽象的理念和技术,转化为可以摸得到的实实在在的东西,这种抽象的理念是创造性思维。立体构成的学习和训练就是为了培养我们的创造性思维,掌握立体造型的规律和方法。有许多好的立体造型,只要融入实用功能就会成为一件工业产品。实践证明,不能把构成看成是一种简单的造型手段,而应该是实现造型目的的一种艺术观念和思维方式。图 1-18、图 1-19 为书桌设计,有一条桌子腿同时为可旋转的抽屉。

立体构成在包装设计中的体现

商品包装设计中一个最重要的设计元素就是包装的造型设计。与其他诸如建筑设计、工业设计的道理一样,包装的盒型设计、容器造型设计都是由其本身的功能来决定形态的。而立体构成在包装盒造型设计和制作中起到了很重要的作用,将立体构成的原理合理地运用在解决包装的造型结构中,是较为科学和简易的一种设计手段。

以商品包装中最常见的纸盒包装为例:纸盒是一个立体的造型(图 1-20、图 1-21),它的成型过程是由若干个组成的面的移动、堆积、折叠包围而成的一个多面形体的过程。在面的接合中通常以点接、线接、面接等方式出现在盒盖、盒身和盒底结构中。立体构成中的面在空间中起分割空间的作用,对不同部位的面加以切割、旋转、折叠,所得到的面就有不同的情感体现。比如:平面有

平整、光滑之感；曲面有柔软、温和、弹性之感；圆的单纯、丰满，方的严格、庄重，而这些恰恰是我们在研究纸盒的形体结构时所必需考虑的。立体构成中关于多面体的研究，在于寻找多面形体的面与面之间的变化规律，探索形体的面的变化与材料强度的关系。在包装设计中，包装结构在针对商品的功能特性上，应充分发挥多面体的成型特点，巧妙地运用立体构成丰富的形体语言来表达包装商品的特性及包装的美感。

图1-22是为wich品牌设计的包装盒。盒型以方形为主，使整体包装显得沉稳大气。

立体构成在服装设计中的体现
在服装世界里，服装设计已成为服装创造过程中的灵魂，而服装造型设计正是服装设计中的重要组成部分。面对服装设计时代的要求，如何理解服装造型设计的内涵，并以有效的方法和手段进行服装造型设计的训练，就成为现代服装设计教学中的一个重要问题。所谓造型，"造"有制作、成就之意，"型"则有样式之意。过去，人们提到服装造型，总是单指服装的外观款式制作，这是很片面的。我们曾提出服装并不只是"穿着物"的概念。我们认为："服装随人体而动，须势而就形。"就像我们绘制小说图稿般，人物的衣着总是随着人物在不同环境、不同时间、不同事件、不同动势中发生着变化。衣服只有被人穿着才体现出其特有价值。因此，服装的造型提到设计上来说，就不仅是服装的外观款式设计，更重要的是针对特定穿着人的一种具有立体特征的功能性的结构设计，它要使服装的设计结果符合特定人们的需要，并达到一般的款式设计美的要求。

人体在具有对称的稳定美时，由于人体结构的起伏变化，会产生一种具有节奏感的韵律之美，这使得人体成为艺术大师永绘不倦

的题材。人体是一个自然生成的立体结构，各部位即便是分离来看，也是一个具有完整三维立体特征的个体。因此，服装要作用于人体之上并将人体展现出来并非易事。我们知道，服装是由分割开的裁片经缝合后制成，它不是一次成型的产物，根据用料的不同，梭织物服装的趋体性主要依靠做"省"来解决，这是一个分分合合的过程，即是一个裁片与人体之间尺寸变量的过程。在服装造型设计过程中必须有一个原则作依据，那就是任何设计线都必须符合人体的立体特征。只有这样，我们才能设计出既赏心悦目，又有功用效益的服装产品来。

服装造型设计的立体特征是我们在服装设计教学中必须注重的方面。怎样以有效的方法来进行这方面的训练就需要仔细地考虑了。服装设计是一个耗费很大的专业，学生要想使自己的设计灵感得到即时再现和修改，必须使服装造型呈现出来。一般来说，服装制作花时良多，且费用也较高，不可能将瞬时的灵感火花即时展现。我们虽可以画服装效果图将创意表现出来，但却仍不能直观地了解服装的三维立体特征。想更好地表达创意，需要掌握一定的立体构成知识。

立体构成作为现代设计教学的一门基础课程，能使学习者直觉地意识到空间的存在，并增强其空间意识，逐渐在头脑中勾画事物在空间中的自然形态，并加以奇思妙想，创造出更新的事物。立体构成的形式美要素主要包括我们所知的比例、对称与均衡、对比与调和、节奏与韵律等。这些概念已在基础图案、平面构成、色彩构成中多次提到，它们就像是互相依存、生长的物质一样，永远处在对立统一的基调当中。

服装设计也同样依循着这些美的规律，像日本著名服装设计师三宅一生设计的"一生褶"服装（图1-23），整个外观是一种比

■ 图1-18 书桌设计——旋转抽屉

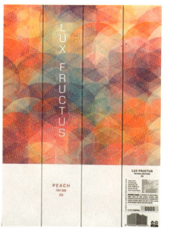
■ 图1-19 书桌设计

■ 图1-20 纸盒的展开图　　■ 图1-21 纸盒的成型效果图

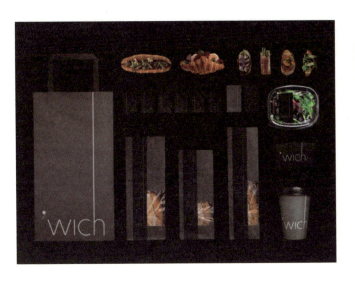
▲ 图1-22 wich品牌设计

▲ 图1-23 "一生褶"设计 三宅一生

例化、有渐变韵律的折线造型。其中有一款设计是与人体一样呈对称式的阶梯状吊带连衣裙，模特穿着后体态平稳且充满流动感，即便在静止中，服装包裹下的人体也依然有一种奇妙的冲动力。这种"一生褶"的产生实际上就是我们叠纸扇或折灯笼所用的法子，最是简单不过的。在立体构成中，可将纸用多种折叠、挤压、揉搓的手段得来。纸是易变形的东西，所用的外力很小就可改变纸原本的平面形态及肌理特征，并不像布料一样需要加温、加压、加衬等才能改变。如果以立体构成的方式，用纸设计出多种"一生褶"来，根本不是难事。

此外，立体构成具有一种单纯性质的形式美感。正如卢少夫先生在其《立体构成》一书中提到："单纯不能理解为简单……构造简单、材料少的形态容易识别，如果这种容易识别的形态含有丰富、深刻的信息内容，那么它就符合单纯化原理"。立体构成多以几何形作为构成的基本形，其构成形态虽是简单的，却具有多方面的内容实质。如方形纸框架的垒积构成在摄影用品专卖店中用来放置胶卷盒以做宣传，实际上是一种重复规律的应用，多个产品包装盒的重复叠置起到了加强宣传的作用。又如线材发射形式的构成，在广告宣传中多代表信息、信息号的发射或传播。块状体垒积构成与现代建筑设计息息相关。面材的弯曲旋转会产生一种生命流动的感觉。

即使在自然界中也存着单纯又实际的立体构成形式，如蜜蜂的六边形蜂巢，蜘蛛的线形态的结网，植物枝、叶、茎、花瓣的排列生长规律等都表现出一种既单纯又丰富的立体构成形态。随着西方包豪斯简洁实用设计观念的发展和影响，现代服装设计也抛弃了以往华丽多饰、夸张繁累的造型，取而代之的是一股简洁之风。"Less is more"，少即是多的设计宗旨被成衣设计者广泛

遵循，我们在成衣市场上再也见不到像巴洛克式、洛可可式一样铺张、巨大的衣服了。所见到的服装，不论是在体积上或款式上的设计都是以简为美。服装设计上对于"简"的要求与立体构成之"单纯性"可谓是大同小异的。服装设计的"简"不可理解为"少"，"简"并不是单指服装用料少，服装的装饰物少，服装结构简单就是好的。"简"是一种精炼、实用和创新。它的设计应是一种繁复美的提炼，应是经典的。它必须是有功能和实用价值的，能成为有较好市场效益的商品。它更应该具有独创、更新性。只有这样，它才能称之为设计，而不是过时的堆砌品。正由于有了这样一种"简"的内涵，使服装设计与立体构成达成了形式规律美的一致性，立体构成作用于服装造型设计也就有基础的形式依据。而当立体构成与服装立体特征相结合产生效用时，这种作用力就更明显了。

服装造型的立体特征来自于人体本身的自然结构，及人生存的自然空间。立体构成之所以"立体"，正是由于它的训练原则就是要处于三维空间内进行构成，这与服装所需的造型空间是相同的。当然，人体是一个自然体，立体构成的训练方式不可能创造出一个完全与人体相一致的具象形来，但是它可以将人体的立体结构以几何形体的方式构造出来。如：模型的手臂可用纸卷成一头粗、一头细的圆柱状几何体，然后在1/2稍靠上的位置弯折，形成手肘部位，手腕部也可以同样的弯折方式取得，而手指就更简单了，只需将圆柱体细的一头压扁，再用剪刀剪出即可。作用于人体模型上的服装造型也可以同样的几何形方式制作出来。如直筒吊装带式连衣裙，只需取一个围度以做服装纸型的长度，然后剪取长方形围拢后粘合好，便可穿着于纸型的小人身上。鱼尾裙的底摆部分则可用纸做成扇形粘合于裙边即可。这些都是由单纯的几何形构成。可见采用立体构成的方式，依据服装的立体特征来制作服装造型是非常简单和方便的。

我们在实际训练中，可以选择较普通的材料制作，纸张类如：白卡纸、色卡、宣纸、牛皮纸、金银纸、吹塑纸、皱纹纸、硫酸纸、拷贝纸或是一般的平白纸。线类如：棉线、麻绳、毛线、扁结丝线等。面料如：棉平布、斜纹布、纱布、衬布都可。也可采用其他特异材料进行，如金属片、塑料管、玻璃纸、镜片、光碟、萤

图1-24 纸雕服装模型 邓国平　　图1-25 纸雕服装模型 邓国平　　图1-26 纸雕服装模型 邓国平　　图1-27 精致的腰身设计

光棒等。凡是我们想到的、可利用的物质，都可以拿来使用。在制作中，可先以纸张裁剪出原型小纸样，切合粘合后做成人体模型，再在此模型上变化服装造型。变化造型的手段和方法是多种多样的，可以是普遍应用的剪切、粘合等方法，也可依各人喜好进行，只要最终达到服装在模型上的最佳穿着形态即可（图1-24）。

整个过程就如同服装在进行立体裁剪一般。当然，与服装立体裁剪相比，这个过程要简要得多。因为它主要是为了使设计者可以在最短的时间内直观地了解服装设计创意在现实三维空间中的成型效果，并不是真正要将服装制作出来，所以材料消耗更少，手段选取更随意，出型时间更短。这是一种灵活、简洁的服装造型方法。由于其主体动手操作的真实效果和一些操作手段的偶发奇趣，学生在获得空间真实感的同时，也可以开发自己的创造性思维，提升自己的空间想象力，设计出新颖别致的服装造型来。

由此可见，立体构成正是可以有效地帮助我们进行服装造型设计的训练方法。抛开其作为大学艺术基础课程不谈，在专业化的训练上，以简单多变的材料为基础，以灵活易用的剪切、粘合、折叠、缠绕、垒积等方法进行，（图1-25，图1-26）以最短的时间再现立体的外观形态，成品容易被变化更改，这些都是立体构成作用于服装造型设计上的特色所在。它同服装造型设计的立体特征相结合，进行服装设计教学，能取得较好的专业训练效果，在服装造型设计中起着重要的作用。

服装造型不像绘画、雕塑等艺术造型那样，表现为自然界真实的形态，或由艺术家强烈感受而创造的抽象形态。立体构成是一门研究在三维空间中如何将立体造型要素按照一定的原则组合成富有个性美的学科。服装造型设计中二维平面形态向多维立体形态转化的过程，要求服装设计师在设计中用立体思维进行创作。

立体设计的造型过程，是服装结构设计思维与动手实践相结合的过程，从某种意义上来说，服装结构设计的立体思维的塑造就是款式设计成功的保证。像建筑造型那样，在满足了人的居住和活动空间之外，还有更大的灵活性和表现性。服装的造型是在人体自然形态的基础上，利用各种制衣材料进行形态的表现和再造。人体是一个有生命的多维活动体，人体表面是由不同的曲面构成的，这些因素都会给服装的造型带来更多的制约，对服装造型使用的材料提出更高的要求。另一方面，服装造型的材料多采用以布料为主的平面材料，要完成服装的立体造型就必须将平面的材料转换成立体的形态。因此，服装设计的造型中既包含了二维的造型设计因素（平面材料中的花形图案、色彩等），也包含了服装成型后的多维立体形态。服装造型中二维平面形态向多维立体形态转化的这一特有过程，使服装在造型设计上与其他门类的造型艺术产生了很大的差异。

服装设计是以中西方艺术历史为背景，将空间造型艺术、色彩搭配艺术、图像感知艺术等艺术手段结合起来的艺术创作。服装设计不同于一般的设计，其作用的对象是织物，从造型角度来说，服装就是织物的雕塑。正如所有的空间造型艺术都要有一个支撑造型的基本构架一样，人体就是服装造型的构架体，没有它，服装就没有了支撑。2007春夏高级时装系列发布会上，Dior的设计总监约翰·加利亚诺（John Galliano）在模特细瘦的腰身上做出千变万化的造型设计（图1-27、图1-28），既有平面的，也有立体的，将一幅幅精致的立体构成作品放在人体上，在凸显人的自然体态的同时又表达了美感，引领了时尚潮流。

立体构成艺术，其实就是对服装的外部廓型做一个大的改变。与人体的自然形态相比，这个改变可以使服装更加贴身，也可以对某一服装部位进行夸张和改造，图1-28中肩部的造型很有特色，是

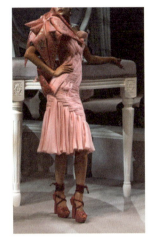
▲ 图1-28 肩部的造型

▲ 图1-29 仿木屐式的高跟鞋

整体服装的亮点所在。古代的中国和西欧都出现过这种改变：前者产生了裹脚布、"三寸金莲"和长达千年之久的缠足文化，而后者则产生了束腰的紧身胸衣和裙撑、臀垫等塑形用的女性内衣。这些损害妇女身体的服装形式虽然早已改变，却对今天的服装设计产生了深远影响，特别是古西欧的束腰紧身胸衣和裙撑、臀垫等塑形内衣所代表的凸显女性优美线条的元素。现今的许多大师在创意性作品中都借鉴了这些元素，以求改变服装的整体造型，通常是用现代先进的面料和裁剪手法，将各国15～19世纪的经典服装廓型进行奢华的再现。

在加利亚诺的"蝴蝶夫人"那场秀上，灯笼、樱花、松枝、折扇等多种经典的元素纷纷呈现在带着Dior艺伎妆容的模特身上。东方的折纸艺术也在面料上尽情展现，立体几何的硬挺造型将领口雕刻出如同花朵盛开或是飞鸟盘旋的形态，仿木屐式的高跟鞋（图1-29）也同样贴合了折纸的特点，立体构成艺术在这里被完整地呈现出来。加利亚诺用丰富的层次在面料的褶皱（图1-30）和领口的装饰、模特的妆容上完成了不同色彩和材料之间的渐变和过渡，立体的空间艺术在这里被诠释得淋漓尽致。

这位设计师一向擅长把时装秀做成叙事诗，此次他将支点放在了东方，把东方折纸艺术运用在礼服裙摆上，使礼服的版型与剪裁更加精致，显得英挺却又无比阴柔。鲜美的手工制立体花朵，也成为衣摆上生动的点缀，水墨画般的晕染和浓艳的彩色使礼服与艺伎妆容完美地融合。加利亚诺总是将服装造型与戏剧元素结合得天衣无缝，日式风情的和服、宽腰带等造型设计将普契尼笔下的"蝴蝶夫人"重新演绎出来，在带给人们视觉冲击的同时，也再度展现出设计师的超凡天赋（图1-31）。

寻求立体构成和服装造型设计之间的平衡

造型方法是在不考虑面料、色彩等设计要素的情况下，单纯从造型角度进行设计的方法。服装造型就是以人体为模型，用材料和一定的工艺制作手段，塑造出的一个立体的服装形象。服装材料具有柔软性、悬垂性、适体性、伸缩性、耐拉性等特征，基于这些特征，服装有其独特的造型方法和规律。首先，面料风格的保持应与款式造型风格相一致，以求使服装造型臻于完美。在设计中，为了凸显立体构成在服装设计造型方面的运用和帮助服装廓型更加完美，可以使用立体空间造型设计的分离法。这是现代服装设计常用的一种手法，尤其是在后现代主义观念影响下的服装设计中，应用更为广泛。分离是为了打破完整，使服装更具有层次感、空间感。另一种设计手法是系扎法，表现为通过对面料进行系扎处理以改变服装形态的方式。绳和带是常用的系扎工具，系扎方式不同，位置不同，会出现不同的服装造型。还有一种传统的服装造型方法，即撑垫法，是在服装内用一些支撑材料加大服装某一部分的体积感和挺括感，使服装形体效果更符合审美标准。撑垫法造成的服装外形效果往往庞大而夸张，一般用在前卫服装、创意服装的造型设计中。

其次，在裁剪方式中应注重立体裁剪和平面裁剪相结合。在服装款式设计的具体实施中，要考虑平面造型和动态变化造型的特点。在服装款式由平面转化为立体的造型实践过程中，服装造型必须结合人体形态，能适应人们的各种活动。有"软雕塑"之称的晚礼服时装和艺术

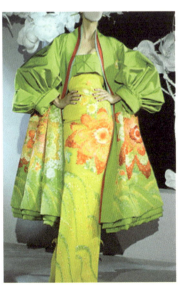

▲ 图1-30 面料的"褶皱人"　　　　▲ 图1-31 "蝴蝶夫人"

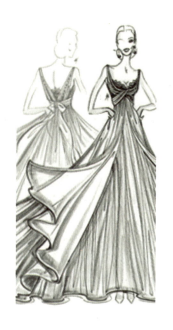
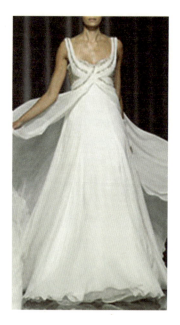

■ 图1-32 手绘设计图　　■ 图1-33 服装造型

表演时装等高级时装，虽形态优美，其裁剪却难以琢磨，若是仅仅采用平面展开的造型方法，往往很难达到理想效果；而若是只用立体裁剪方法则又缺乏想象力，只有将立体裁剪与平面剪裁相结合，才能产生较好的效果。在现代服装结构设计中，一般运用立体思维对效果图（图1-32）进行审视，并对款式造型进行分析，只有深刻理解款式的立体构成关系，认真研究款式造型所赋予服装的艺术风格，才能深入理解服装结构与人体曲面的关系（图1-33）。

服装被称为"流动的雕塑"，而雕塑又被比喻成"凝固了的音乐"。服装设计师应该同雕塑艺术家那样，用立体思维进行创作，即在身形架或真人身上直接进行立体造型和量裁制版，以立裁与打版技巧相结合的手法创造出丰富多彩的服装造型，运用服装三维空间概念和形式美的法则等造型手段对款式设计进行添加、削减、重复、省略、夸张、变形，并通过立体的想象做出其透视结构，最终在造型上符合款式设计的要求。

服装设计款式图经常出现这样的情况，就是服装效果图阶段完成得很好，但做出的服装却与设想相差甚远。出现这种情况的主要原因是设计者缺乏立体意识以及将平面转化为立体的训练经验，在结构设计中没有把思维引向服装的空间审美方向，因而束缚了设计想象。人与服装同属多维空间实体，因此，在服装设计中良好的空间意识训练是必不可少的。服装的平面造型和立体造型都属于"空间造型"，平面形态的裁剪主要以服装的外形轮廓为依据，一个确定的轮廓就代表一个肯定的平面形态。立体形态则不然。根据观察者位置的变化，服装的立体造型呈现出截然不同的形态。对于结构设计者来说，服装造型的立体感需要经常培养。立体设计的造型过程，是服装结构设计思维与动手实践相结合的过程，它对款式设计加以深化，强调了服装设计的整体意识，完善了款式设计的风格表现，从某种意义上来说，服装结构设计的立体思维的塑造就是款式设计成功的保证。

1.1 从平面到立体

平面构成主要在二度空间范围之内，以轮廓线划分图与地之间的界线描绘形象。它所表现的立体空间并非实的三度空间，而仅仅是图形对人的视觉引导作用形成的幻觉空间（图1-34）。立体构成是由二维平面形象进入三维立体空间的构成表现（图1-35）。

1.2 空间框架

(1) 空间框架的基本形态

空间框架的基本形态可以是立方体（图1-36）、三角柱形、锥形、多边柱形，也可以是曲线形、圆形等基本形（图1-37、图1-38）。

(2) 空间框架结构构成

空间框架结构构成是指用相同的立体线框按一定的秩序排列或交错垒积构成，其构成形势可产生丰富的节奏和韵律。这种框架除重复形式（图1-39）外，还可有位移变化、结构变化及穿插变化等多种组合方式。

1.2.1 占有空间的力

用以表示物象形式的矛盾差异对比所产生的对抗振奋感和精神刺激力与审美感染力。作为视觉焦点的视觉元素，其视觉张力通常是由元素间的矛盾在强化和调和的对比中完成的。立体本身是三维的，从各个角度可以感知，它是占有空间的实际存在的实体。

(1) 由形状差异引起的空间感

在日常生活中我们经常接触和观看各种不同形状的物体。形状也是我们把握物体的基本特征之一。单个物体形状的不同效果，以不同的形式呈现在画面上，使观众得到不同的感受。在固定画面形式中，"圆"的位置虽然处在画面中的同一位置，但是它的大小如果发生变化，相应的背景空间也随之而变，获得不同的空间感（见图1-40、图1-41）。图1-41是为索尼笔记本做的一款海报，由于形状的差异，导致整个画面极具动感，长时间看会觉得晕眩。

曲线形状（图1-42）和直线形状（图1-43）暗示出具有不同的运动潜能，通常来说后者的运动比前者更显得迅速一些，虽然也通过改变线性关系以增长速率。阿恩海姆认为，"形状涉及的是除了物体空间的位置和方向等性质之外的外表形象，换言之，它不涉及物

体在什么地方,也不涉及是侧立还是倒立,主要涉及物体的边界线"。

(2) 由图底互换所引起的空间感

图底互换是当代视觉艺术中一种非常独特的形式语言,它宛如奇幻莫测的精灵,千变万化,层出不穷,给我们带来一种特殊的审美经验和愉悦感。图形位置的形成通常是图在前、底在后的主次关系。它是借助于图与底之间的简单分离构成,代表事物的图看上去明确、有特定的结构,而且从一个没有边际、没有特定形状、均匀同质、看上去不太重要的或常常被忽略的"底"中分离或突出出来,使图与底构成两种不同或相同的物象(图1-44、图1-45)。图1-44中的主图是一个穿着裙子的女子,而底图是一个女人体。

设计要表达的图像,我们称之为"形",周围的背景空间,我们称之为"底"。形与底的关系并非总是清楚的,因为人们一般习惯认为图像在后,而如果形与底的特征相接近时,形与底的关系则容易产生互相交换。在图1-46中,人们看到的究竟是男人的腿还是女人的腿,完全取决于观者的注意力是黑形还是白形。当注意力是黑形时,视觉就将其识别为男人的腿,反之为女人的腿。这即为典型的"图底反转"现象,即"图"与"底"相互依存与相互转换。罗杰·特兰西克(Roger Trancik)在《找寻失落空间》一书中说:"图底理论系研究地面建筑实体和开放虚体之间的相对比例关系"。从图底互换到悖论空间的艺术表现形式,应该作为一个独立而特殊的艺术表现形式而存在。它的出现有悠久的历史,它的发展有多层的历史积淀和自然科学规律的支撑,并以其独特的方式衍生出一种别具一格的艺术真实。它既有西方的二元论的哲学支持,又渗透着中国道家崇尚的"自然"的艺术精神,体现了"虚实相生,无画处皆成妙境"的思想境界。

(3) 由形状互换所引起的空间感

将正常状态下的关系或物象进行大小、位置、方向、色彩、材质等在一定条件下的颠倒处理,或把本身矛盾、相反相逆的物象构成形式刻意的、戏剧性地融合组织在一起,形成独特的视觉效果,产生幽默感(图1-47)。

图1-36 立方体

图1-37 多体组合

阿恩海姆认为:"图形与图形之间的关系就是一个封闭的式样与另一个和它同质的非封闭的背景之间的关系"。图1-48中白色部分的形状为耳朵,蓝色部分为人脸。

(4) 由正负形所引起的空间感

由正负形转换带来的动感与趣味性使单纯的平面空间显示出变化莫测的空间效果,增强了画面的可读性,使空间的趣味性更浓,冲击力更强(图1-49)。观察负形是一种具有滑稽感或游戏性的视觉行为,因为人的视线既是在看有什么,也是在看没有什么。图1-50是一幅运用了正负形的海报设计,正形是一个苹果核,负形是两张相对的人脸。

(5) 线性关系

线是指一个点的任意移动的轨迹。在现实生活中,绝对孤立的线是不存在的,不同的线的组合可以产生不同的造型,线的构成美可以用连接、支撑、围合、穿叉等各种自由组合的方式(图1-51)。运动的物体会有某个方向的倾向性,最简单的方式就是用线条勾勒出这个倾向即可出现动感(图1-52、图1-53)。图1-51是一个斑马酒吧。这个酒吧设计创意表面上复杂,实际上却很简单。设计师把空间划分为一片片以实现它从数字世界到现实世界的回归,并为每一个流动的、无限延展的曲面赋予一个可视化边界。无限重复的曲线让人的思路无限延伸。黑白的经典搭配,使整个酒吧显得高贵典雅。图1-52中设计师很好地利用了光影关系,使影子和建筑一起构成了线性关系,整个空间纵深感很强。图1-53为南非POD精品酒店,位于开普敦,目的是为那些寻求海滩奢侈美景之人提供一种周到而时尚的生活方式。这座15个房间的建筑在场地上巧妙排布,使得每一个房间都能领略坎普湾海岸、桌山、狮子头山或12门徒山的美丽景色。在一些大

图1-34 手绘设计图　　图1-35 三维车体

图1-38 多边体

图1-39 重复形式

图1-40 圆状差异引起的空间感

图1-41 索尼笔记本

图1-42 曲线形状

图1-43 直线形状

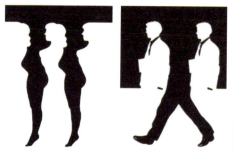
图1-44 图底互换　图1-45 图底互换　图1-46 图底反转

图1-47 形状

图1-48 形状互换

图1-49 正负形

图1-50 正负形的海报设计

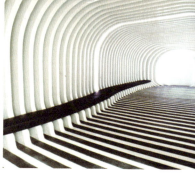
图1-51 斑马酒吧

房间里，能看到两个甚至更多的开普敦著名景点，建筑材料上为大理石和木材结合使用。

（6）动势与动作

动势是一种物体自然或机械的动作。动势具有一定的引导、导向作用，它能够诱导人的视线和思维到达某个特定点或境界，使人获得动态美感和生动活泼之感（图1-54）。

在现代设计领域，动势的表现愈加符合人们在心理上的审美需求。正如意大利未来派和重视动态视觉设计的莫荷依•诺迪、克伯斯等人所认为的"现代是特别强调动态要素的动力时代"那样，从某种意义上说，设计要求追求动势的表现，同样也是为了适应这个时代设计发展的需要。如果让某种力作用于物体造成移动现象并顺着一个方向迅速延展，它的动势将如同旋转物体的动感效应一样强烈，只是移动物和旋转物的轨迹不同而已。在人与人之间的关系中，在人类社会和自然现象中，都存在这样一种基调：被人知觉所感知的表现性，并不仅仅是我们自己感情的共鸣，更是一种推动我们自身情感活动起来的力，一种物体所具有的"倾向性的张力"。

我们在观看一个立体构成作品时，虽然看不到由物理力驱动的动作，也看不见这些物理动作造成的幻觉，但我们通过视觉形状向某些方向上的集聚或倾斜，仍能感受到作品具有的强烈动感（图1-55，图1-56）。

动势能在某一方向上引导眼睛,是一种有强烈吸引力的形式。作为一个抽象的艺术用语,它是与生动密切相关的。没有动势,一件艺术作品就是静态的,也许看的时间长还会令人生厌。动势能增加趣味,要使一件艺术作品有冲击力,必须要求动势。概念上过于消极的作品几乎不能打动观众。我们的时代是动势的时代,而艺术顺应了这一潮流也不是没有道理。

1.2.2 新的空间概念

空间是物质存在的广延性和并存的秩序,具有可观性和无限性,它和运动着的物质不可分离,和时间也不可分离。空间是与人发生关系而建立起来的抽象,有了人的尺度的空间才算是空间。空间不仅是围合的限制,它还是人的感知、人的活动、人的流线以及建筑的形式和空间构件的综合体,空间也是物体与它发生的关系。人能感知空间,并通过感知空间,来深入地了解建筑空间的意义,从而上升到对空间整体的高层次的感受。概括地说,也就是:人感知空间的形式→了解空间的意义→对空间整体的高层次的感受。

一般空间观念主要是指三维空间的深度。赫茨伯格在《空间与建筑师》中指出,空间并不一定是刻板的、三维的,也不一定生来就是看得见的,虽然我们确实是基于视觉的真实去解释空间的感觉(图1-57,图1-58)。图1-57表示由磁铁带来的磁场,图1-58表示宇宙空间。

空间是由形与形之间包围的空气形成的"形",它依靠"正形"存在。造型设计在很大程度上是如何利用空间的设计,如房屋设计,车厢设计以及各种生活器具的设计,实质上就是让使用者在心理和生理上舒适地享用空间。空间作为"负形",给我们造成的心理效能与物理效能与"正形"一样重要。小的距离空间显得活泼、灵巧,它能使"正形"与"正形"之间相互吸引,构成量感与紧张感。但处理不当,则容易造成拥挤、压抑。大的距离空间显得宽敞、透气,但若过之,则会造成松散、缺少凝聚的感觉。

空间是人的感知,受时间、流程的影响,同时,空间里的物体能

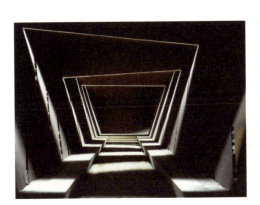

图 1-52 线与光影

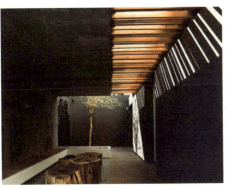

图 1-53 南非开普敦 POD 精品酒店

图 1-54 纸雕动势与动作 邓国平

图 1-55 倾向性的张力

图 1-56 倾向性的张力

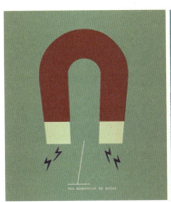

图 1-57 磁铁带来的磁场

图 1-58 宇宙空间

辅助我们更加理清空间的因素：大小尺寸、位置、结构、光线、表面、材质……空间是静止的，但人们了解空间的过程和对空间的感知却是时刻变化的动态因素。空间的概念是万物的虚与空的部分，也就像老子《道德经》里说的"道可道，非常道，名可名，非常名"。也就是说，如果道是可以说的出的道，那它就不是永恒的道，如果名可以叫的出，那么它也不是永恒的名。道与名的问题就是思维和存在的问题，情感空间设计就寓意于其中。在康德的观念里，空间并非实在之物，空间是"外感所有一切现象之方式"，时间则是"内感之方式，亦非实在之物"（图1-59）。而时间与空间，"合而言之，为一切感性直观之纯粹方式，而使先天的综合命题之所以可能者。"柏格森却坚信"空间是实在的东西"，并且说道："康德远未动摇我们这个信仰。"

18世纪之前，从没有在建筑论文中出现过空间这一概念，直到19世纪初才有德国的美学家开始使用（具有建筑意义的）"空间"这一术语。谈到建筑物如同"限制和围合的一个限定空间，形容一座教堂为必要的精神生活的集中，它因而将自身关进空间的关系当中"。在这里"空间"这一概念虽然具有建筑空间的含义，但它更多的是站在哲学的高度来进行论述的。空间本身是模糊的概念，是虚幻的一种存在，是因为有了人的存在和活动使得空间有了实际的意义（图1-60）。

■ 图1-59 时间与空间　　■ 图1-60 空间

对于空间的理解关键是注入其中什么样的情感。过渡空间，灰空间是情感空间转换的重要因素。过渡是形成空间联系的必要空间。过渡空间能给人以心理的暗示和准备。

1.2.3 组成空间表现的各种密切相关的因素

在众多艺术门类中，皆是以点、线、面作为造型手段来达到艺术效果的（图1-61）。以点、线、面为基本形态元素，运用比较简练的基本形，采取各种骨骼和排列方法，加以构成变化，便可组合成无数新的图形。一切自然形态都能被抽象为点、线、面的形态，而对点、线、面形态的进一

■ 图1-61 点、线、面的应用　　　　　　　　　　　■ 图1-62 德国城市慕尼黑的地铁

图1-63 点的应用

图1-64 线的应用

图1-65 块的应用

步描述，将能产生出十分丰富的变化与广泛的联想。

图1-62拍摄的是德国城市慕尼黑的地铁，摄影师在地铁站中等乘客散去，列车开走，在所谓"完美的静默时刻"按下快门，镜头下的建筑有简洁而强烈的色彩和空间感，灯是点，地铁轨道是线。线面结合，鲜明表现了现代设计风格。点材具有活泼、跳跃的感觉（图1-63）。线材具有长度和方向，在空间能产生轻盈、锐利和运动感（图1-64）。块材是具有长、宽、高三维空间的实体。它具有连续的表面，能表现出很强的量感。给人以厚重、稳定的感觉（图1-65）。

1.2.4 视觉元素所有可能的互补排列

设计的各种要素互为补充、有机联系，相互之间不仅在功能上，而且在实现功能的形式上都是镶嵌互补、彼此衬托，构成清晰、完整、平衡的空间结构（图1-66）。

1.2.5 视觉传达的形式

贝尔认为，"就视觉艺术而言，形式就是指由线条和色彩以某种特定方式排列组合起来的关系"（图1-67、图1-68）。任何形态都可以看成由点、线、面、块构成。我们可以将点、线、面、块进行运动来形成多种多样的形态。

1.2.6 想象的定义

想象是一种思维形式，是人在头脑里对已储存的表象进行加工改造形成新形象的心理过程，它可以突破时间和空间的束缚。想象能起到对机体的调节作用，还能起到预见未来的作用。

与成人相比，儿童思维因没有固有观念的束缚而天马行空，更具想象力与创造力。著名图案学家雷圭元所言："不管哪个大师的作品，都好像是'与儿童为邻'，天真可爱。"艺术家的思考更应追求一种广度与深度的、儿童般质朴的拓展。独创性和想象力是设计师的翅膀，没有丰富想象力的设计师，技能再好也只能称为工匠或裁缝，而不能称之为真正的设计师。

设计的本质是创造，其本身就包含了创新、独特之意。自然界中的花鸟树木、我们身边的装饰器物，丰富的民族和民俗题材，音乐、舞蹈、诗歌、文学甚至现代的生活方式都可以给我们很好的启迪和设计灵感。千百年来，历史长河中正是由于前人丰富的想象力和独创的精神才给我们留下了丰厚的宝贵财富。

想象一般分再造想象和创造想象。再造想象是根据他人的言语描述或图形示意，在头脑中形成相应的新形象的过程称为再造想象。再造想象的基本特征是以他人的描述、说明、图示为想象发生发展的前沿，依据自己以往的经验再造出新的形象，如读到"霜叶红于二月花"的诗句，头脑是出现了满山的枫叶在秋季红似春花的景象。因此，再造想象也有创造性成分。再造想象的形成要求有充分的记忆表象做基础，表象越丰富，再造想象的内容也就越丰富。

同时，再造想象也离不开词语思维的组织作用。它实际上是词语指导下进行的形象思维的过程。基于这些特点，为培养和发展再造想象的能力，首先要扩大人们头脑中的记忆表象的数量，充分贮备有关表象。同时，还要掌握好语言和各种标记的意义，只有这样，才能从语言描述和符号标记中激发想象。再造想象有一定的创造性，但其创造性水平较低（图1-69）。

图1-70～图1-72为一组食物摄影作品，向我们展示了一系列舌尖上的时尚摄影，把食物和时尚单品结合起来。摄影师向我们传达的是一种矛盾的结合，渗透着理想与崇拜。羊肉卷、蓝莓、覆盆子，甚至是更平常的东西都会是时尚界的宠儿。艺术来源于生活，每个日常事物通过不同眼光的审视都会成为一颗亮丽的星星，好似给那些奢侈品做了舞台变装，奇趣美妙。

再造想象在人类的实践活动中是必不可少的，学习者借助模

图 1-66 空间结构

图 1-67 点、线、面、块的应用

图 1-68 纸折叠的时装

图 1-69 再造想象　　图 1-70 再造想象

型、图表和说明展开再造想象，能形成正确的概念，理解和掌握所学的知识。考古学家依据出土的化石和有关资料能想象出远古时期地球上的情境，对各种文学艺术作品的欣赏，更离不开再造想象，可见，再造想象有助于扩大知识经验的范围，丰富精神生活的内容。为了形成正确的再造想象，首先要正确理解词与实物标志的意义，其次要积累丰富的表象储备，再造想象依赖于头脑中已有表象的数量和质量，正确反映客观现实的表象愈丰富，再造想象的内容就愈生动、准确，见图1-73。

图 1-71 再造想象　　图 1-72 再造想象

图 1-74 将植物和彩妆完美结合，在眼睛上呈现一幅春暖花开的画面。受著名童话作者安徒生、德圣埃克絮佩里等人的影响，俄罗斯艺术家以自己的手掌为画布，在方寸之间为我们展示出了非常奇幻的场景。不过，这似乎也是对人类文明的一种预言，我们相信用双手能够创造世界，但其实，一切的美好都太过脆弱，脆弱得一洗手就没了（图1-75）。

创造想象是一种有意想象，它是根据一定的目的、任务，在脑海

图 1-73 正确的再造想象

图 1-74 植物和彩妆完美结合

中创造出新形象的心理过程。用以积累的知觉材料作为基础，使用许多形象材料，并把他们加以深入，通过组合，创造出新的形象来。如作家构思小说情节、人物形象，工程师设计楼房、桥梁。与创造思维密切联系着，它是一切创造性活动的重要组成部分。创造想象和创造思维一样，也具有首创性、独立性和新颖性的特点（图1-76）。因此，它在人类生活中以及一切创造活动中具有重要意义。可以说没有创造想象、生产劳动、科技发明，艺术创作中的一切活动都无法顺利进行。

例如作家所创作的艺术形象虽来源于生活，但它又高于生活。工程师发明的新机器，虽然综合了许多机器的特点，但它又具备前所未有的新性能、新造型，因此它比再造想象更加复杂和困难。它需要对已有的感性材料进行深入的分析、综合、加工、改造，在头脑中进行创造性的构思（图1-77）。

按照一定的目的、任务，利用自己以往经验在头脑中独立创造新形象的过程称为创造想象。区别"创造想象"与"再造想象"的关键，是看个体是否在头脑中独立创造了新形象。创造想象是一切创造性活动的准备阶段，在文艺创作过程中有特殊的、重要的作用（图1-78）。

创造想象总是从预定目的出发，通过词对已有表象进行选择、加工、改组而形成新形象，主要方式有三种：(1) 粘合。把现实生活中事物的某些属性、特点或部分结合在一起形成新形象（图1-79）。图1-79中将龙和桥结合在了一起。(2) 夸张。通过改变、突出或夸大事物的某些特点而创造出新形象（图1-80）。(3) 典型化。综合现实生活中复杂多样的素材，创造出典型化的形象，如鲁迅先生创造的阿Q就是当时中国农民的典型形象。

创造想象在人类实践活动中有重要作用，实践需要和个人强烈的创造愿望是创造想象发展的动力；丰富、精确的表象储备是创造想象的基本材料；积极的思维活动的参与是创造想象的关键。当人长期努力，把全部精力集中于所创造的对象时，由于偶然因素的触发，会突然出现顿悟现象，在一个新形象产生的同时，人会体验到无法形容的巨大喜悦，这就是创造性活动中的灵感状态。幻想也是一种创造想象，幻想中创造的

▣ 图1-75 手掌上的童话

形象总是和个人的愿望相联系，体现个人所向往或祈求的事物，并指向未来活动（图1-81）。

幻想常作为创造性活动的先导，推动科学的发展，如人类幻想能像鸟一样在空中自由飞翔，终于以鸟类身体结构为原形发明了飞机。幻想包括科学幻想、童话幻想（图1-82）、宗教幻想等。

幻想的社会倾向性及幻想同实践的联系是评价幻想品质的标准，人的个性倾向性对幻想有明显的制约作用。符合事物发展规律、有可能实现的幻想是积极的幻想，亦称理想，是学习和工作的巨大动力。有理想的人憧憬美好的未来，努力工作，战胜困难，能使昔日的幻想成为今天的事实。完全脱离客观现实发展规律的幻想是消极的幻想，亦称空想，它能使人沉溺于虚假的满足，丧失进取心，因而是有害的。

◻ 图1-76 再造想象　　　　◻ 图1-77 再造想象　　　　　　　　　　◻ 图1-79 粘合想象

1.2.7 表明其拥有操纵构成艺术作品结构的各种元素的能力

点——静止，线——内在张力，面——平静。这些抽象元素造成它们自己语言的交织。它们给予画面最简洁、最准确的表现。纯粹的形式服务于丰富、生动的内涵（图1-83）。

对一个空间内的所有元素而言，应该寻求远近平衡、虚实平衡、明暗平衡、明快与沉闷的平衡、熟悉与陌生的平衡、主导与退隐的平衡、流动与凝固的平衡。

◻ 图1-78 创造想象

◻ 图1-80 夸张想象　　　　　　　　◻ 图1-81 幻想　　　　　　　　◻ 图1-82 童话幻想

1.2.8 从元素自身中视觉想象力的延伸

视觉元素,是把概念元素见之于画面,是通过看得见的形状、大小、色彩、位置、方向、肌理等被称为基本形的具体形象加以体现的。

视觉元素通过形体大小、形体形状、色彩达到突出空间艺术、塑造空间的目的给大众强烈的印象。视觉元素在空间艺术中的体现丰富了展示空间中的信息传递手段。根据视觉元素重要性的不同,或突出,或弱化,拉大视觉元素间的差距。夸张差异性使某些关键元素更加突出,从而形成层次感,使其在表达上更加明确有力,给人以想象的空间(图1-84)。

包豪斯的大师莫霍利·纳吉在其著作《视觉运动》中指出:"人类生活的环境是在形态和色彩的环境之中,不断地受到刺激,唤起不同的情感。于是人类也在不断地寻求把自己内心的这些情感表现出来的方法与手段"。视觉元素是构成视觉对象的最基本单元,是人类接受与传达自身情感的工具与媒介,也是视觉语言的单词与符号(图1-85)。格式塔心理学认为:视觉形象永远不是对于感性材料的机械复制,而是对现实的一种创造性把握,它把握到的形象是含有丰富的想象性、独创性、敏锐性的美的形象(图1-86)。

2 立体形态的特征
形态不仅指物象外部轮廓,还包括物象的质地和质地表现出的情感和功能。

2.1 轮廓
轮廓是在量度不同的区域之间有一个明显的变化,即明度级差突然变化而形成的。轮廓构成一个形状的边界或外形线,它可以把握一个平面,但绝不能把握一个立体。立体是不能用单面轮廓去包括的,同一个立体形在不同角度去观察就有不同的效果(图1-87)。

图1-83 元素的能力 图1-84 视觉元素

图1-85 视觉语言

图1-88 触觉

图1-86 视觉形象 图1-87 轮廓

图 1-89 感觉　　　图 1-90 表情　　　图 1-91 压抑

2.2 感觉
视觉、听觉、嗅觉、味觉，还有触觉（图 1-88），所有这些感觉都在创作或理解一件艺术作品时起作用（图 1-89）。

2.3 表情
立体构成的表情是由材料，结构，形态来决定的。人的表情靠的是五官：喜、怒、哀、乐（图 1-90），而立体构成的表情就是靠材料本身，连接结构以及构成的形态特征来决定的。

图 1-91 中灰蒙蒙的天，配着一把把黑色的雨伞，整个画面沉浸在一片压抑的气氛中。图 1-92 纽约威廉斯堡大桥，虽然材质冰冷，但却辅以明媚的色彩，在艳阳的照耀下，有着温暖人心的力量。

2.4 功能
一切造型都应从功能出发，功能第一，形态要遵从自然的法则。"功能决定形态"是美国建筑师萨里克的名言（图 1-93）。图 1-94 中的椅子不论是功能设计，还是外观设计上都是上品。

3 立体构成的逻辑
所谓逻辑是指立体构成塑型的规律和形态之间的构成关系。

3.1 立体与平面的关系
人们生活在各种三维的形态环境中，从日常使用的各种物品，到所居住的环境，乃至人类自身和整个宇宙，无一不是三维形态（图 1-95）。因此，与二维空间相比，三维空间与人类更加息息相关。人们虽然生活在三维形态中，但常常习惯于从平面的角度去思考、在平面上表现造型（图 1-96），无形中具有平面的造型观念和意识。因此，从平面到立体，从二维到三维必须要有立体的空间意识和观念。

我们对二维空间的反应，也是受多方面因素制约的，如人的双眼扫描时的视角差异，扫描时移动的轨迹、方向、距离、时间、速度以及经验和二维刺激模式存在于空间中的相关因素，都会使我们对二维设计的整体知觉产生影响，并受到制约。三维形态与二维造型之间的区别在于，三维形态可以从不同的角度呈现不同的外形（图 1-97、图 1-98），由于比二维造型多了一个维度，就要求不仅具有前面，而且具有侧面、上面、下面、后面等多视点、多角度的造型意识，视点和造型的增加，也大幅度地扩展了造型的表现领域。

三维立体造型和二维造型的另一个重要区别在于，三维造型是要具备能承受地心引力的力学性坚实结构，部分还须有抵抗风、雨、雪、地震等各种外力影响的能力，如各种建筑等。此外，在立体造型领域，还能使形体产生真实运动，这是二维领域所无法想象和实现的。

图 1-98 为一辆碳纤维环保自行车，图 1-97 是其手绘设计图，属于二维造型。图 1-98 是其不同角度的图，属于三维形态，图 1-99 属于二维和三维的结合。

3.2 形态形成的基本理论
形态的形成和变化依靠各种基本的要素而构成。在基础训练的开

始阶段，作为构成要素的是抹掉了时代性和地方性意义的形体、色彩和肌理等形象要素，它们被纯粹化、抽象化。这种训练是实用的、唯美的。这种纯粹的要素构成训练与现实设计的范围相比较，其内容是狭窄的，但便于认识和进行训练。

形态的本质因素主要指形态自身所具有的机能、结构、组织、内涵等，这些都是物体外在现象成立的条件因素。从广义来讲，抽象形态是现实形态的构成元素或某种概念性的表现，而现实形态则是抽象形态赖以发展的基础。形态又有具象——抽象——回归具象——更高一级的抽象，或交替并行或混合的周而复始的发展过程。形态的解释是学科的起点，也是它的终点，自然学科、人文学科皆同。形态构成的方与圆、长与短、大与小、形态体量的多与少等都存在着对比与调和的关系。

我们对形态的探索包括两个方面，不仅指物形的识别性（是什么？有何用？）而且指人对物态的心理感受，对事物形态的认识既有客观存在的一面，又有主观认识的一面，既有逻辑规律，又是约定俗成。对自然形态如此，对人为的设计形态更需如此，通过对事物形态的经营，体现物形的逻辑关系和构态的符号意义。

人们对形态的好恶、取舍和设计，取决于人们对形态的生理和心理上的需求，这便是形态设计中的使用功能和精神功能问题。而这两种功能都是与设计对象的形态直接相连的。图1-100为一款书架设计，利用了树的形状，并对其加以改造，就变成了书架，能同时满足人们的双重需求。

人们主要是靠视觉来感知形态的。视觉的感知过程包括三个阶段：一是感知对象发出或反射的光波被眼睛捕获，这是物理过程；二是视网膜接受刺激送达大脑，这是生理过程；三是大脑皮层对刺激的解读，这是心理过程。视觉感知过程是一个物理——生理——心理的综合过程。感知心理学对这个综合过程进行了研究。实验表明，人在观察对象时眼球在迅速转动，视线快捷地扫描对象，为了便于识别，视线对形态边缘和转折联结的部位扫描较多，而对大面积区域则一扫而过。在此基础上，进一步调查光刺激视网膜时所引起的电流状态，发现在视网膜上图像的周边被联结并逐渐扩大，形成视诱导场。诱导的强度离图像越近就越强，而在形态转折处诱导线加密。这个研究表明，单纯化视知觉在接受对象时的基本法则，对于过于繁复杂乱的形态，视知觉会因感到疲劳而拒绝接受，人们便放弃了认知过程。这就是为什么单纯的形态容易识别，也易于记忆，而复杂的形态不易被认知，在记忆的过程中也往往被逐渐单纯化的原因（图1-101、图1-102）。图1-101为一款舒适极

图1-92 纽约威廉斯堡大桥

图1-93 功能

图1-94 椅子

图1-95 三维形态

图1-96 立体的空间

图1-97 三维形态（手绘图）　　图1-98 碳纤维环保自行车

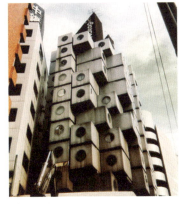

▣ 图1-99 二维和三维的结合　　▣ 图1-100 树形书架

▣ 图1-101 摇摆椅　　▣ 图1-102 现代休闲椅

▣ 图1-103 云朵形状的沙发　　▣ 图1-104 点、线、面设计

简的摇摆椅，图1-102是一款现代休闲椅。它们的造型简洁，所以容易给人留下深刻印象。

洁白无瑕的云朵总是能给人无限的美好想象，如果能把它们从天空上采回家中该有多好。图1-103是一款云朵形状的沙发组合，完全随机的造型让每个沙发单元看上去都各具特点、形状各异，仿佛天空中的白云一般变幻莫测。除了具备沙发舒适的功能以外，还能带给人心灵上的愉悦，从而让身体和心情都得到充分的放松，可谓一举两得。

构成的概念认为，一个设计形态，用把基本形按关系元素组织起来的方法，即可构成。用点、线、面、块等形态要素作空间的运动变化和组织编排（图1-104），便可形成千变万化的平面、立体形态；即便只是作为"空虚能容受之处"而存在的空间形态，也可以通过一些基本限定要素的变动来进行组织。形态设计无非就是综合地把这些要素变化，从而形成千姿百态的设计形态。

3.2.1 关于形态

形态指事物在一定条件下的表现形式和组成关系，包括形状和情态两个方面。形态包含了两层意思的内容。所谓"形"指物体的形象、形体、形状、样子。如日常生活中常见到的圆形、方形、菱形、三角形等具体的形或已经抽象了的形（图1-105）；"态"指神态、势态，是"形"以外的物体内在的神韵与气质。形态的本质因素主要指形态自身所具有的机能、结构、组织、内涵等，这些都是物体外在现象成立的条件因素。

3.2.2 形态的划分

我们生活的这个世界是立体的，是可以去观看和触摸的，因此我们把立体的东西称之为"形态"。形态可以分为"自然形态"和"人工形态"。

自然形态指在自然法则下形成的各种可视或可触摸的形态，并不以人的意志存在的一切可视或可触摸的形态，是自然界业已存在的物质的形态如高山、树木、瀑布、溪流、石头等（图1-106~图1-108）。

自然形态又可分为有机形态与无机形态。有机形态是指可以再生的，有生长机能的形态，它给人舒畅、和谐、自然、古朴的感觉，但需要考虑形本身和外在力的相互关系才能合理存在；无机形态是指相对静止，不具备生长机能的形态，见图1-105。

自然形成，非人的意志可以控制结果的形称"偶然形"，偶然形给人特殊、抒情的感觉，见图1-106，但也有难以得到和流于轻率的缺点。非秩序性，且故意寻求表现某种情感特征的形，称为"不规则形"，不规则形给人活泼多样、轻快而富有变化的感觉，但处理不当会导致混乱无章、七零八落的后果。

图1-108为伯利兹大蓝洞——支庞大的潜水的天坑，超过29.9米宽，124.1米深。天坑形成于第四纪冰期，当时的海平面要低得多。湛蓝的色彩，纯粹

地不掺杂任何杂质，不愧为大自然的鬼斧神工。

人工形态，指人类有意识地从事视觉要素之间组合或者构成等活动所产生的形态。它包括：具象与抽象的"传统形态"与"实用形态"（图1-109、图1-110）。它是人类有意识、有目的的活动创造的结果，如建筑物、汽车、轮船、桌椅、服装及雕塑等。其中建筑、汽车、轮船等是从实用的功能来设计其形态的，而雕塑则是一种将形态本身作为欣赏对象的纯艺术形态。这就使人工形态根据其使用目的的不同，有了不同的要求。人工形态根据造型特征可分为具象形态与抽象形态。

具象形态是依照客观物象的本来面貌构造的写实，其形态与实际形态相近，反映物象的细节真实和典型性的本质真实。抽象形态不直接模仿显示，是根据原形的概念及意义而创造的观念符号（图

◨ 图1-105 形态因素设计

◨ 图1-106 "偶然形"

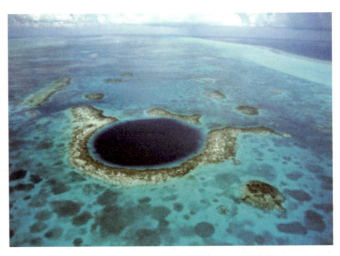

◨ 图1-108 伯利兹大蓝洞

◨ 图1-107 "不规则形"

◨ 图1-109 璀璨星河

◧ 图 1-110 人工形态　　　　　◧ 图 1-111 形态集合

◧ 图 1-112 形态集合　　◧ 图 1-113 形态集合　　◧ 图 1-114 相片拟真作品

◧ 图 1-115 树中人形

条件下，呈现出的物质外貌（图 1-111）。"形态"（shape）则是指物质形态的整个外貌。也就是说，形态的概念要远远大于形状的概念，形状仅是形态的无数面向中的一个面向的外轮廓；而形态是无数形状的集合。是无数形状构成的一个综合概念体（图 1-112，图 1-113）。

图 1-114 为艺术家利用油画以及亚克力颜料创作了这些美丽的相片拟真作品。图 1-115 中的人形是隐藏在树中的。她让我们以为我们在看一张"双重曝光"的照片，而且如果你仔细看，她的作品充满了情绪以及故事性，值得去探求其中隐藏的奥秘。

3.3 创造立体形态的几种方法

3.3.1 面的切割与折叠

在一张纸上做切割与折叠，构成浮雕式立体群或单体造型。

折叠：造成峰谷的变化。切割：在峰谷上做切缝（图 1-116）。折入折出：利用切缝做凹凸折叠（图 1-117）。先按图 1-116 所示，在一张正方形纸上做切缝，再将切缝进行凹凸折叠，即可得到图 1-117，图 1-118 的效果。图 1-117 是正面的效果，图 1-118 是反面的效果。图 1-119 到图 1-123 为进行折叠后不同角度所呈现出的不同形态。

图 1-124 将一张正方形的纸折成了褶皱的样子，富有新的形态。绿色的彩纸在镜头下显得格外生机勃勃，不同的形态带来不同的视觉享受（图 1-125）。沉静的蓝色，千奇百怪的折法。缩小了是工艺品，放大就是独具设计感的建筑。折纸的魅力不可小觑。将一张纸进行弧形切割（图 1-126），并进行凹凸折叠，即可得到图 1-127 的效果。

3.3.2 基本形的内力运动

以一个准基本型为原型，在其基础上以内力的冲击，使其外形呈现不同方位，不同形状的凹凸效果（图 1-128）。

3.3.3 原形渐变

也称为渐移，推移，是以基本形有规律的逐渐的增减变化，以此代表形成发展性的渐变特征（图 1-129），造成富有动感的视觉效果。

3.3.4 形体的切割与分解组合

将形体按照造型的要求，用线或面将其进行多种形式的分解和切割，从而产生新的形体（图 1-130）。图 1-131 将一个人脸印在了桌子上。高低错落的桌子，拼起来是人脸，分开也有另一番风味。

1-110），使人无法直接辨清原始的形象及意义，它是以纯粹的几何观念提升的客观意义的形态，如正方体、球体以及由此衍生的具有单纯特点的形体。

形是构成形态的必要元素，它不仅指物体外形、相貌，还包括了物体的结构形式。宇宙万物虽然千变万化，但其外形都可以解构成点、线、面、体等基本要素。图 1-109 中蓝色的小灯构成了点点璀璨星河，美到令人窒息。

在立体构成中，"形态"有别于"形状"。"形状"（figure）是指物质形态在特定位置、特定距离、特定角度与特殊环境等

图 1-116 切割　　图 1-117 正面　　图 1-118 反面　　图 1-119 折叠

 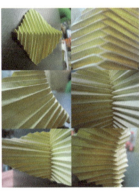

图 1-120 折纸作品　　图 1-121 折纸作品　　图 1-122 折纸作品　　图 1-123 折纸作品　　图 1-124 折纸作品

图 1-125 折纸作品　　图 1-126 弧形切割　　图 1-127 弧形切割效果图

3.3.5 构造

面状构造：以几何意义的面所表征的构造，如褶皱轴面（图1-132）、肌理面、断层面、劈理面等。通常将具有系统性的面状构造称为面理。线状构造：以几何意义的线所表征的构造，如褶皱枢纽（图1-133）、断层擦痕、非等轴矿物的定向排列、两个构造面的交线等。各面状、线状构造还可区分为抽象性的（如褶皱轴面、枢纽、二构造面的交线）与分划性的两种。前者只具几何意义而非具体存在，后者则是具体存在的面、线构造。

3.3.6 平衡

不受基本形数量的限制，而将形象的动势作为视觉的中心，以其重心的平衡感为准则（图1-134）。这款不倒翁创意牙刷架（Bobble Brush），通体采用塑料制成，底部使用了防滑橡胶垫。这样就可以在任何湿滑的角落站得稳稳地，而且还有多种颜色可供选择，远远看去就像是一块鲜艳的宝石。可爱的不倒翁创意牙刷架不仅给我们带来方便，而且唤起了几分童年的乐趣。

图 1-128 凹凸效果　　图 1-131 分解和切割　　图 1-129 原形渐变　　图 1-132 褶皱轴面　　图 1-130 分解和切割　　图 1-133 褶皱枢纽

图 1-134 不倒翁牙刷架

3.3.7 几何与拓扑

拓扑所研究的是几何图形的一些性质，它们在图形被弯曲、拉大、缩小或任意的变形下保持不变，在变形过程中不使原来不同的点重合为同一个点，又不产生新点（图 1-135）。

3.4 制作立体构成的工具

铅笔、橡皮、打孔钳、美工刀、割痕刀、钢板尺、半圆仪、圆规镊子、分针、胶棒、双面胶、透明胶带等。

图 1-135 几何与拓扑

第二章 点立体构成

点在造型学上的特点是确定位置，没有长度、宽度和深度，更没有大小、形状和方向，是零度空间的虚体。在立体构成当中，点不仅能确立位置，而且还有大小、形状、色彩和肌理，同时，造型学中的点具有相当大的变化幅度及相对性，是实实在在存在的实体。从图像学的角度看，点是引人注目的位置，是视觉焦点。比如，天上的星星在宇宙中是体，而我们用肉眼看就是点，窗外的雨滴（图2-1）、向日葵、蒲公英等都给我们点的感受。在立体构成中，点没有固定的大小和形状，只要它和周围的环境比较起来具有体现位置和凝聚视线的作用，就可以称之为"点"（图2-2）。

图2-3是一副夕阳西下的美好场景，在大的画面里，无数只鸭子就是一个个密集排列的点。

点是立体构成中最基本的元素，它具有求心性和醒目性（图2-4）。在视觉艺术信息的传达中总是取得心理的表象。划一条线或写一个面，它的最初形象必定是一个点。一个点是最基本、最简单的构成单位，它不仅指明了在空间中的位置，而且使人能感觉到它内部具有膨胀和扩散的潜能，作用在其周围空间（图2-5）。

对点的理解可解析出三个层次
①一个单独的点的个体（图2-6）。
②多个点产生的视觉引导（图2-7、图2-8）。
③点的构成方式会对画面的光影与肌理效果产生影响。第三点

图2-2 灯的聚集　　图2-3 夕阳下的鸭子

图2-1 窗外的雨滴　　图2-4 点的求心性　　图2-5 点的醒目性

◨ 图2-6 点的个体

◨ 图2-7 多点表现

◨ 图2-8 多点排列

也是与"立体化"有密切关联的（图2-9）。

在几何学上，点只有位置，没有面积，但在实际构成练习中点要见之于图形，并有不同大小的面积。至于面积多大是点，要根据画面整体的大小和其他要素的比较来决定。点在构成中具有集中、吸引视线的功能（图2-10）。点的连续会产生线的感觉，点的集合会产生面的感觉，点的大小不同会产生深度感（图2-11），几个点会有虚面的效果。

点，作为一个独立的符号来说，它是静止沉默的，处在安闲休眠状态，但如果形成诸多疏密、大小、浓淡有节律的形象时，则变成丰富而有灵魂的造型语言。方点、圆点、长点、短点以及浓淡点等不同的点，在画面中的作用是不同的。它既可以作为画面不可缺少的一部分，也可在画面中起到烘托主题的作用，关键是要做到"有乱不乱，不乱又乱"的韵致，"大珠小珠落玉盘"的意趣（图2-12～图2-16）。图2-14为林中的萤火虫，它们有的排列整齐，让人产生"线"的感觉。

并且，点材具有活泼、跳跃的感觉；点的凝聚会产生视觉引力，而点的量变会产生不同的视觉引力，一个点所具有的紧张性是求心的。当只有一个点时，人们的视线就会集中到"点"上面（图2-17）。

当有两个相同的点时，人们的视线在两点之间移动（图2-18），且产生线的感觉。当有两个大小不同的点时，人们的视线首先集中到大点上，然后转移到小点上。人们的视觉习惯和视觉方向常常带有秩序性，即由大到小、由左到右、由上到下、由近到远的顺序。

当有三个性质相同的点，则会产生虚面的感觉（图2-19、图2-20），点是相对较小的元素，它与面的概念是相互比较而形成的，同样是一个圆，如果布满整个画面，它就是面了，如果在一幅构成中可以多处出现，就可以理解为点。点最重要的功能就是表明位置和进行聚集，一个点在平面上，与其他元素相比，是最容易吸引人的视线的。图2-19中两个点分别"缺"了个角，却给人错觉，以为中间有一个面存在。

在构成设计理论中，点的位置关系重于面积关系，甚至很多时候，我们并不关心点的面积大小。两个以上的点，可以有不同的对应关系，如并列、上下重叠、大小不同对比等，各有各的视觉感受（图2-21）。

更多的线上的点可以形成点线。点线拥有线的优势，又有点的特征，是用得较多的设计方式。三个以上不在同一条线上的点可以形成面（图2-22、图2-23），我们可以运用点面这种特性来进行设计，点面具有面的优势，更多的是面的特

◨ 图2-9 多点聚集

◨ 图2-10 点的居中　　◨ 图2-11 点的大小产生的深度感　　◨ 图2-12 点的发散行为

征，但同时也有点的美感，因此看起来有种特别的美。

倘若是多点，则虚的感觉更强，且形的特征可按人的意图表达出来。当大小一致的点以相对的方向逐渐重合时，会产生微妙的动态视觉中不规则点的视觉效果。点的凸凹变化在人们的心理上能产生不同的感觉，凸点有扩张感、力量感，而凹点则有收缩感、压迫感（图2-24）。

点的排列和距离的不同使点在视觉上产生线面形态的变化。造型上点的线化主要是由距离和方向所决定。如将相同的点连接可构成虚线，其距离越近，线的感觉越强（图2-25）。将点作等距离的排列显得规范工整和顺序，美中不足的是略显机械而呆板。如果有计划、有规律地作间距处理，可以产生节奏感（图2-26、图2-27）。如果改变点的方向，并有计划地进行大小变化排列，则可表现出跳跃性的韵律，也可表现出曲线的流畅感。

◨ 图2-13 点的聚集

点的面化是由点的聚集产生面的感觉，通过点的大小变化或排列上疏密的变化产生立体感、层次感，并给面带来凹凸的感觉。点的面化运用得巧妙，可产生二次元的视觉效果（图2-28、图2-29）。图2-28是用石子为原材料，并依据石子的大小进行有规律的排列，产生视觉上的凹凸变化。

◨ 图2-14 林中的萤火虫　　◨ 图2-15 林中的萤火虫　　◨ 图2-16 林中的萤火虫　　◨ 图2-17 点的求心表现

图2-19 性质相同三点之间产生的虚面

图2-18 相同两点之间产生的线

图2-20 性质相同三点之间产生的虚面

图2-21 大小不同点的构成

图2-22 线上的点

在二维空间和三维空间中，与其他造型要素相比，点是最小的视觉元素，但它的地位是其他要素所不能取代的。点在造型中具有特殊的、积极的意义，并与形的表现有实质的关联作用。

在造型中的整体与局部关系中起着特殊的作用，运用得当、巧妙，可画龙点睛，产生强烈的视觉冲击力和艺术感染力（图2-30～图2-33）。相反，运用不当，则会对整体产生极大的破坏性和负面效应。在各种艺术设计中，点以它独特的作用折射出艺术的光彩。图2-30中将点运用在丝巾上，给整个画面都增添了光芒，搭配白色，效果更为突出。图2-31将点运用在灯具设计上，应用在整个昏暗的空间中，散发出艺术的温暖。

点的作用

①起某种固定图示，造型的作用，譬如充当造型的中心或重心。每个立体形态都有确定或大致的视觉重心（图2-34）。

②创造视觉焦点。孤立的点，发光的点（图2-35）与参照物差异大的点容易成为视觉的焦点。

◼ 图2-23 面上的点　　◼ 图2-24 凸点

◼ 图2-25 点的排列方式　　◼ 图2-26 点的排列方式

◼ 图2-27 点的排列方式

◨ 图2-29 大小不同点的排列方式　　　　　　◨ 图2-30 大小不同点的排列方式

◨ 图2-28 点在饰品上的应用　　◨ 图2-31 空间里的点　　　　　◨ 图2-32 空间里的点

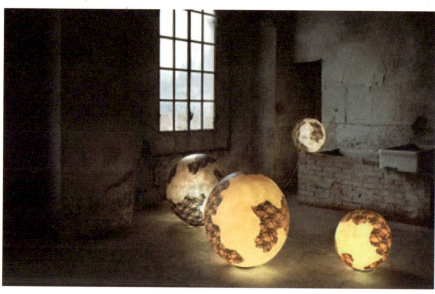

③创造运动感。当水平或垂直均匀排列成行时，我们感到了这些点的定向匀速运动。当这些直线排列不是均匀的而是或密或疏的，我们就感到了它们有渐变性的运动变化。这些点的阵列或许是波动的，放射形的或聚合形的等，引起的动感也不一样（图2-36）。

1 点的群化组合

"点"的外形并不局限于圆形（图2-37）一种，也可以是正方形、三角形、矩形（图2-38）及不规则形（图2-39、图2-40）等。但其面积的大小，当然要限制在必须是呈现"点"的视觉效应的范围之内。在等间隔构成的网络上，把某一个或某一组单元的圆点，变换为上述其他各种形状中的某种或某几种，这种手法被称为类似群化组合。类似群化组合的特点在于统一之中孕育着变化（图2-38～图2-40）。图2-38由几十个穿红衣服的人围成了一大一小两个圆形，从高空俯视，一个人就是一个点，它们一起组成了一张海报。

点主要通过其大小、和背景的色差，以及距视觉中心的距离体现形态力。以成簇或扩散的形式随意布置一些点，便引起了能量和

图 2-33 空间里的点

图 2-34 视觉重心

图 2-35 视觉焦点

图 2-36 点的排列效果

图 2-37 排列不规则的点

图 2-38 排列不规则的点

图 2-39 点的群化组合

图 2-43 点的排列方式决定点的速度感

张力的多样化（图2-41，图2-42）。这些能量和张力作用于这些点所占据的内部空间。点的大小再有不同，所有这些感觉便会增强一条线，可以被想象为一串联系在一起的点。它指示了位置和方向，并且在其内部聚集起一定的能量；这些能量似乎沿其长度在运行，并且在各个端合加强，暗示出速度，并作用在其周围空间，它能够以一种有限的形式表达感情（图2-43～图2-45）。

如果说整齐划一如同节奏感很强的打击乐，那么散点构成就是旋律优美的丝竹乐。散点构成简而有序、散而不乱、活泼多变（图2-46，图2-47）。

设计者看似随性而为，实则已在不露声色中营造出了视觉美感。运用形式美的法则中另外的两个重要因素是节奏与韵律。节奏原本是指音乐中节拍的长短，用在设计中，主要体现在图画中点、线、面、形、色的大小、轻重、虚实、快慢的变化（图2-48～图2-50）。

图2-51为腕表品牌宇舶表(Hublot)位于新加坡Paragon购物中心的弹出式品牌店，店面设计是由著名设计师Asylum精心完成的，在店面设计上把功能性与艺术美感融为一体，于极致奢华中展现品牌无可替代的魅力。该店面营造了奢华优雅的店面空间，以成片的金色、不锈钢吊挂作为店面外观，恢宏豪华。

2 点立体构成的应用

在设计中将由大到小的点按一定的轨迹、方向进行变化，产生一种优美的韵律感，把点以大小不同的形式，既密集又分散地进行有目的的排列，产生面化感。越小的形体越能给人以点的感

图2-40 点的群化组合

图2-42 点与背景色差对比 图2-41 点与背景色差对比

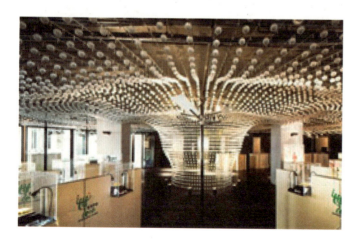

图2-44 点的排列方式决定点的速度感

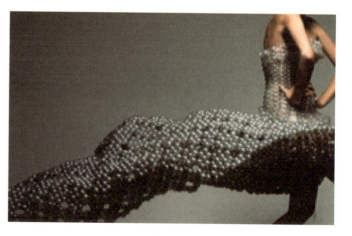

图2-45 点的排列方式决定点的速度感

图2-46 散点构成　　　　　　图2-47 散点构成　　　　　　图2-48 点的节奏

图2-49 空气节奏

图2-51 新加坡宇舶表（HUBLOT）弹出式店面设计

图2-50 新加坡宇舶表（HUBLOT）弹出式店面设计

觉。不同大小、疏密的混合排列，使之成为一种散点式的构成形式。

点的面化运用得巧妙，可产生二次元的视觉效果。点是最基本和最重要的元素，一个较小的元素在一幅图中，或者两个以上的非线元素同时出现在一个图中，我们都可以将其视为点。点可以有各种各样的形状，有不同的面积。两个以上的点，可以有不同的对应关系，如并列、上下重叠、大小不同对比等，各有各的视觉感受。立体构成的点，是将几何学上零次元的无实质的点，扩展到三次元的有实际质的体来表现，构成多种形式的"视觉立场"与"触觉立场"。

2.1 在视觉传达领域的应用

康定斯基认为，从内在性的角度来看，点是最简洁的形态。点是有面积的，只有当它与周围要素进行对比时才可知这个具有具体面积形象的形态是否可以称之为"点"。当出现两个点时便表现出长度和隐晦的方向，一种"内"能在两个点之间产生特殊的张力，直接影响介于其间的空间。

valens能量饮料（图2-52），该能量饮料的标志是以多个点产生视觉引导，利用点的密集创出水滴的形状，构成相应的面（图2-53、图2-54）。点与点疏密相间，有机排列，产生具有明显的节奏韵律感的视觉空间，构成有规律有节奏的造型，表示出特定的意义和意境（图2-55、图2-56）。

纽约Camper鞋店设计（图2-57），该鞋店设计将多个鞋作为点元素，以整齐、堆叠、纯净的方式创造出存储仓库的氛围（图2-58、图2-59），并利用白色的鞋以更好地捕捉光线，并在墙面形成投影，给整个空间带来三维立体的质感（图2-60、图2-61）。将

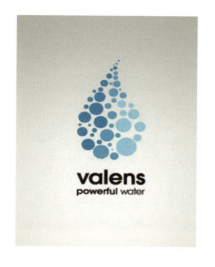

图 2-52 valens 能量饮料

多个白色的鞋视为点，形成诸多疏密、大小、浓淡有节律的形象，形成丰富的、有灵魂的造型语言（图 2-62）。

不可思议的艺术纽扣（图 2-63），该设计是利用纽扣形成气球、单车、消防栓、灭火器、马桶等具象的形体（图 2-64、图 2-65）。并利用五颜六色的纽扣聚集组合，构成具有独特韵律意境的视觉美感（图 2-66～图 2-68）。将多个纽扣的集合作为视觉的引导，构造具有三维空间感的实体形体（图 2-69、图 2-70），使异质同构的事物形象超越其性质属性而跃入标志的精神层面，并赋予标志思想性和丰富的内涵（图 2-71）。

伦敦牛津街 Topshop 橱窗设计（图 2-72)，该橱窗设计前卫新颖，最独特的是橱窗内顶部空间是一片白炽灯海洋，将白炽灯看作无数个蕴含在大小相同、间隔相等、横平竖直的点，显现出秩序美和韵律美，同时也展现出时尚品牌的独特风采（图 2-73、图 2-74）。

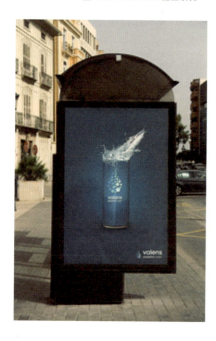

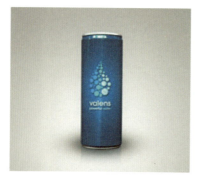

图 2-54 valens 能量饮料

图 2-55 valens 能量饮料

图 2-56 valens 能量饮料

图 2-53 valens 能量饮料

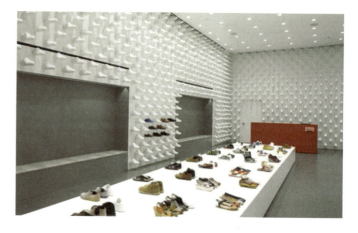

图 2-57 纽约 Camper 鞋店设计

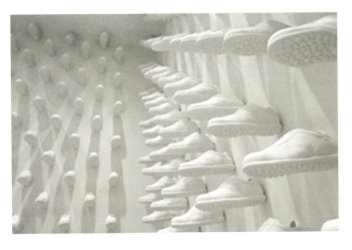 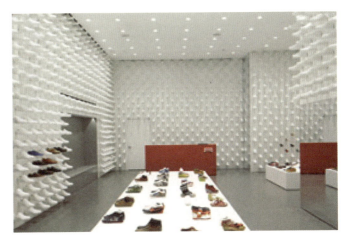

▫ 图2-58 纽约 Camper 鞋店设计　　▫ 图2-59 纽约 Camper 鞋店设计　　▫ 图2-61 纽约 Camper 鞋店设计

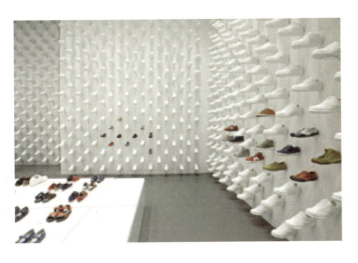

▫ 图2-60 纽约 Camper 鞋店设计

▫ 图2-62 纽约 Camper 鞋店设计

▫ 图2-63 艺术纽扣

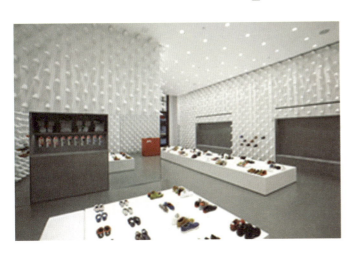

全国高等院校设计专业精品教材

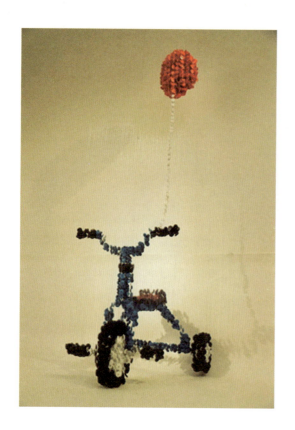

■ 图 2-64 单车纽扣

■ 图 2-65 单车纽扣

■ 图 2-66 艺术纽扣（左）

■ 图 2-68 艺术纽扣（右）

■ 图 2-67 艺术纽扣

■ 图 2-69 艺术纽扣

▲ 图2-70 艺术纽扣的三维空间感

▲ 图2-72 伦敦牛津街topshop橱窗设计

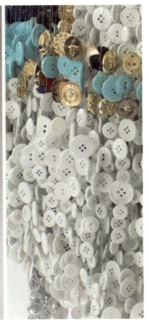

▲ 图2-73 topshop橱窗整体设计

▲ 图2-71 艺术纽扣的局部填写

品牌设计欣赏：Brand USA（图2-75）。该标志设计利用多个画面中视觉上显得细小的形态——"点"，构成具象的品牌设计元素（图2-76、图2-77）。将不同形态的点以及点的组合，赋予作品以无限的生命蕴意和永无穷尽的乐趣（图2-78）。将点置身于装置标志设计中，赋予"点"韵味，借点之构成形态以及视觉心理特点，很好地反映该品牌的意念，并将其标志运用到各个设计领域之中（图2-79）。

2.2 在室内设计领域的应用

室内空间的立体构成，利用形式美法则在设计过程中的运用，将

▲ 图2-74 伦敦牛津街topshop橱窗设计

图 2-75 Brand USA 标志设计　　图 2-76 Brand USA 品牌在广告设计

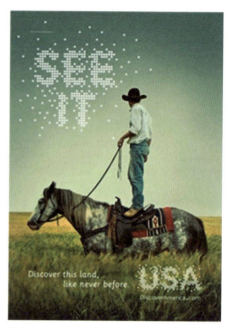

图 2-77 品牌设计欣赏 Brand USA

点要素在三维空间中作为室内空间的一种形式符号，按照一定的原则组合成富于个性的、美的立体形态。使人在空间内活动感受到的精神状态是具有空间序列考虑的基本因素，富于个性的、美的立体形态，更注重对其形式美规律的研究及认识，从而引发对造型的创造力和想象力。

加勒特认为"点"可看作表达空间和实体的基本视觉要素，日常生活中人们看到或感知的形状符号都可以概括为这种"点"要素。无论是建筑的总体布局，还是内部空间的设计，都强调功能、科技、美学的综合应用，给人以视觉冲击，从而创造优美、舒适、实用的空间环境。

点在室内设计领域的具体应用：点作为日常生活中人们看到或感知的最细微的形状要素，在功能、科技、美学的前提下，给人以视觉冲击，创造优美舒适实用的空间环境，直接反映了室内空间的艺术形式（图2-80、图2-81）。点要素作为室内空间的一种形式符号，在不同的位置、不同的组合中有着不同的视觉心理效果（图 2-82、图 2-83）。

将空间要素抽象成为构成法则中的点，运用平面构成和立体构成的原则，用调整、重组等造型手段对空间中的点进行积聚等组合方法，以此增加室内环境的空间气氛。将心理感受与视觉美感有机统一，提高室内空间的生命力（图 2-84、图 2-85）。

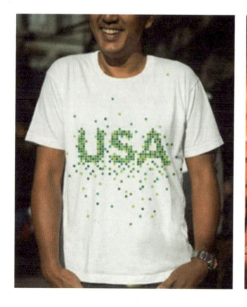
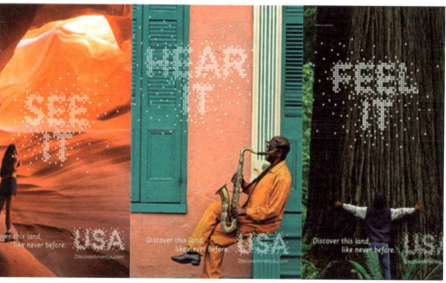

图 2-78 品牌设计欣赏 Brand USA　　　　　　　　图 2-79 品牌设计欣赏 Brand US

立体构成设计

图2-80 点在室内空间的艺术形式

图2-81 点在室内空间的艺术形式

图2-82 点元素所造成的视觉心理效果

图2-83 点元素所造成的视觉心理效果

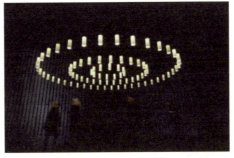
图2-84 点元素创造空间感

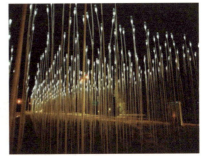
图2-85 点元素所造成的视觉心理效果

图2-86 点元素的形式美法则

图2-87 点元素的形式美法则

图2-88 点元素在室内空间的运用

不同的视觉造型表达不同的内心感受，巧妙运用形式美法则和现代审美规律，调动点要素，以平面构成和立体构成为基础，创造一个优美、舒适、实用的理想空间（图2-86、图2-87）。将平面和立体的形态转化为室内空间实体，使点元素在室内空间中的运用得到完美的和谐与统一（图2-88）。

2.3 在景观建筑领域的应用

在景观建筑设计中，可利用点的运动、点的分散与密集，构成线和面，同一空间、不同位置的两个点之间会产生心理上的不同感觉：疏密相间，高低起伏，排列有序，作为视觉去欣赏，也具有明显的节奏韵律感。在园林中将点进行不同的排列组合，同样会构成有规律、有节奏的造型，表示出特定的意义和意境。如2010上海世博会瑞士馆（图2-89）。

该瑞士馆设计以一个想象中的未来世界为轮廓。展馆四周被一层巨大的互动型智能帷幕包裹，由11000块包含敏化太阳电池的

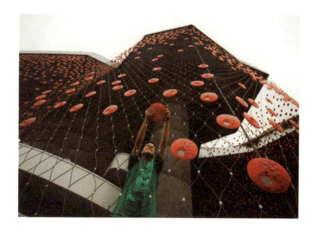

图 2-89 2010 年上海世博会瑞士馆

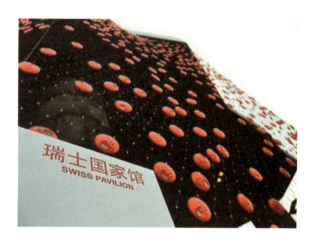

图 2-90 2010 年上海世博会瑞士馆

图 2-91 2010 年上海世博会瑞士馆的细节视觉设计

生物树脂悬挂其上，与展馆周围的能量如阳光和相机的闪光发生反应，整个外墙呈现出一种动态闪光的视觉效果，以此展示能源的利用（图 2-90、图 2-91）。

利用多个"点"的符号进行外轮廓的不规则排布组合，一方面强调了该建筑作品的平面属性，以减弱透视的感觉，同时也给人以一种客观世界之外的其他联想（图 2-92、图 2-93）。整个建筑充分体现了城市和乡村相互依存、互惠共生的关系，强调人类、自然与科技的完美平衡（图 2-94）。

2.4 在工业设计领域的应用

点元素是工业形态设计中最基础的元素，也是形态最小的单位，是必不可少的单元。工业造型设计中的点，具有一定的形体（即形态和体积或形状和量感）。线的端点或交叉，必然构成点，所以相对小单位的线或小直径的球，其被认为是最典型的点。只要形体与周围其他造型要素比较时具有凝聚视线的作用，都可以称为点。因为点的特性（吸引视线、占据空间……）和点的排列组合构成的虚线、虚面和虚体，使得点的表现变得相当丰富，这些都在现实的产品形态设计中运用广泛。

根据点的不同作用把它分为了功能点、肌理点、装饰点和标志性点。产品形态的美源于产品的整体，其中的点元素的设计也不例外。因此在设计中，特别是在产品形态中多个点元素的应用，点的形态应注意其形态简洁、组合的有序性以及统一的整体形态语言。如在装饰点的使用上，对形态统一的点进行单纯的重复、渐变和韵律排列可以使产品显得的简洁、典雅、精致、严谨，呈现统一的整体形态。

点运用发射和渐变的构成方式，可使产品具有很强的整体感。造型活动均以"符号"与人们进行沟通与交流，因此造型越简洁越好，唯有如此才能方便记忆，也易于明了，但即使是极为简洁的符号，也要明确地表达设计意图，否则将失去造型的意义，即"将暧昧的东西加以确切化"，"将复杂的东西加以简单化"。所以功能点的造型设计时更显得重要，在其造型中提供必要的信息冗余度，以免在干扰时无法辨认而导致错误。

灯具设计中，点是相对较小的一个元素，但也是最基本、最重要的元素。采用不同的组合编排方式，可以制作出不同的视觉感受（图 2-95、图 2-96）。可利用点有秩序的渐变排列，形成强烈的韵律感。同时，隐藏的形体增强了画面的视觉冲击力（图 2-97、图 2-98）。

在工业设计中，运用大小不一的点，不仅增加画面的动感，同时

图2-92 2010年上海世博会瑞士馆的夜景效果　　图2-93 2010年上海世博会瑞士馆　　图2-95 点元素在灯具设计中的运用

图2-94 2010年上海世博会瑞士馆的整体效果　　图2-96 点元素在灯具设计中的运用

也增强了画面的空间感（图2-99、图2-100）。在设计中也可运用不同色彩的圆点，采用堆积组合的表现方法，增强其装饰性（图2-101～图2-103）。

图2-97 点元素在灯具设计中的运用

2.5 在服装设计领域的应用

点是服装造型中最小的元素，是指服装造型中比较集中、显著且面积较小的部分。一般指服装上的门襟扣，其次是袖扣、肩扣腰扣，领扣、袋扣等，但也包括小口袋、胸花、装饰小绊或蝴蝶结等因素。服装因有这些"点"而起到意想不到的效果，并通过点的大小、疏密、轻重、虚实的处理，可以获得不同的装饰效果。点的形状有圆点、方点等，并有规则与不规则之别。"点"具有装饰、完善、补缺、联想及"画龙点睛"的作用。规则的点可以加强装饰性，不规则的点可以渲染、烘托气氛。

在装饰与款式的设计上，为了设计的计划性更加明确，用点定位，把一个大片分成相等的几个部分，以安排装饰。比如，以点中心再以相反的弧线展开，使节奏、韵律情感相结合，常常被运用在下摆、袖口、领口等地的装饰；以点为起点，可以排列成各种线形；以点表现具象、抽象的轮廓、结构或面的关系，用曲线或直线向左、右拉开，可以产生运动感，如纽扣等的安排。再如，以一点为主题，用一层、两层或多层的弧线或直线作陪衬，则可以产生重复的作用。

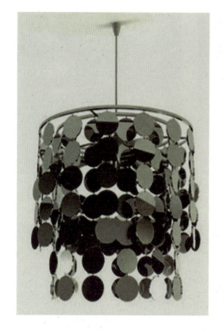

▢ 图2-99 点元素在灯具设计中的运用

▢ 图2-100 点元素在灯具设计中的运用

▢ 图2-98 点元素在灯具设计中的运用

在面料的设计上，以点表现纹样的明暗、层次、宾主关系，或以点衬托装饰纹样的主题。作为服装面料的各类印花布的装饰纹样，点不是人们凭空创造的，而是在自然和社会生活中可以找到它的现实基础。为丰富服装设计中点的内涵，服饰图案上的点，也能反映现实，也会影响人们的意识。无论服装上哪个部位的"点"，只要通过巧妙地利用，就会产生一种活泼的气氛，就能引人注目、诱导视线，从而产生美感。

点在服装设计领域的具体应用：在服装设计中可以利用点的排列和距离的不同，使点在视觉上产生线面形态的变化。造型上点的线化主要由距离和方向所决定。如将相同的点连接可构成虚线，其距离越近，线的感觉越强（图2-104）。

▢ 图2-101 点元素在沙发设计中的运用

但将点作等距离的排列则显得规范工整和顺序，美中不足的是略显机械而呆板。如果有计划、有规律地作间距处理，可以产生节奏感。如果改变点的方向，并有计划地进行大小变化排列，则可表现出跳跃性的韵律，也可表现出曲线的流畅感（图2-105、图2-106）。

点的面化是内点的聚集产生面的感觉，通过点的大小变化或排列上疏密的变化产生立体感、层次感，并给面带来凹凸的感觉。点的面化运用得巧妙，可产生二次元的视觉效果（图2-107）。利用点的凝聚会产生视觉引力，而点的量变会产生不同的视觉引力。当只有一个点时，人们的视线就会集中到"点"上面。当有两个相同的点时，人们的视线在两点之间移动，且产生线的感觉。当有两个大小不同的点时，人们的视线首先集中到大点上，然后转移到小点上。人们的视觉习惯和视觉方向常常带有秩序性，即

▢ 图2-102 点元素在沙发设计中的运用

图 2-103 点元素在座椅设计中的运用

图 2-105 点元素在服装设计中的运用

图 2-106 点元素在服装设计中的运用

图 2-104 点在服装设计中的线化

存在由大到小、由左到右、由上到下、由近到远的顺序。当有三个性质相同的点则会产生虚面的感觉，倘若是多点，则虚的感觉更强，且形的特征可按人的意图表达出来。点的凸凹变化在人们心理上可产生不同的感觉，凸点有扩张感、力量感，而凹点则有收缩感、压迫感（图2-108）。

因此点在服装造型中具有特殊的、积极的意义，并与形的表现有着实质的关联作用。在造型中的整体与局部关系中起着特殊的作用，产生强烈的视觉冲击力和艺术感染力（图 2-109）。

图 2-107 点元素在灯具设计中的运用的局部设计

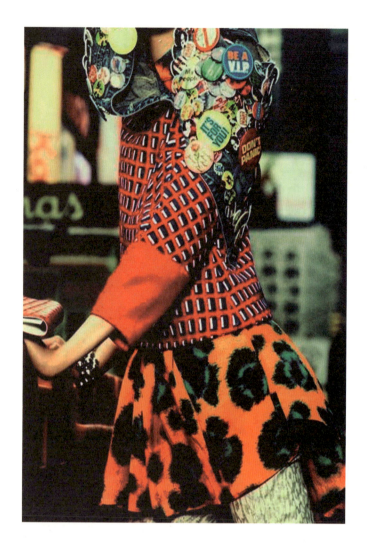

图 2-108 点元素在服装设计中的运用　　　　图 2-109 点元素在服装设计中的运用

第三章 线立体构成

应用各种类型的线材,在三元空间形成立体构成。构成时应注意材料的性质和构成方法,注意创造空间的深度感、伸展感以及具有动力性的韵律感等。

线是设计和绘画最基本的构成元素,线在空间设计中的作用一直被当成技术手段和装饰表现手段,然而线的表情功能和作用没有得到充分的认识和体现。现代空间设计重新认识了线的功能作用,线的表情、表意功能得到充分的重视,线的运用已经成为表现设计师情感、艺术风格的重要语言。

随着社会文明的进步,人们文化素质的提高,线元素的空间环境意义更加充分地体现出来,线性设计的功能作用和情感属性更加受到重视。生活中线元素在空间的运用意义主要体现于情感引导作用、视觉审美作用、心理暗示作用三个方面。

线的情感引导作用
线具有发展、生长的意味,它在空间能够产生时空的概念,使人容易产生思索、回忆、追寻等情绪感受。恰当的线性设计可以对人的行为活动取向产生很强的引导作用,它影响着人的行为活动、生活质量、道德观念、文明程度等,起着规范和制约人的行为活动的作用。

心理学家认为,两个点之间在视觉上必然产生一条虚拟的连线,这是一种心理补偿效应。中国园林的长廊、漏窗设计(图3-1)就是利用这一原理,柱与柱之间,窗与窗之间犹如取景框,框与框之间形成节奏的点。

点与点之间形成联系和分隔,使人在园景中步移景移,犹如浏览长长的中国画山水长卷。一条超出视野的长线,会造成人们对线的尽头的探寻和猜想,这是好奇心使然。

现代空间设计常常用线的这一特性对人的行进路线进行引导,在博物馆、陈列馆、购物中心的设计中,常常使用墙面或地面设置显著线型,使人自觉不自觉地追寻线路行进,从而引导人流的行进。这种对于线的巧妙延伸性运用常常使人产生"山重水复疑无路,柳暗花明又一村"的奇妙心境,增添无穷乐趣。图3-2为位于法国蒙彼利埃的24Lines咖啡厅,整个咖啡厅似乎被线条笼罩。当白天的自然光线照射进来的时候,整齐的钢筋条配合木条制成的百叶窗装饰安静点缀着整个空间,简单的桌椅和超长的木质吧台融于其中,自然清新。夜晚降临,钢筋条上的灯营造出的线性空间感,带来了神秘的气息。同一个餐厅,利用光线带来不同氛围。

线的视觉审美作用
装饰线是设计师的美学主张,是对原空间线性如材料尺度、梁柱形态、空间结构的线性要素进行重新分割和组合,使之符合人的视觉审美需求。多性质的线存在于特定空间时,共同形成疏密、节奏、断续、强弱等关系,成为各种形象符号,比如,图案、纹样、网格等传达的是不同的文化概念和设计

图3-1 漏窗设计

思想，以体现功能和审美的完整统一。线具有心理暗示作用，设计师为了某种设计意图，在空间中设计了许多虚拟的线，这些线是无形的，看不见的，如对称线轴线、建筑基线、视平线等，这些无形的线往往比有形的线更加重要和更有意义。它往往是建筑空间的精神反映和影响人们心理情感的线。

线在立体造型中有很重要的作用，具有极强的表现力，它能决定形的方向，也可以形成形体的骨骼，成为结构体的本身。许多物体构造都由线直接完成。线相对于面和体块更具速度与延伸感，在力量上更显轻巧。现在就让我们一起走进"线立体构成"，探索线的神秘！

1 线与表现

尽管装饰本身在很大程度上已经不复存在，但线条却仍然运用在当代艺术、建筑和工业设计中，在我们的整个生活环境中，都起着重要的作用。只要对我们日常生活中所见到的事物仔细观察，例如广告牌上的霓虹灯（图3-3），便能觉察到我们时代的线条特征。

几何学上，线只具有位置和长度，而不具有宽度和厚度。它是点进行移动形成的。线是具有位置、方向与长度的一种几何体，可以把它理解为点运动后形成的　。与点强调位置与聚集不同，线更强调方向与外形。所以基于其形状、位置、方向等变化而显示的力量、速度、方向等因素造成的运动感，成为支配形态设计中线的感情的主要条件（图3-4）。

线的种类和性质

直线：平行线、垂直线、折线、斜线。具有男性的特征，它有力度、相对稳定，果断、明确、理性、坚定、具有速度感和坚强感，水平的直线容易使人联想到地平线。适当的直线还可以分割平面。

曲线：弧线、抛物线、双曲线、圆等。具有女性化的特点，柔软、柔和、丰富、优雅、感性、含蓄和富于节奏感。曲线的整齐排列会使人感觉流畅，让人想象到头发、羽絮、流水等，有强烈的心理暗示作用，而曲线的不整齐排列会使人感觉混乱、无序以及自由（图3-5）。

常规分：
粗直线：力感强，纯重和粗笨的感觉。
细直线：秀气、锐敏和神经质的感觉。
锯状直线：焦虑、不安的感觉。

按画法分：
尺量直线：是一种无机线，带有机械性感情性格，冷淡而坚强的感觉。

徒手直线：有人情味（图3-6）。

线的构成形式
相同直线的等间隔构成排列均匀、方向感虽弱但整体性强（图3-7）。相同直线的非等间隔会在虚面的基础上产生律动和空间感。曲线的等间隔构成可以产生无休止的流动感，也像严谨中的律动和节奏。图3-8曲线的非等间隔构成是一种秩序中求变化的组合，给人的视线带来极强的引导力。自由曲线的交叉组合是一种极富变化的组合形式，性格充满多变性与复杂性（图3-9）。

自由曲线的平行组合会产生相互弥补与连接，出现新形体倾向。

图3-2 法国蒙彼利埃咖啡厅

图3-3 广告牌上的霓虹灯

图3-4 线的感情

图 3-5 曲线　　图 3-6 徒手直线

图 3-8 线的构成形式应用　　图 3-9 线的构成形式应用　　图 3-7 线的构成形式应用

图 3-10 自由曲线的平行组合应用

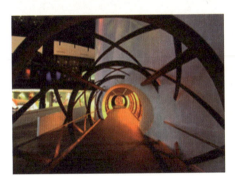

图 3-11 应用线的粗细渐变排列　　图 3-12 线的空间感应用　　图 3-13 NIKE 的橱窗设计

发射线的组合具有方向明确、视点集中的特点，表现出复杂的视觉效果。螺旋式的组合有规整螺旋式秩序感、逻辑性极强；自由螺旋线机灵、生动（图3-10）。

应用线的粗细渐变排列，或者间隔距离大小渐变排列，能形成有规律的渐层变化的空间感。线的中断应用可以产生点的感觉。应用线的不同，交叉方式或方向变动，可以追求放射旋转具有强烈运势结构的图形（图3-11）。

线材具有长度和方向，在空间能产生轻盈、锐利和运动感，可以通过线的曲直、刚柔等来表现物象的质感，通过线条的变化所产生的张力表现不同物质的量感，通过线条的浓淡干湿、穿插重叠等表现画面的空间感等（图3-12）。

视觉心理行为研究证明，线是有表情的，不同的线代表着不同的性格，例如，端庄、活泼、安静等。线的长短、粗细、曲折、高低、横纵、疏密、节奏、黑白等都会产生不同的空间情感气氛，例如，轻松、压抑、活泼、严肃、庄重、流畅等。线又分为有形线（可视线）和无形线（不可视线），在空间中表示不同的心理意义。无形线具有很强的心理暗示作用，比如，折线表现不安定、痛苦等。轴线表示庄严、平衡，斜线使人联想到不安定、动感等。

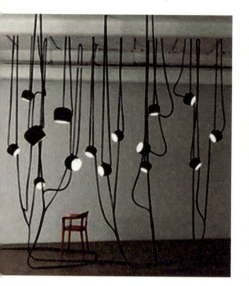

图3-14 空间转折线的应用　　图3-15 空间转折线的应用　　图3-16 空间转折线的应用

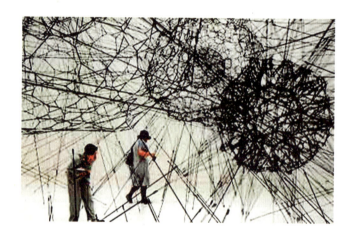
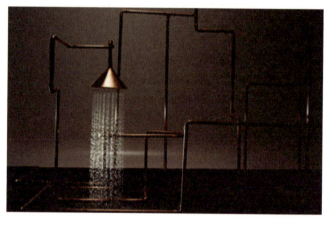

图3-18 线的应用　　图3-17 空间转折线的应用

图3-13是NIKE的橱窗设计，运用了无数红色的斜线，充满活力和动感。

当今的空间设计中的线元素已经成为空间尺度分割的生成元，体现设计师艺术风格，成为情感的语言要素，以及使用者和设计者情感沟通的重要媒介，甚至可以这样说，线元素使用的水平程度标志着当今人们情感需要和行为的文明程度。线运用于我们的生活空间环境表现是多种多样的，其形式也多种多样，如空间转折线（图3-14）色块分界线、材料尺寸拼合线，甚至花窗、材质肌理，以及现代建筑的梁、柱、金属框架、结构等都是线的存在形式。图3-15就富有穿透性和深度感。

线条往往被看做某一特定个人的风格与形式的等同物。线条是毫不含糊的，是从属个人的，是真诚的。在艺术家的艺术思想以及他的灵感之间，在艺术作品或设计作品的初稿与最终成品之间，有着直接的和最为亲密的联系——这种联系不受某种艺术运动、风气的干涉或影响，这种联系完全是属于艺术家自己的（图3-16）。

柯布西耶认为"建筑是一件艺术行为、一种情感现象，在营造问题之外，超乎它之上。营造是把房子造起来；建筑却是为了动人。当作品对你合着宇宙的拍子震响的时候，这就是建筑情感，我们顺从、感应和颂赞宇宙的规律。当达到某种协律时，作品就征服了我们"，见图3-17。

一条线可以被想象为一串联系在一起的点。它指示了位置和方

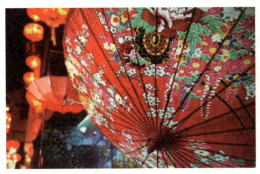

◎ 图3-19 线的应用　　◎ 图3-20 餐厅设计　◎ 图3-21 扎哈·哈迪德设计的Eli和Edythe Broad美术馆

向，并且在其内部聚集起一定的能量；这些能量似乎沿其长度在运行，并且在各个端部加强，暗示出速度，并作用在其周围空间（图3-18）。

图3-19是悬挂着的油纸伞。油纸伞的伞骨靠的是上下两个轴支撑，伞骨可以看作线，但不管伞骨多少根，全部要收归这两个轴内，任意一根伞骨离开这个伞轴，伞面就不平整，伞也无法撑开，甚至散架，即"纵使千般骨，终归一条心"。将线沿一定的方向轨迹，作有秩序的层层排出，则会使呆板的硬质直线变得优雅生动，具有很强的韵律和秩序感，尤其是在轨迹为曲线形态时。

图3-20是一间餐厅，其设计灵感来源于鸟巢，咖啡厅里的椅子、木门把手与墙上装饰的黄色线状结构都是明黄色的。一层吧台表层是由铺地板的边角料拼成的，其他结构的表面由硬纸板制成。餐厅里主色调较暗，形成温馨舒适的环境。

图3-21是由扎哈·哈迪德设计的Eli和Edythe Broad美术馆的建筑外形设计采用了不同方向的横切线条叠加的理念，外观的轻型结构像一个尖锐的笔直体，由一个个"打摺"的小块体组成，该建筑与周围园景草坪的几何图形互相映射。它不仅强调了在建筑本身及周围所体现的运动感，而且强调了从建物西端到东面园林的延伸感。

美术馆正面的每一小部分线条图案都采用了与周围草坪不同方向的线条，表明了它不仅源于建物本部还源于其周围的景观。美术馆的外形构造是由带孔的不锈钢和玻璃交叉而成，参观者从不同的方向观察它都有不同的视觉体验，同时根据每场展览的意图采用过滤或直射日光方法营造出不同的视觉效果。

线的情感设计对空间的意义：

线元素的空间运用，是平面要素作用于四维空间从而影响人们的情感变化、生活行为的设计现象。线作为基本元素进入情感领域，直接关系到空间环境的生理和心理的完整性，影响着人们的情感生活和物质生活的质量（图3-22）。

图3-23为2013年路易威登（LOUIS VUITTON）橱窗设计．橱窗背景选用彩色棋盘格的纹理，让消费者第一眼看到就知道本季节商品的主打元素，同时较为直接地感受到品牌所引领的潮流趋势。流光溢彩的彩色条纹背景上镶嵌着金色的四叶草元素，中间精致地陈列着一个LV的包包，璀璨的背景把包包映衬的极具精品感。橱窗分为前、中、后三个层次，很有空间感。前面的模特道具身姿各异，搭配LV独特的陈列方式，丝毫不逊色后面星光璀璨的背景。

线作为一种形态，有曲直、粗细、连接、相交、相切等艺术效果和构成形式，线的应用是丰富多样的，各种线的组合、穿插形成了造型魅力。在现代景观设计中，线是指一个点的任意移动的轨迹。在现实生活中，绝对孤立的线是不存在的，不同的线的组合可以产生不同的造型，线的构成美可以用连接、支撑、围合、穿叉等各种自由组合的方式，在景观造型中塑造景观的外部形象，展示景观造型的结构美，从而使其成为景观的亮点（图3-24）。在贺加斯的时代，线条仅被看做是一种矫饰的具象构图的支持因素，而在某些现代艺术中，尤其是在非具象艺术中，线条已成为当然的配置因素（图3-25）。

2 垒积构成

利用上下的线材进行垒置，重叠起来做成的立体构造物叫做垒积构成。图3-26为垒积构成的3D示意图。利用硬性

图 3-22 线的情感设计应用

图 3-23 2013 年路易威登（LOUIS VUITTON）橱窗设计

的线材，按一定的造型规律将线材累积起来构成的立体，这种形式不能产生任意的自由形体。图 3-27 为蜡烛重叠起来形成的垒积构造。Erich Remash 和 Chris Thomas 建造了一座临时用的 7.62 米高的建筑，建筑重达 2000 磅。塔的几何结构非常有趣，呈螺旋状向天空延伸过去，能吸引大家眼光（图 3-28）。

这是由 davide marchetti 建筑事务所为底特律城市重建设计的地标性建筑。设计外沿运用垒积构成，延续现有的城市肌理，以形成完整的交通轴线，从而成为到达伍德沃德大道的新的中转点。高层结构以工业红砖的风格出现，成为底特律城市天际线的新亮点（图 3-29）。

3 网架构造

利用硬性的线材，按造型规律结合的框架，并以此为单位组成的立体构成。

图 3-24 线的应用　　图 3-25 线的应用

网架构形即将硬喷条材制作成面形线框和立体线框．以此作为独立单元，按照重复、渐变、自由连续排列等组合，积聚为空间立体形态的一种构成形式（图 3-30）。线立体的构造形式是以线材为表现元素，营造空间的体量感。通过线与线之间不同的排列和交错关系，形成不同的网架构造形式（图 3-31）。今天，人们的空间环境理念也发生很大改变，人们重新认识了线在空间的意义，建筑原有结构的框架网格具有的装饰性美被重新认识、利用和发展，人们终于认识到了几何式网格传达的时尚、现代、理性的情感（图 3-32）。

不求刻画具体的真实物象，而是传达物我之间特殊的关系。服装

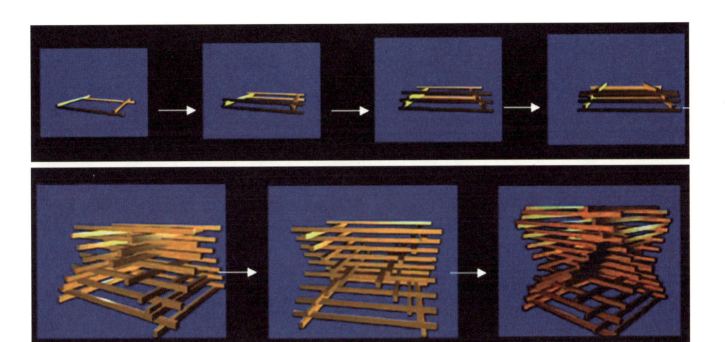

图 3-29 davide marchetti 建筑事务所为底特律城市重建设计的地标性建筑　　图 3-26 垒积构成示意图

图 3-28 垒积构成

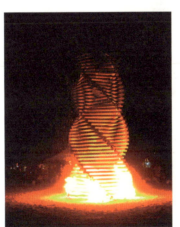

图 3-27 垒积构成

图 3-31 线立体的构造形式　　图 3-30 网架构形　　图 3-32 框架网格设计

 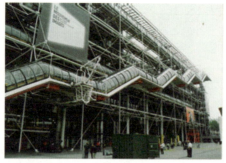 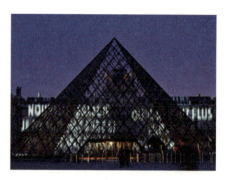

图3-33 网架构形应用　　图3-36 中国国家大剧院　　图3-34 法国蓬皮杜现代艺术中心　　图3-35 法国卢浮宫的金字塔

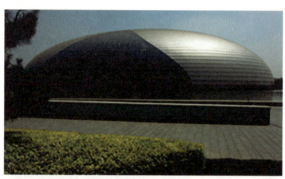

造型不是完全可以表现的，它和可表现的自我之间存在着矛盾和张力，外部反映和主观创造有相互制约的关系（图3-33）。法国蓬皮杜现代艺术中心（图3-34）建成三十多年后的今天，结构式的线框建筑才重新夺人眼目。法国卢浮宫的金字塔（图3-35）、我国的国家大剧院（图3-36）、鸟巢（图3-37）和水立方（图3-38）等成为典型的现代建筑文化，成为结构线、功能线和装饰线完美结合的精彩典范，它们是由多根杆件按照一定的网格形式通过节点联结而成的空间结构。

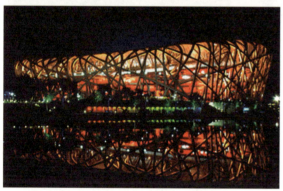

构成网架的基本单元有三角锥、三棱体、正方体、截头四角锥等，由这些基本单元可组合成平面形状的三边形、四边形、六边形、圆形或其他任何形体，它们具有空间受力、重量轻、刚度大、抗震性能好等优点，可用作体育馆、影剧院、展览厅、候车厅、体育场看台雨篷、飞机库、双向大柱网架结构距车间等建筑（图3-39）。框架的力学组合原理更具有形式表现和组合的自由，以至更能充分体现设计师情感要素的运用和发挥（图3-40）。

图3-37 鸟巢　　图3-38 水立方

4 线织面

利用软性的线材作为移动的直母线，沿着以硬性线材连接成的刚性骨架线作为导线移动而产生的空间线层立体。它是按一条母线以不在同一平面的两条线（或一个点和一条曲线）为导线移动而形成的空间曲面，主要有圆锥面、圆柱面、螺旋面、双曲抛物面及双曲旋转面等形式（图3-41）。

其构成特点是这些曲面都由直线的移动构成，而且这种构成形式不仅是某一单一的曲面，也可按刚性骨架导线的构造形式的变化，在线织面立体构成中形成多种曲面的组合，构成变化多样的线织面立体（图3-42～图3-45）。

线织面的造型

由硬线框的造型来决定线织面的大体的形状。通过软线材的织面形式、

　　图 3-40 网架构形应用　　　图 3-39 网架构形应用　　　　　　　　图 3-41 空间曲面构成

　图 3-42 线织面立体　　图 3-43 线织面立体　　图 3-44 线织面立体　　图 3-45 线织面立体

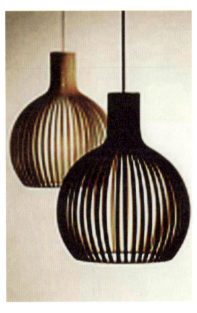

　图 3-46 线织面立体构成　　　图 3-47 线织面立体　　　　　　图 3-48 线织面立体

方法变化来塑造线织面的基本形状（图 3-46）。线条增加宽度会倾向于面的特性，粗的线能增加力度和重量感（图 3-47）。细的线显得纤细、敏锐而柔弱（图 3-48），锯齿状的线因其强烈的刺激性而产生不舒适的感受，粗糙的线会令人产生受阻的苦涩感。线也是一种复杂的艺术语言，有时会让人感觉优雅生动，有时会让人繁杂零乱（图 3-49）。

由于线条的粗细、长短及形状的不同，线的表现性格也不同，因此线条的特质会受艺术家使用的工具、媒介或手的轻重、快慢等影响（图 3-50）。经由艺术家在作品中的表现，它可以表现平顺或是崎岖的、连续或破碎的，这些多样、多变的线条，正是艺术家发挥创意的表现利器（图 3-51）。

◎ 图3-49 线织面立体 ◎ 图3-50 线织面立体

◎ 图3-52 UNIRE/UNITE
公共休闲广场景观设计

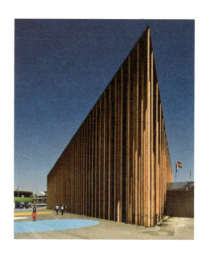

◎ 图3-54 2008年西班
牙萨拉戈世博会展览馆

图3-52为罗马UNIRE/UNITE公共休闲广场景观设计。设计师认为在当今世界危机重重的紧要关头，努力改变我们的生活方式、思维方式至关重要，因此，UNIRE/UNITE公共休闲广场应运而生。整个广场充分运用了建筑学和运动学原理，流畅又富有设计感的线条，再配以园林景观理念的修饰，充分发挥了其对于公众居民日常健康的有力维护作用（图3-53）。

图3-54为2008年西班牙萨拉戈世博会展览馆.该项目旨在呈现一种森林或者竹林的视觉效果。该展馆最吸引人的一个空间将太阳光照移植到建筑中。

各个不同意义和特点的空间都始终贯穿一种设计理念，即垂直性与深度。线性元素要成为特有的空间情感语言，需要设计师根据审美原则和功能使用原则，将多性质的线在原建筑空间中按照线的表情、表意特性进行重新安排和组合，形成丰富多变的各具性格的空间三维网格，以体现该空间特有的情感属性，使使用者产生轻松或愉悦、严谨或自由、兴奋或冷静、威严或温馨等情绪感受（图3-55）。

◎ 图3-51 线织面立体 ◎ 图3-53 线织面立体

图3-56为德累斯顿动物园长颈鹿园，高低错落的线条织成了一个结实的面。线具有张力和方向，方向起重要作用。 线条作为最基本、最单纯、最简单、最朴素的造型语言，被各个领域广泛使用。不同形态的线会带来不同的情绪感受，用直线制作的立体构成造型，使人产生坚硬、有力的视觉感受，但易呆板。曲线形成的造型则会令人感到幽雅、舒适，但若处理不当则容易混乱（图3-57）。

图3-58为香港的停车塔，其设计理念是"空中街道"，旨在延伸街道面积，打造一个停车空间。典型的城市街道都有行车道、停车空间、人行道和电车轨道，这些轨道都被设计师用来塑造整座建筑。图3-59是位于南非一个农场花园里的巨大蛇形通道。通道巨大无比，有着如蛇般流畅的线条，整

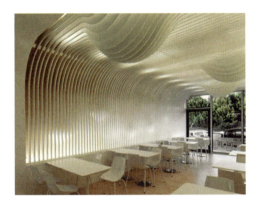
图 3-55 线性元素设计

图 3-56 德累斯顿动物园长颈鹿园

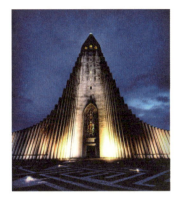
图 3-57 线性元素设计

体造型以线为主，周围环境优美，种满了百合花，要是在九月，可以看到遍地的百合在风中摇曳。由于周围树木较多，通道只能有 40% 的阳光通过率，但是已经足以为下面的植被提供所需。

纽约 Sushi Samba 餐厅是一家融合巴西、秘鲁及日本风情的时髦餐厅，其设计充满了巴西风情，色彩及线条犹如现代艺术构图（图 3-60）。

5 线立体构成的应用

在艺术设计中，线具有独特的视觉意义，任何图形和形态在长度与宽度的比例拉大后形成一定的长度时，不管是具象的还是抽象的，是单体的还是组合的，是图形还是形态，都具有线的视觉属性和视觉特点，并且可以当作是设计的视觉元素在设计作品中进行丰富多变的视觉构成。线条是美术最基本的造型手段，是构成视觉艺术形象的一种基本因素。德卢西奥·迈耶曾提到，"线条能产生一种视觉上的联系，并且是视觉艺术中各因素之间最为重要的沟通方式。"所以无论平面的还是立体的作品；不论是写实，还是装饰；不论是抽象的，还是具象的……在长期的美术发展过程中，线是一种抽象的理性视觉元素，它以抽象、简洁的形状存在于千姿百态的自然物象之中。线产生于运动，而且产生于点自身隐藏的绝对静止被破坏之后。这里有从静止状态转向运动状态的飞跃。从康定斯基的结论中可以分析出线在视觉艺术范畴中，不管是纯艺术还是实用艺术，在表现上都是最简洁有效的造型语言。

康定斯基曾如此比较点与线的不同："点——静止，线——内在张力，源于运动。这两种元素造成了它们自己'语言'的交织、并置，这是语言难以达到的，删除了'虚饰'，捂住并减弱了这种语言的内在声音，给予画面以最简洁和最准确的表现。纯粹的形式服务于丰富的、生动的内涵。"因此线可看作点在画面上经过移动所留下的轨迹，也可看作是由无限的点所运动而成的。

图 3-58 香港的停车塔

图 3-59 南非一个农场花园里的巨大蛇形通道

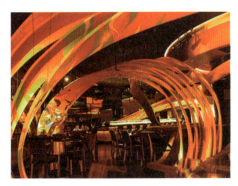
图 3-60 纽约 Sushi Samba 餐厅

它是由具体的物象在人的头脑中反映的产物，用以表述物体的形态。在表现不同对象和物体时，通过对线条进行各种微妙变化，可产生独具个性的形式语言，使一些抽象的心理感受在线条的点划之间得到物化。通过线之间的组合等形式，形成一种"立场"，对一定范围的空间的产生知觉或感应，也称"心理空间"。

两点成为一线，线是两点之间的延长标志，其移动轨迹、稳定程度、规则状态及不同的外观形象，都赋予线各种面貌与性格。在三维空间中，线是塑造形体的外轮廓线和标明形体内部结构的结构线。在长期的美术发展中，"线"作为美术家创作形象和表达自己思想感情的艺术语言，一直处于十分重要的地位，并越来越显示出丰富的表现力及艺术美感。在美术作品中，线有极强烈的直觉暗示力量，能表现为一种心理和情感的效果。而一般使用在艺术作品中的线条种类，不外乎垂直线(vertical lines)、水平线(horizontal lines)、对角线(diagonal lines)、曲线(curved lines)、曲折线(zigzag lines)等，每一种线条都有它的特性。

英国画家和美学家威廉·荷加斯曾认为，"应当指出，一切直线只是在长度上有所不同，因而具备最少的装饰性。曲线，由于互相之间在曲度和长度上都有所不同，因而具有装饰性。直线与曲线的结合形成复杂的线条，比简单的曲线更多样，因此也更具有装饰性。"如"垂直线"是上下笔直移动的线条，艺术家用他来表现尊贵、严肃和有力，给人以挺拔、刚毅、庄严的感受；"水平线"是和地平面平行的线条，他可以表现静止，让人感觉宁静、平和、安稳、舒展的感觉；"对角线"是一条倾斜的线，艺术家用它来表现显著的动作或不安的紧绷感等；"曲线"则是逐渐改变方向的弯曲线条，他可以呈现优美和流动的动态，给人以自由、活泼、流动与愉悦的感受；而"曲折线"是直线折曲而成锐角的线，它有急速改变方向的特性，使人联想到困惑的激动及冲出的力量感。"应该看到，直线只有长度上的变化，因而具备最少的装饰性，而曲线则既能有弯曲程度上的变化，又能有长度上的变化，因而就有装饰性。直线与曲线相结合，谓之复合线条，其变化比单纯的曲线多，因而一般都或多或少的具有装饰性。波纹线，由于系由两相对比的曲线组成，变化更多，所以更有装饰性，更为悦目，所以有被称之为美的线条。至于蛇形线，由于能同时以不同的方式起伏和迂回，会以令人愉快的方式使人的注意力随着它的连续变化而移动，所以有被称之为优雅的线条"——《美之分析》。

线条形式美感所表达的各种符号特征，从美学角度来看，它是符号化形式美的表达；而在符号学的角度，这种审美感受的表达又通过一定的形式而符号化，进而形成人们视觉感受上的视觉交流和不同审美感受的联结。由于线条的粗细、长短及形状的不同，线的表现性格也不同，因此线条的特质会随着艺术家使用的工具、媒介或手的轻重、快慢等影响。经由艺术家在作品中的表现，它可以表现平顺或是崎岖的、连续或破碎的、概略或细腻的，这些多样、多变的线条，正是艺术家发挥创意重要的表现利器。

5.1 在视觉传达领域的应用

在视觉传达设计中，线作为设计的视觉元素在设计作品中进行丰富多变的视觉构成。康定斯基在研究线的特点与属性时明确提出："在几何学中，线是点运动的轨迹"……"线产生于运动——而且产生于点自身隐藏的绝对静止被破坏之后。这里有从静止状态转向运动状态的飞跃。"从康定斯基的结论中可以分析出线在视觉艺术范畴中，不管是纯艺术还是实用艺术，在表现上都是最简洁有效的造型语言。

在设计中常通过线性构成形式的基础骨架，线以一种抽象的理性视觉元素，通过曲直、粗细、连接、相交、相切等艺术效果和构成形式，带给欣赏者不同的视觉感觉。在视觉传达中的应用是丰富多样的，各种线的组合穿插形成了造型魅力。通过线型的垂直、水平或者倾斜，构成了形式的动感和意蕴。围绕这种线型结构做"加法"和"减法"，或者强化和呼应，或者削弱其他图形对它的干扰，产生形式的美感。对图形轮廓线和图式整体结构边线进行有序组织和构成，利用线条打造动感，使运动的物体具有某个方向的倾向性，最简单的方式就是用线条勾勒出这个倾向即可出现动感，从而引起一种明晰的起伏回旋的连续律动感，在空间内形成的结构曲线，体现了节奏的视觉审美效果。

利用线条语言的最感性之处传达情感，使其具有很强的造型塑造感及节奏韵律感。构成有规律有节奏的造型，表示出特定的意义和意境。利用线的方向性影响其在视觉构成中所发挥的作用，并利用这种性质组织空间，使二维的形态产生深度和体积，获得三维空间。强化空间感，创造令人耳目一新的视觉效果。创造出一种气氛，激起人们的美感，满足人们的审美情趣，使人们在美好享受中接受某种信息，进而达到认同或占有的目的，在视像的建立过程中，把信息演绎为各种不同面积的单元，将元素排列形成有含义的视像词条，放于载体上，从而达到信息传达的作用。利用线形对人的视觉引导作用形成的幻觉空间。通过视一个视觉传达过程，也是一个感知过程，利用

视觉注意力的吸引（视觉冲击力），造成视觉性生理的舒适（视觉优选），到引起视觉与心理的美感体验。

如荷兰阿姆斯特丹的梵高博物馆新品牌形象设计（图3-61）。该新品牌形象设计利用一种抽象的理性视觉元素，以抽象、简洁的形状构成该品牌的VI设计（图3-62）。利用这些具有视觉属性和视觉特点的弯曲曲线，进行丰富多变的组合，使其绝对静止被破坏，从静止状态转向运动状态飞跃，使线在该视觉形象艺术以最简洁有效的造型语言表达认知与情感（图3-63）。图3-64为哥本哈根气候大会标志和视觉应用，该大会标志是利用互相交叉、交叠的线条来表现出球体的形态。以线条作为标志的表达形式，使平面的线条产生三维立体空间感。

将线条的形式符号美感存在于自身丰富的变化之中。在简洁、直接的视觉冲击中，通过具有外力抵衡的力的自由组合线视，产生知觉亦有相应的感知，给予画面以最简洁和最准确的表现。将该标志运用到各个视觉领域，从而表达对其的认知与情感（图3-65）。

白俄罗斯明斯克（Minsk）城市形象设计以俄罗斯的中心斯维斯洛奇河畔为设计原型，形象中大量使用宽度相等的蓝色和白色线条做辅助（图3-66）。利用这种抽象的理性视觉元素——线，以抽象、简洁的形状描绘出存在于千姿百态的自然物象（图3-67）。运用具有流动性的线形表现出动感，使其作为视觉引力，随着线的方向而动，可使人产生视觉注意（图3-68），并将这些线条可以根据不同的载体传递出不同的性格和情绪（图3-69）。

LV春季橱窗展示利用大量的线条设计来展现彩色棋盘格的设计理念。在橱窗的背景前，中景以及玻璃贴膜上加入了黄色、白色竖条纹，使整个橱窗具有很强的节奏感，橱窗空间具备立体感（图3-70）。同时这些线条和方块穿插的变化也是商品陈列在其中不至于被淹没反而显得突出的表现方法（图3-71）。

白色的竖线条排列将人们的视线引向白色条形展台上展示的商品，方块与条形元素的结合给人带来活力又不失雅致感，使人看上去心情愉悦。流畅的线条的图形令橱窗活跃起来，也为设计增加了乐趣（图3-72）。

图3-73是爱马仕（Hermes）精品橱窗设计。该设计是利用线形进行象征造型的组合，从而产生具有位置、方向与和长度的一种几何体。并利用线的特性，以形态要素为素材，按照

图3-61 荷兰阿姆斯特丹的梵高博物馆新品牌形象设计

图3-62 荷兰阿姆斯特丹的梵高博物馆新品牌形象设计

图3-63 荷兰阿姆斯特丹的梵高博物馆新品牌形象设计

图 3-64 哥本哈根气候大会标志　　图 3-65 标志设计　　图 3-66 白俄罗斯明斯克 (Minsk) 城市形象设计

图 3-67 白俄罗斯明斯克 (Minsk) 城市形象设计　　图 3-68 白俄罗斯明斯克 (Minsk) 城市形象设计　　图 3-69 白俄罗斯明斯克 (Minsk) 城市形象设计

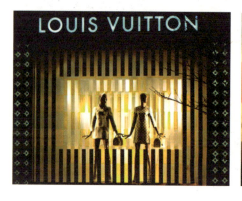

图 3-70 LV 春季橱窗展示　　图 3-71 LV 春季橱窗展示　　图 3-72 LV 春季橱窗展示

视觉效果力学及精神力学原理进行组合，进行立体创造的设计构想。将抽象符号的张力、方向与视听觉相作用，唤起其主观精神，产生独特的树枝形态，从而传达个性的形式感的视觉语言，给人以一种客观世界之外的其他联想（图 3-74）。

图 3-75 展示了令人叹为观止的毛线美食大餐。该设计充分利用线条的编织来表现其造型的生命，让人对设计产生联想趣味。从线条到变形，从变形得情趣，应用线条去捕捉形象、表现形象，在空间里表述出自己的设想，自然地创造出空间里的形体（图 3-76）。以造型要素为前提，按线条的构成原则，组合美好的形体，创造出生动的美食大餐（图 3-77）。利用无声的旋律的线条，作为造型的手段，从它的连续性和流动感里抒发出优美的节奏、韵律，将艺术与工艺结合，通过独特的毛线材质影响并丰富其形式语言的表达（图 3-78）。

P&G 宝洁伦敦奥运会赞助商视觉设计欣赏（图 3-79）。该宝

◯ 图 3-76 毛线美食大餐　　◯ 图 3-73 爱马仕（Hermes）精品橱窗设计　　◯ 图 3-74 爱马仕（Hermes）精品橱窗设计　　◯ 图 3-75 毛线美食大餐

◯ 图 3-77 毛线美食大餐

◯ 图 3-78 毛线美食大餐

◯ 图 3-81 伦敦奥运会上宝洁的 VI 视觉设计

◯ 图 3-79 伦敦奥运会上宝洁的 VI 视觉设计　　◯ 图 3-80 宝洁伦敦奥运会的 VI 视觉设计　　◯ 图 3-82 Circus 俱乐部品牌形象设计

洁伦敦奥运会的 VI 视觉设计主要是以线为主要媒介来辅助表现造型，在简练生动的写意形体上运用线的表现语言，表现出优美的旋律和变化丰富的空间形象（图 3-80）。通过线的长短、粗细、形态和走向，在同一空间产生心理上的不同感觉，以此作为视觉去欣赏，具有明显的节奏韵律感（图 3-81）。利用线条语言的最感性之处传达情感，形成很强的造型塑造感，以 VI 标志的形式运用于各个设计领域，从而带给欣赏者不同的感觉。图 3-82 为 Circus 俱乐部品牌形象设计。这是为一家新开业的俱乐部兼餐厅设计的形象识别系统，该设计是利用线条

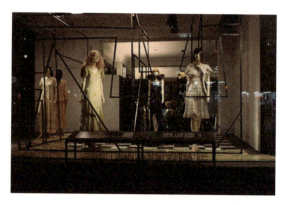

图3-83 上海世博会的标志设计　　图3-84 上海世博会的标志设计　　图3-85 Selfridges百货橱窗陈列设计

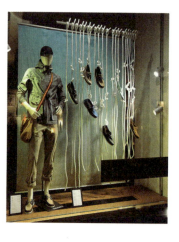
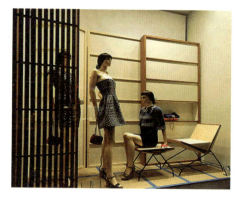

图3-86 Selfridges百货橱窗陈列设计
图3-87 维也纳Timberland橱窗陈列
图3-88 2013年维也纳香奈儿的橱窗设计

所产生的视觉联系，由线的堆积、包围等形式，在空间中创造出三维的立体形象。通过颜色的过度变化产生节奏与韵律，形成空间的形式美。为室内的环境增加空间气氛，将心理感受与视觉美感相完美统一，以夸张该俱乐部的主题与变装表演，并将该品牌的形象设计运用于各个相关领域，以统一该俱乐部的主题特征。

图3-83为世博会标志应用。该上海世博会的标志设计是运用多条粗细不同的线，通过不规则的缠绕方式，形成三维的、具有空间感的圆形标志。运用流畅随意的线条变幻，使该标志活跃并增加乐趣（图3-84）。通过跳跃的色彩对比变化，加强其空间感，将环境与主题形态的形成反差对比，加强它的独特性，并利用投影和形态主体的大小、方向变化，由传统的二维向三维、多维空间扩展，加强了对标志主题的表达，发生相应的空间视觉反应，给人以视觉冲击。

2013年Selfridges百货橱窗陈列设计非常独特，陈列师利用大小不一的几何框架营造出空间感，使其具有三维作用的特性，将三维空间结构进行进一步的扩展和深化（图3-85）。利用多个框架造型控制整体的气氛作用，将完美的线群框架结构展现出独有的优美旋律和变化丰富的空间形象。利用独特的陈列模式，打造出一个时尚服装秀的舞台。同时橱窗的设计还将各种乐器艺术元素巧妙地加入其中，以突出该品牌的形象设计主题（图3-86）。

图3-87为2013年维也纳Timberland橱窗陈列。该维也纳橱窗陈列简单精练，在白色到蓝色的过渡背景前，运用白色的鞋带打结垂下，并在上面疏散地陈列该品牌的鞋子。利用多条鞋带，在长短、疏密、错落中营造抽象的形式美，使其具有空间的引导流动性。

2013年维也纳香奈儿的橱窗设计延续品牌的一贯设计理念：简约优雅。利用独特的线条装饰，沿水平、垂直的方向，等距的连接成线层平面，编织排列被拉抻的线群表现出优美的旋律和变化丰富的空间形象，令其木质几何展柜营造出空间错落感，展现出品牌优雅、迷人、自信的风尚理念（图3-88）。

图 3-89 为 2013 年服装品牌 ONLY 在柏林机场的"Bread and Butter"展览设计。2013 年夏季 only 的店面展览设计十分新颖，该展示面积被设计师精心布置成五个色彩不同的"盒子"，每个盒子则以鲜艳的单色和陈列方式代表该品牌的每个理念，既有创意又表达精准（图 3-90）。每个盒子多运用线性的立体构成方式，为其增加三维空间感。例如：粉红色的房间用数以百计的粉红椅子堆积起来，创造出一个重复的背景，将坐在椅子中的模特道具及商品醒目地凸显出来（图 3-91）；而黄色的房间则以蛇形的曲线框架营造出温婉氛围，每个框架上利用垂直的 LED 灯管，展示出光柱的走向，并产生浓重的黄色光的色调重复，不但增强空间的延伸性，也令房间极具戏剧性（图 3-92）。这个房间的展示将线性的立体构成方法运用的淋漓尽致，利用线框的重复、渐变、密集等韵律构成，形成丰富的视觉效果，并突出设计主题（图 3-93）。

5.2 在室内设计领域的应用

从概念上讲，线具有长度和方向，可在视觉上表达方向性。线材分为硬线材和软线材，其构成形式也分为框架结构、垒积构造和编结构成、伸拉结构等。在室内空间设计中，利用立体构成的原理，以物理力学为依据、人们的视觉为基础，通过一个从分割到组合或从组合到分割的过程，依照一定的造型创造出新的艺术形态。室内空间中的线立体构成是按立体法则，进行不断的变化和组合，在室内的三维空间中研究按照一定的原则将立体造型要素组合成多样的立体形态，并赋予其个性美。在室内陈设中处处可体现出线的运用，无论是直线还是曲线都能尽显其韵律感和节奏感，从而产生空间形式美。在室内设计中的线具有较强的感情性格，垂直线给人重力感、平衡感；水平线给人稳定感；斜线给人动态感；曲线给人张力感和运动感。

线还具有一定的长度。线条具有方向的特性和力感的功能。一根倾斜的线，给人以倒下、不稳定的感觉，而一对斜线相交则产生像金字塔那样稳定而有力的感觉，因此可将线的要素作为室内空间的一种形式符号。线经过不同的组合有不同的视觉心理效果，运用平面构成和立体构成的原则，进行调整、分割或重组等造型手段对空间进行重新布置，以此增加室内环境的空间气氛，将心理感受与视觉美感的和谐统一，感受室内空间的生命力。

图 3-94 为独特的写字台设计。该室内设计是利用多条直线进行紧密排列而成。每一种线条都有它的特性，利用上下笔直移动的线条，表现尊贵、严肃和有力，给人以挺拔、刚毅、庄严的感受。中间穿插"水平线"，用来表现静止，让人感觉宁静、平和、安稳、舒展的感觉，并将整体以曲线的形式构成。逐渐改变方向的弯曲线条，呈现出优美和流动的动态，给人以自由、活泼、流动与愉悦的感受。

图 3-95 为藤本壮介 (Sou Fujimoto) 2013 年度蛇形画廊夏季展馆。该蛇形画廊设计利用钢柱为基本材质创造出纤细、半透明的外形，巧妙地融入以古典式画廊东翼建筑为背景的整体环境。画廊主要是由一个精致的金属网

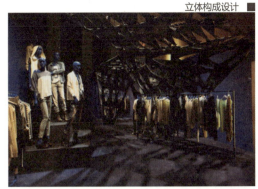

图 3-89 ONLY 柏林机场"Bread and Butter"展览设计

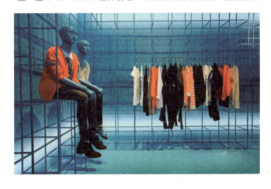

图 3-90 only 的店面展览设计

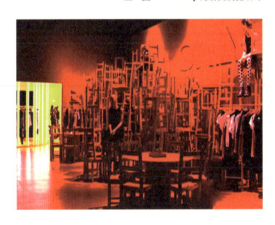

图 3-91 only 的店面展览设计

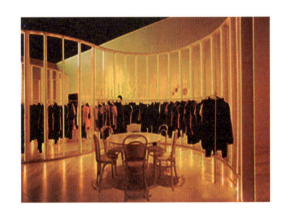

图 3-92 only 的店面展览设计

▢ 图3-93 only 店面展览设计

▢ 图3-94 室内设计

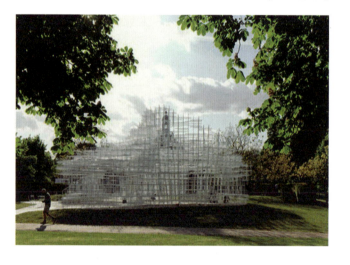

▢ 图3-95 藤本壮介(Sou Fujimoto)2013年度蛇形画廊夏季展馆

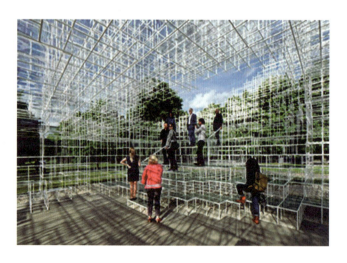

▢ 图3-96 藤本壮介(Sou Fujimoto)2013年度蛇形画廊夏季展馆

格结构组成,创造出一个互动式的建筑景观透明平台,鼓励人们与之互动,以不同的方式来探索这个场地(图3-96)。

利用生机勃勃的绿色植物围绕着这个几何式的建筑物,以一种全新空间形式展现自然与人造物相互融合。

5.3 在景观建筑领域的应用

在现代景观建筑设计中,大部分的景观造型和建筑物都可抽象或简化为线的表达形式,线也是景观建筑设计中一个重要的视觉造型元素。在景观建筑视觉造型中,线在视觉上表现出方向、位置和长度的一种几何体,甚至可以把它理解为点运动后所形成的视觉造型。线作为构成视觉艺术形象的一种基本的造型要素,可以使用不同线型、力度、弹性的线条进行表现作者的精神世界,并通过其曲直、刚柔等来表现物象的质感,通过线条的变化所产生的张力,表现不同物质的量感,使一些抽象的心理感受在线条的组合中得以抒发,每一种线的变化都能给人以不同的视觉效果。因此,线在现代建筑景观设计中既是景观造型构筑物具体内容的物象表达,也是人的心理精神代表的情境表达。线在建筑景观设计中的创意形式表达往往通过人的心理精神的暗示来实现,从而使不同形状的线性要素表达出不同的情感特性。线作为一种形态,有曲直、粗细、连接、相交、相切等艺术效果和构成形式,在景观建筑中的应用是丰富多样的,各种线的组合穿插形成了景观建筑的造型魅力。利用"线"的特性和建构方式及其产生的造型效果,从而勾勒出完美视觉造型。

线的视觉心理感受具有方向感,有一种动态的惯性。线的这种变化的性格,对于动、静的表现力最强。不同的线会给人不同的视觉感受。在现代景观建筑设计中,蜿蜒的曲线是设计应用

较为广泛的一种形式，在空间设计表达中，蜿蜒的曲线常常带有某种神秘感，不同的曲线形态将对空间产生非常大的影响。蜿蜒曲线的自然身姿往往可以给空间带来戏剧性的效果，曲线以其自身多变的特性为空间带来柔美、优雅、轻松、虚幻、动态的视觉效果。因此，蜿蜒的曲线是建筑景观造型设计中的理想选择，曲线则与自然景观能够取得很好的协调。直线在视觉上力度大于曲线，因此直线的视觉特性更多地给人一种刚劲、有力的视觉美感。

直线在现代景观建筑设计中，往往被划定为造型的边界，包括面域之间由于高差、方向不同形成的边界、边缘线和交界线。直线因自身所具有的规则性和秩序性等特点，往往比复杂的设计构图形式更能彰显作品的简洁、清晰和稳定。由此可见，直线在彰显整个景观建筑空间构图的完整性中具有简洁分割空间、形成块面的整体效果等重要作用。

线材构成有时可构成形体的骨骼，成为其构造或形体的轮廓，并产生速度感。景观建筑设计中到处可体现出线的运用，无论是直线还是曲线，都能尽显其韵律感和节奏感。利用意象造型的线性，言简而意赅，具有极强的表现力，为抒情写意提供了广阔的空间。

线条是表现透视关系最直接的方法，线条向远方汇聚，既可以吸引我们的目光由近及远，而线条越来越窄，又可以表现出近大远小的视觉效果。使用线条勾勒出运动的物体，具有某个方向的倾向性，则可出现动感的效果。以视觉为基础，以力学为依据，将造型要素按照一定的原则组合成赋予个性的美的立体形态，从而通过视觉来认识三维的空间。

哈迪德曼彻斯特美术馆的音乐厅改造利用装饰性的曲线以符号化的形式表达。丰富的曲线，形如巴赫音乐中的节奏和协调一样，在设计结构化的逻辑中找到符合其音乐多样性的要素（图3-97），进而利用产生均衡的联结和有韵律的间隔，形成人们视觉感受上的视觉交流和不同审美感受的联结（图3-98）。图3-99为2010年上海世博会巴西馆。巴西馆的设计灵感来自北京奥运会的鸟巢，展馆使用可回收木材作为装饰材料，是一个"碧绿的鸟巢"利用具有装饰艺术的线形创作作为表现载体（图3-100）。纷繁复杂的穿插造型与装饰无不基于作为造型艺术的线，着重表现力的构造与演变。表现形象时，它的连续性和流动感里抒发出优美的节奏和韵律，也令其宛如繁密茂盛的热带丛林。

2010年上海世博会法国馆包含多个具有方向特性和力感功能的相交叉的线，给人稳定而有力的感觉，使其具有较强的感情特征。通过线材与线材之间的空隙所产生的空间虚实对比关系，造成空间的节奏感和流动感，因此，给人以轻快、通透、紧张的感觉。整体的曲线趋势给人优雅、柔美，具有较强的韵律感及视觉流动性（图3-101）。

图3-102为2010年上海世博会新西兰馆。新西兰展馆的外观从形状上来看像一个梯形，前低后高，参观者可以顺着坡度一直走入展馆后端。该设计并运用了以流畅线条的图形来将整体建筑活跃起来（图3-103）。

建筑也可看做由线群积聚而成，线与线之间产生一定的空隙，透过这些空隙，能够看到其展馆内设计，因此该线材构成也具有很强的层次感和半透明的形体特征（图3-104）。建筑的整体

图3-97 哈迪德曼彻斯特美术馆的音乐厅

图3-98 哈迪德曼彻斯特美术馆的音乐厅

图 3-99 2010 年上海世博会巴西馆手绘稿（左）与实景图（右）

图 3-100 2010 年上海世博会巴西馆

图 3-101 2010 年上海世博会法国馆

无一不展现了新西兰作为"自然之城"的不同风貌。图 3-105 加拿大研究性游乐场。该休闲游乐场以独立的线条作为独立单元，按照重复、旋转、自由连续排列等组合，通过积聚的方式，构成空间立体形态。利用这些线群的积聚，线与线之间产生一定空隙，透过空隙，能够看到其他相互交错、疏密变化的线面结构，使其产生很强的空间层次感和半透明的形体特征。整体则为蛇形线的趋势，同时以不同的方式起伏和迂回，以令人愉快的方式使人的注意力随着它的连续变化而移动，产生优雅的线条感觉。

图 3-106 为 2010 年上海世博会中国馆。该中国馆主体造型雄浑有力，犹如华冠高耸，天下粮仓。独特的古代建筑斗拱设计，对传统元素进行了开创性诠释，并大胆革新，将传统的曲线拉直，层层出挑，使多个直线作为一种形态，将线的组合穿插形成景观建筑的造型魅力。利用"线"的特性和建构方式及其产生造型效果，从而勾勒出完美的视觉造型。主体造型显示出现代工程技术的力度美和结构美，将建筑形成"如鸟斯革，如翚斯飞"的态势（图 3-107）。

这些简约化的装饰线条，自然完成了传统建筑的当代表达。将每一个符号都作为中国文化的一部分，通过巨柱与斗拱的巧妙结合，将力合理分布，使整座建筑稳妥、大气、壮观，极富中国气派。将传统建筑构件科学地运用，向世界传达了一个大国崛起的概念，也向世界展示了中国人的文化自信。

图 3-108 为约克郡的钻石——一座可移动的表演场馆。Mobile Performance Venue 有着异常奇特的外形设计，它是由无数管状结构组成一个往外突出的金刚石点阵结构，内部的结构设计灵感则源自约克郡的煤矿历史，设计成一个巨大的矿厂洞穴状。运用了线的交叉组合，把线的优势作特别的发挥，创造

图 3-102 2010 年上海世博会新西兰馆　　　　　　　　　　图 3-106 2010 年上海世博会中国馆

图 3-103 2010 年上海世博会新西兰馆　　　　　　　　　　图 3-107 2010 年上海世博会中国馆

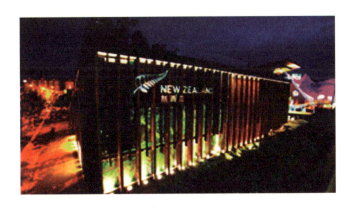

图 3-104 加拿大研究性游乐场

图 3-105 加拿大研究性游乐场模型图（左）与实景图（右）

出了独一无二的奇妙景观形态，高低起伏变化的外观缓和了建筑的体量感，并赋予其戏剧性和具有震撼力的形体。

表演场馆的形象完美纯净，外观即为建筑的结构，立面与结构达到了完美的统一。将结构的组件相互支撑，形成了网络状的构架，展示了景观建筑独特的结构美，从而营造出与众不同的效果。以线为主配合其他艺术手段，构成主体育场的形式意味。秩序的均衡、节奏的强弱、韵律的和谐、动静的生发，在线的长短、疏密、错落中营造抽象的形式美，使线从再现的意义上平添表达的功能。在作品中，各线型的组合变化运用，营造出具有独特形式美的景观造型物，产生出不同的艺术趣味。白天，自然光和空气透过"煤矿矿顶的小孔"照射进来；夜幕十分，半透明的管状结构和建筑外层往四面八方发射出色彩艳丽的彩光，远看如同约克郡夜幕下一颗巨大的钻石（图3-109）。

该恐龙的设计是利用多个独具视觉表达方向性的硬线材，进行组合，创造出具有很强造型塑造感的恐龙形态。通过线条语言传达情感，凸显强烈的效果，将线的长短，粗细，形态和走向相结合，带给欣赏者不同的感觉（图3-110）。

利用多线条之间的构成关系，使线与线之间的排列、组合方式，在塑型的基础上启发连续思维，带来节奏与韵律的美感。通过这种创意妙想的形态设计，拓展思维空间，带给欣赏者很直观的视觉感受。设计的t-rex霸王龙是一个十分受欢迎的文化标志。它拥有特点鲜明的巨大头骨，长而有力的尾巴，所有这些特点都表现在pasqua的雕塑作品中。这个高耸的银色骨骼让过往路人十分惊奇，将作品的艺术性与冲击力结合（图3-111）。

图3-112为美国的Farrar湖篱笆项目。该项目的设计意图在于使现代材料及设计元素与原生植物及自然地质地形互相融合。创造利用雕塑般的篱笆穿过林地空缺处，覆盖各种各样的地面材料，由线群积聚而成。线与线之间会产生一定的空隙，透过这些空隙，能够看到其他相互交错、疏密变化的线面结构，构成具有很强的层次感和半透明的形体特征，既构成边界，也模糊了边界。通过利用能保护原有生态及湿地环境的各种原生植物，增强这块用地的自然美感。

2010年上海世博会英国馆。英国馆的设计是一个没有屋顶的开放式公园，该展区最大的亮点核心是"种子圣殿"，利用外部的六万余根亚克力杆，形成向各个方向伸展的触须。

图3-110 恐龙的设计

利用轻快、紧张，具有空间感的线性，表现透视关系，令线条向远方汇聚，既可以吸引我们的目光由近及远，又可以表现出近大远小的视觉效果。利用向外绽放的亚克力杆，尽显其建筑的韵律感和节奏感。每个触须状的"种子"顶端都带有一个细小的彩色光源，可以组合成多种图案和颜色。所有的触须将会随风轻微摇动，使展馆表面形成各种可变幻的光泽和色彩（图3-113）。

种子拥有无限可能，蕴含着无限变化，也代表着希望和创意，通过各种各样的种子，英国馆体现出拥抱未来的理念，以此表达未来的触手可及和中英之间的友好合作（图3-114）。

图3-115是一个公厕。该公厕的立面设计是通过线性所表达出来，将线条的形式符号美感存在于它自身丰富的变化之中。利用弧度对力的作用，就有了弧的"内外"不同，既有对外围的辐射力，也有对内的凝聚力，令它驱使其外侧的元素向外，也会将属于自己的部分拉拢回来（图3-116），在公厕建筑的下端形成一种趋势的动态象征，有了方向性和速度感，并产生建筑形体的动势及心理暗示。

5.4 在工业设计领域的应用

工业产品的设计过程是把抽象的理念和技术，转化为可以摸得到的实实在在的东西，这种抽象的理念就是创造性思维。立体构成的学习和训练就是为了培养创造性思维，掌握立体造型的规律和方法。常常有许多好的立体构成造型，只要融入实用功能就会成为一件工业产品的设计造型。而线，则是艺术世界不可缺少的构成因素，是各种家具设计、陶瓷造型、装饰艺术等

手绘稿

表演场馆模型稿

图3-108 约克郡的钻石——可移动表演场馆

图3-109 约克郡的钻石——可移动表演场馆

的创作表现载体。从直观意义上来讲，线是一种具有一定长度，可以忽略其宽度与粗细的客观对象。

线在造型艺术中的地位和作用表现尤为突出，它体现出创作者在艺术造型装饰中的某种理念、创作灵感。纷繁复杂的各种造型与装饰无不基于作为造型艺术的线，它在造型中要体现的是对造型的丰富表现力。

将线的立体构成应用到工业设计中，使工业造型既具有立体构成的形式美又具有其使用的功能性。可将硬线、软线等材质有效合理地组合起来，以线造型，通过有序的排列令其平面化、立体化，且具有韵律感。可利用不同的组合方式将有序的线通过渐变或方向的改变构成，产生细腻的层次空间感，从而达到一种新的视觉体验。使表现为直观的视觉构成要素的线，明确地存在于造型形体表现的转折处。在面与面相交的部位，在单一面的边缘处，在两部分形体相结合的地方，线都有着具体的表现。线也使互相关联的部分结合表现得更加明确。

面与面的结合、分割等限定方式，使线具有紧张感并引起视觉注意，产生力场的空间感应。增强各空间相互依存的关系，使之成为一个整体，并使设计获得清晰、明快、条理富于弹性的空间关系。至于力场的大小，则与线的粗细、虚实有关。线粗、实，力场感应则强；线细、虚，力场感应则弱，可利用线分割限定为动的、积极的表现。

图 3-117 为 Angelo Tomaiuolo 家具设计中的蝴蝶桌。该蝴蝶桌是利用软质线材构成，使用硬材作为引拉软线的基体。将硬材按设计意图制作成方蝴蝶形，以此为框架，按一定秩序连接成线层曲面，编织排列被拉抻的软质线群表现出优美的旋律和变化丰富的空间形象。图 3-118 为创意木质摇椅 Seden Craig。该创意木质摇椅 Seden Craig 的设计极为简洁，由多个椅子骨架拼接而成，展现出流线的板材结构，在秉承传统的基础上增添了些许俏皮和现代元素。

利用逐渐改变方向的弯曲线条，呈现出优美和流动的动态感，并使人联想到困惑的激动及冲出的力量感。线性装饰大多是意象造型，但言简而意赅，具有极强的表现力，为抒情写意提供了广阔的空间。以产生均衡的联结和有韵律的间隔因素，出现更丰富的韵律和视觉冲击力。

图 3-119、图 3-120 为凳子设计。该凳子将线的立体构成应用到家具设计中，使家具既具有立体构成的形式美又具有家具使

图 3-111 恐龙的设计

用的功能性。将硬线材质和软线材质有效合理地组合起来，以线造型，通过有序的排列让家具平面化、立体化，且具有韵律感。有序的线通过渐变或方向的改变构成，会产生细腻的层次空间感，在家具的各个面中产生一种透叠的效果，从而达到一种新的视觉体验。

该线椅使用线性构成，利用意象的线形造型，言简而意赅，具有极强的表现力，为抒情写意提供了广阔的空间。通过这组线形的均衡联结及有韵律的间隔等因素，创造更丰富的韵律和视觉冲击（图 3-121）。

该圆灯（图 3-122）以线为主配合其他艺术手段，构成圆形吊灯的形式。秩序的均衡、节奏的强弱、韵律的和谐、动静的生发，在线的长短、疏密、错落中营造出抽象的形式美，使线从再现的意义上平添了表达的功能。将线型的框架组合变化运用，营造出具有独特形式美的工业灯具，产生出不同的艺术趣味。

5.5 在服装设计领域的应用

在服装设计中，线的运用颇受重视。在视觉功能上，点的移动轨迹称为线，它在空间起着连贯的作用，贯穿着点和面，更加适合于服装语言的表达。线又分为直线和曲线两大类，它具有长度、粗细、位置以及方向上的变化特性，不同特征的线给人们不同的感受。在服装中，线条可表现为外轮廓造型线、剪辑线、省道线、褶裥线、装饰线以及面料线条图案等。运用不同线条的性质特点，构成繁简适当、疏密有致的形态，并利用服装美学的形式法则，创造出集艺术性、功能性为一体的衣着。服

图3-112 美国 Farrar 湖篱笆项目

图3-113 2010年上海世博会英国馆

图3-114 2010年上海世博会英国馆

图3-116 公厕的设计

图3-115 公厕的设计

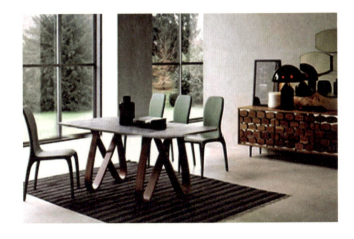

图 3-117 Angelo Tomaiuolo 家具设计：蝴蝶桌

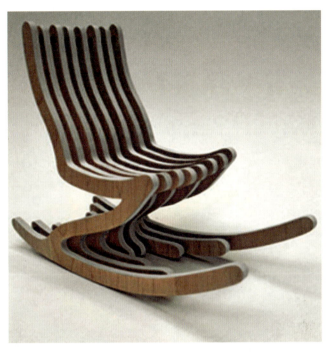

图 3-118 创意木质摇椅 Seden Craig

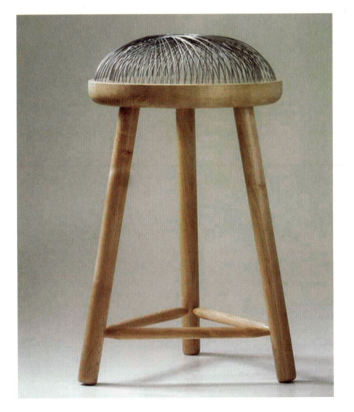

图 3-119 立体构成应用：凳子

图 3-120 立体构成应用：凳子

装的形态美的构成，无处不显露出线的创造力和表现力。在设计过程中，巧妙改变线的长度、粗细、浓淡等比例关系，将产生出丰富多彩的构成形态。

线是一切设计的基础，是构成型的要素。在服装线型运用中，直线给人以简洁、明快感、并具有速度感。曲线则给人优雅、柔美感、并具有韵律感。斜线在空间中常给人以不安定感和刺激感。除线型的表达，服装中线条质感的运用不同，差异也很大，如粗与细的对比、虚与实的对比等。滚边线、双缝线、折叠线、拼缝线等属于粗线型，它们给人的感觉是有力度或肯定

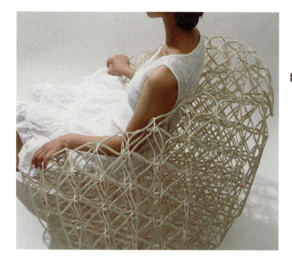
图 3-121 线性构成：线椅

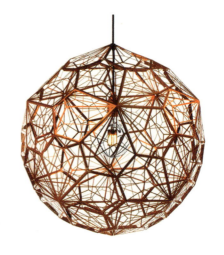
图 3-122 线性构成：灯

图 3-123 线性构成：装饰

图 3-124 线性构成：装饰

图 3-125 线性构成：装饰

图 3-126 线性构成：装饰

感；暗缝线、省褶线、飘垂线条属细线型，给人以秀气、纤弱、柔美的感觉。服装还是由外轮廓线、内结构线和各种装饰线相结合构成的。这些线条在动静、疏密的变化中取得和谐统一，组成了服装优美的形态。服装静止或运动时都会产生不同的空间展示效果。如商场里悬挂在人形台上的长款衣服呈静态的轮廓时，给人一种平挺整齐之感。当我们离开人形台，将衣服穿于身上原地旋转时，则会出现伞状或桶状的衣摆；同时，旋转时衣摆的起伏会形成许多自由的波浪线，这就是衣服在动态中出现了富于变化的新的轮廓线。线在服装中的运用犹如骨架，特别是外形线条，决定了设计的主调。线在服装中不仅有支撑作用，还具有丰富的视觉效果。

把线戴到脖子上，条状装饰在服装设计上的多样性主要体现在装饰位置自由随意及手法的灵活多变上。条状物的易塑性和围绕性使其容易紧随人体，可用在人体的颈部，松紧、疏密、方向等也都很随意，不受限制（图 3-123、图 3-126）。

条状物的特性提供了多种多样的变幻手法，可以利用编、结、盘、捆、扎、束、缠、系、拉、吊、挂、拧、抽、垂、钉等手法，塑造出不同的造型，产生完全不同的样式风格。运用不同线条的性质特点，构成繁简适当、疏密有致的形态（图 3-125、图 3-124）。

第四章 面立体构成

应用各种类型的面（平面或曲面），按一定的规律和方式来组织，这些面则形成面立体构成。由于面具有比线明确、比块虚弱的空间占有感，因此它不像体的构成那样在空间占有其容积，而只是由面来限定空间。

线的移动形迹构成了面。面具有二维空间的性质，有平面和曲面之分。面又可根据线构成的形态分为方形、圆形、三角形、多边形以及不规则偶然形等等。不同形态的面又具有不同的特性。面与面的分割组合，以及面与面的重叠和旋转会形成新的面，面的分割有以下几种分割方式：直面分割、横面分割、斜面分割、角面分割。在服装中轮廓及结构线和装饰线对服装的不同分割产生了不同形状的面，同时面的分割组合、重叠、交叉所呈现的平面又会产生出不同形状的面，面的形状千变万化。它们之间的比例对比、机理变化和色彩配置，以及装饰手段的不同应用能产生风格迥异的服装艺术效果。

面是点的扩大，线的移动形成的不同轨迹，可出现不同面的形状。面状体的最大特点是薄与延伸感和充分的力度感。面作为平面设计的一种重要符号语言，被广泛运用于设计当中。由面形成的图形总是比由线或点组成的图形更具有视觉冲击力。面可以作为重要信息的背景，以突出信息，达到更好的传达效果。

1 薄壳构造

将纸按一定的图形规律折叠，弯曲以加强形态表面的强度，形成略有凹凸的薄壳式形态，从而构成薄壳构造。

薄壳构造是指利用面材的折叠或弯曲来加强材料强度的形态。将平面压膜成各种有机形曲面，它具有空间的灵活性和虚空性，既可做成具象形态的作品，也可发挥造型的抽象表现力，做出更多层次的艺术视觉。大跨建筑中的壳体结构通常为薄壳结构，即壳体厚度与其中的最小曲率半径之比小于1/20，为薄壁空间结构的一种，它包括球壳、筒壳、双曲扁壳和扭壳等多种形式。它们的共同特点在于通过发挥结构的空间作用，把垂直于壳体表面的外力分解为壳体面内的薄膜力，再传递给支座，弥补了板、壳等薄壁构件的薄弱性，以比较轻的结构自重和较大的结构刚度及较高的承载能力实现结构的大跨度。

薄壳主要是承受由于各种作用而产生的中面内力（薄膜力），即受到平行于表面作用的应力，有时也存在面外作用的弯矩、剪力和扭矩等其他内力（图4-1～图4-4）。

1.1 球壳

球壳为旋转曲面壳，可以是圆球面壳（图4-5）、椭球面壳或旋转抛物面壳等多种形式，为正高斯曲面，通常被称为穹顶。由于它在水平面上的投影为圆，非常适合平面为圆形以及正多边形的集中式大跨建筑（图4-6）。自古以来，从古典建筑中的

◨ 图4-1 薄壳构造　　　　　◨ 图4-2 薄壳构造

图 4-3 薄壳构造

图 4-4 薄壳构造

神庙、教堂，到近、现代建筑中的天文馆、杂技场等，都有广泛的应用。过去，人们对球壳中的内力分布并不十分清楚，许多传统建筑中的穹顶经常发生开裂现象。以圆球形壳体为例，壳体中，沿经向的薄膜力总是压力，而沿纬向的薄膜力并不都是压力，压力自上而下逐渐减小，越过一个分界线后便成为拉力，且逐渐增大（图 4-7）。

1.2 筒壳

筒壳为柱状单曲面壳，其横断面可以为圆、椭圆或抛物线等曲线形式，是一种零高斯曲面，适用于矩形平面建筑。可采用单波或多波形式（图 4-8）。由于其形态简单，对于钢筋混凝土筒壳来说，模板制作简便，并可重复使用，非常便于连续施工。由于筒壳为单曲面，其空间刚度较双曲面差，所以，筒壳通常离不开边梁和横隔。横隔是筒壳的端部支撑构件，可以为板、桁架、框架、拉杆拱或有一定刚度的拱形曲梁。边梁与横隔对保持筒壳的形态稳定、承接壳体内力并顺利传至支座起了重要的作用，见图 4-8、图 4-9。

1.3 扁壳

扁壳又称双曲扁壳，为正高斯曲面。与旋转曲面不同的是，由于扁壳可以通过母线的移动来形，两个主曲率可以不同，因而裁切后，可适应各种长宽比的矩形建筑平面。扁壳由于起鼓不大，为双向微弯平板。但与平板相比，在均布荷载作用下，面内仍以薄膜力为主，只是在边缘部位需考虑面外弯矩作用。此外，扁壳的周边顺剪力较大，要通过设置边缘构件予以传递。这里的边缘构件可采用拉杆拱或拱形桁架、框架，以限制四角支点的相对位移，维持壳体形态稳定（图 4-10）。

1.4 扭壳

扭壳为反向双曲抛物面，又称双曲抛物面扭壳。它是负高斯曲面，又是双直纹曲面，可通过一条直母线沿着两条既不平行也不相交的直导线滑动。扭壳的受力状态比较理想。在均布荷载作用下，壳体中的各点应力相同，处于纯剪力状态，且为常数。顺剪力方向与直纹方向一致，主拉应力与主压应力分别位于两个主曲率方向，且大小相等。这样，整个壳体在下凹的方向呈索的作用，上凸的方向起拱的作用，从而能够保持结构的形态稳定（图 4-11）。

1.5 网壳结构

网壳结构是源于薄壳并具有网架结构的一种新的空间结构形式，又称曲面网架。它既有靠空间体形受力的优点，又有工厂生产构件现场安装的施工简便、快速的长处（图 4-12）。

2 面的立体感表现

面立体表现构成是立体构成的一种立体感表现基础方法，在以后其他形式立体构成中常用来增强立体构成的局部立体感变化表现和表面肌理变化。

面是线重复密集移动的轨迹和线的密集形态，也可理解为点的放大、点的密集或线的重复。空间的面，无论是平面还是曲

立体构成设计

图 4-5 球壳

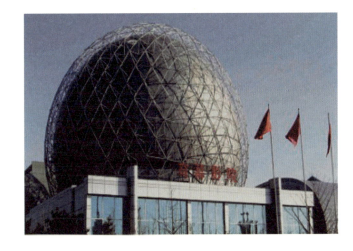

图 4-6 球壳

图 4-7 球壳

图 4-8 筒壳

图 4-9 筒壳
图 4-10 扁壳

面立体构成 77

面，都具有比线明确、虚弱的空间占有感。它不像体块那样在空间占有充实的容积，而是由面来限定空间。面与面的关系在处理上，既要防止呆板、沉闷，又要避免脱节、不连贯，面材的运用要充分地利用其本身的轻巧感、伸延感，使之产生线与块的二重性（图 4-13）。

3 层面排列

层面排列是指用若干直面（或少量柱面、锥面）在同一平面上进行各种有秩序的连续排列而形成立体形态，面形的确定应根据整体的构思而构成。要注意基本平面的简洁以及组合后的丰富变化。层面排列的方式有：直面、曲面、折面、分组、错位、倾斜、渐变、发射、旋转等（图 4-14）。

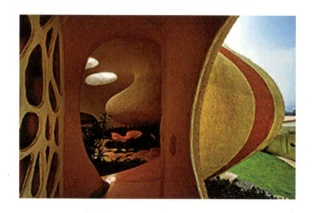

○ 图 4-11 扭壳　　○ 图 4-12 网壳

我们都见过切面包，切片的形态是由面包体进行层层分割而成。若把这种分割方法用于其他的形态，如几何体、有机体以及具象形体，则会因被分割体及分割方法的不同产生不同的层面形态。将分割后的层面进行层层排列构成，可称为层面构成（图 4-15）。生活中，各种创意都是运用层面构成，展现出设计的韵律（图 4-15～图 4-19）。图 4-20 是某品牌包店的橱窗设计，大气高端的设计里充分体现层面构成。

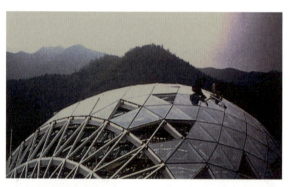

图 4-21 为拉文斯克雷格体育馆。设计通过强调当地的建筑传统与周围环境相交融，制造出建筑与场地在文化和视觉上的双重联系。设计旨在融入当地的历史元素，拉文斯克雷格有着浓厚的工业背景，因此设计将结构打造成一排倾斜的、互相倚靠的方块，神似卷起的金属板条，层面排列的外檐真切地反映了当地的工业历史。层面排列应用在大型建筑中，彰显出建筑的气势（图 4-22）。

4 插接构成

将面材裁出缝隙，然后相互插接。不是靠摩擦力来维持形态，主要是相互钳制。插接构成：垂直式插接、咬挂式插接、纵横式插接、反折式插接（图 4-23）。生活中有趣的插接构成（图 4-24～图 4-26）。

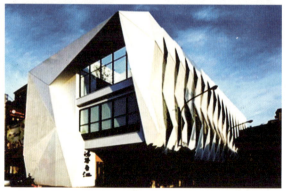

5 连续直面立体

在一张长方形的纸上，分划出不同的大小矩形（或正方形），沿某些边界进行切口，然后把某些形利用切缝折成立体（图 4-27）。

6 连续曲面立体

在一张长方形的纸上，分划出不同的大小矩形（或正方形），沿某些边界进行切口，然后把某些形利用切缝折成立体（图 4-28）。如图 4-29 和图 4-30：在等边三角形平面中，将切于底边之圆切掉，然后翻转，使 a 于 c，d 于 b，粘接即成。如图 4-31 和图 4-32：在正方形平面中央切掉一个中央圆，然后 c 于 b 角翻转并插入切缝，最后再粘合 a 与 d。连续曲面构造体现在各方面的设计中（图 4-33～图

○ 图 4-13 面的立体感表现　　○ 图 4-14 层面排列

图 4-15 层面构成　　图 4-16 层面构成　　图 4-17 层面构成　　图 4-19 层面构成

图 4-18 层面构成　　图 4-20 橱窗设计

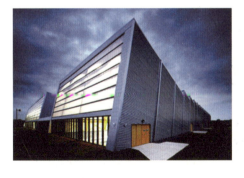

图 4-21 层面排列应用　　图 4-22 层面排列应用　　图 4-23 插接构成应用

4-37）。图 4-38～图 4-40 是一个博物馆，又像是一个人工岛屿，岛上充满钢筋混凝土构建出来的具有连续曲面构造形式、柔和、飘逸的山体，溶洞，绿洲，盆地等对自然形态的模仿，是山水城市的一小部分。图 4-41 是运用连续曲面构成设计出来的一个图书馆。

MAD 建筑事务所设计的平潭艺术博物馆就位于这座新城中心的内海处，博物馆建筑的外形就像是一条仿佛要随时游开的黄貂鱼，由一座弧形的栈桥连接着大陆、人工与自然、城市与文化以及历史与未来（图 4-42、图 4-43）。

Nüvist 建筑事务所在他们的参赛作品中设计了一个都市艺术穹顶，名为艺术前厅。城市力量影响着功能系统，而这个功能系统又定义了艺术前厅。结果，所有曲面构成元素一起形成了一种变量的地形，这也就是穹顶的外观（图 4-44）。图 4-45 建筑的外形方正，采用横线和竖线作对比，气势宏大。

图 4-25 插接构成

图 4-24 插接构成应用

图 4-26 插接构成应用

图 4-27 连续直面立体设计

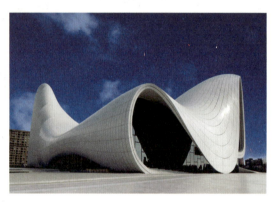

图 4-28 连续曲面立体设计

图 4-29 连续曲面立体设计

图 4-30 连续曲面立体设计　　图 4-31 连续曲面立体　　图 4-32 连续曲面立体设计　　图 4-33 连续曲面立体

图 4-46 为建筑师温森特·卡里皮特设计的"未来漂浮城市"。

图 4-47 体育馆是一个部分凹陷下去的建筑。它的体积是根据座位量和比赛场地的大小决定。看台的位置保证了室内拥有最大的简洁性，并让观众能够更接近地看到比赛。体育馆室内表层是根据钢铁结构的连续几何形状设计的——一个位于整个体育馆上空的巨型装饰物。下层区、VIP 区和上层区都设有能看到公园的开口，排列成这种曲面构成的设计让整个建筑具有一种渗透性，并让建筑内外形成一种连通。

设计展览馆时，展览馆的设计理念的创始者 Danecia Sibingo 在寻求一种给人感官刺激、气势磅礴的立体空间效果，然后她

图4-35 连续曲面立体应用

图4-36 连续曲面立体应用

图4-34 连续曲面立体应用

图4-38 连续曲面立体应用

图4-37 连续曲面立体应用　　图4-39 连续曲面立体应用

图4-40 连续曲面立体应用

就设想出"流木空间"这个概念。Sibingo 的这一概念进一步通过计算机制图清晰地表现出来。她的设想包括了雕刻、侵蚀和分层这几种元素（图4-48）。用木材表达了连续曲面，标新立异。连续曲面构造运用在各种座椅上，表现出设计感（图4-49～图4-52）。

图4-41 连续曲面构成设计——图书馆

由巴黎建筑事务所设计的"步行桥"现已正式向公众开放。这座桥位于西班牙马德里，横跨曼萨纳雷斯河到达城市公园。这也是该事务所的首个土木工程项目。这座桥由一对圆锥结构组成，外部包裹着互相交织的金属丝带。连续曲面构成表现出来律动的空间和透明感将给人们带来不同凡响的体验（图4-53）。

7 悬式构造

将纸按一定的图形规律切割，而这些切线相互连接，然后由某中心点或棱边用线悬挂起来，切口分离形成空间相互连接的线面构成立体。如果将切割互连的图形在空间沿一轴线展开不同的相对角度，即构成悬式展开型构造。如果将切割互连的图形在空间沿两个相垂的轴线展开，即构成图形交错的悬式展开型构造（图4-54～图4-57）。

8 立牌构造

将平面材料局部进行有规律的切缝，但互不分离，然后对局部进行弯折，形成能立放于平面上的立牌式立体构成（图4-58～图4-60）。

9 面立体构成的应用

面是视觉形式上最直接的设计语汇，面的表现形式多种多样，可图形化、图案化、符号化以及立体化。可以让欣赏者直观地品味设计作品中所要传递的思想和创意理念。通过面的不同搭配和组合拓展思维空间，带给欣赏者直观的视觉感受。

图4-44 Nüvist建筑事务所设计的歌剧院　　图4-43 MAD建筑事务所设计的平潭艺术博物馆

图4-42 MAD建筑事务所设计的平潭艺术博物馆

图4-45 横线与竖线对比气势宏大

图4-46 建筑师温森特·卡里波特设计的"未来漂浮城市"

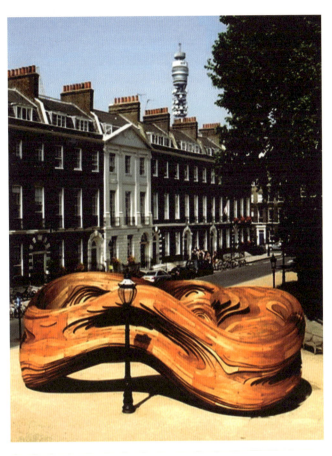

图4-48 "流木空间"

图4-47 体育馆

图4-49 连续曲面构造——座椅　　图4-50 连续曲面构造——座椅

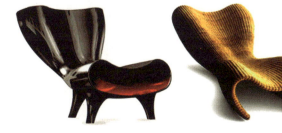

图4-51 连续曲面构造——座椅　　图4-52 连续曲面构造——座椅

面作为设计的一种重要符号语言，是点与线的集中表现。相对点、线来说，是大而近似方圆的形。它的内涵和容量都要比点、线大得多，也比点和线更能确定形的意义。面又分两大类：一是实面，一是虚面。实面是指有明确形状的、能实在看到的；虚面是指不真实存在但能被我们感觉到的，由点、线密集运动所形成。

面的最大特征是可以辨认形态，它的产生是由面的外轮廓线确定的，一般可以分规则形态和不规则形态两类，方形和圆形是规则形态类最基本、最具有原始性格的形态，而不规则形态大

多以偶然的、徒手的、自由的形态为主。规则面简洁明了，给人安定和秩序的感觉。自由面轻松随意，给人柔和生动的感觉。不同形态的面具有不同的视觉特征。具体艺术创作中，面积不等的面可以作为表征事物和区分事物的媒介。合理、科学地使面按美的形式法则和功能来创造造型设计需要的元素，体现设计"和谐优美"的基调，又决定了艺术个性的精神内涵。

9.1 在视觉传达领域的应用

康定斯基说过："形与画面边线之间的关系，一个形与边线间的距离起着特殊和极重要的作用。"面在康定斯基的理论中是个有着上下、左右关系的物质。他提到，接近面的四条边的任意一条，人们会感受到一定的抗张力，这种力量可以将整个面与周围的世界分开。因此面形在整个视觉传达的画面中，可以表现出一种对应关系；同时，面形处在画面中，与其他元素也形成了对应关系。

面作为视觉传达设计的一种重要符号语言，被广泛运用于设计当中。由面所形成的图形总是比由线或点组成的图形更具有视觉冲击力。面可以作为重要信息的背景，以突出信息，达到更好的传达效果。无论是扩大点成为面，移动点与线铺成面，还是移动面，围合面成为立体的块体。面这一基本元素所形成各种形态的运动过程中都存在着形态力的变化。

面的表现形式多种多样，可图形化、图案化、符号化以及立体化。可以让欣赏者直观地品味设计作品中所要传递的思想和创意理念。在视觉传达设计的应用中，我们可以使用不同形、面的搭配和组合，创意妙想，拓展思维空间，从而带给欣赏者很直观的视觉感受。利用视觉构成作为一种心理空间的引导，也使面作为作品构成当中的主体元素，产生丰富与多元的视觉特色。

图4-61为西雅图NORDSTROM百货橱窗设计赏析。西雅图NORDSTROM百货夏季橱窗设计非常有创意，每个橱窗都用纯色作为背景，在灯光作用下，呈现出梦幻般的过渡，如同一抹正在氤氲开来的水墨，又像是被风吹动的丝带，非常唯美。利用相同的层面，更换被分割的基本形，以具象进行分割，排列构成，产生新的造型与构成空间（图4-62）。宽敞的橱窗内部空间用这种朦胧梦幻的丝带营造出飘逸的空间感，一系列的缤纷色彩展现出夏日的多彩，橱窗内的模特身姿绰约，演绎出一场夏季的视觉盛宴（图4-63）。

图4-64为VI设计。该VI设计是利用多个相似却不同色的等边三角形进行拼接，将面形在整个画面中，表现出一种对应的关系（图4-65）。利用面用来烘托及深化主题，在版面构成中常常用这种方法来突出标题或文字（图4-66）。在页面中存以留白，使空白所形成的面，具有放松视觉的效果，也可以产生想象的空间。各种编排方式与编排图式的风格使VI设计产生了丰富与多元的视觉特色（图4-67）。

图4-68为Continuum标志设计。企业品牌形象的logo设计，是利用多个面相互交叉呈三角形，呈现图形化、图案化、符号化以及立体化（图4-69、图4-70），让欣赏者直观地品味设计作品中所要传递的思想和创意理念。将面的搭配和组合作为一种创意妙想，拓展思维空间，带给欣赏者直观的视觉感受（图4-71、图4-72）。由面形成的图形比由线或点组成的图形更具有视觉冲击力，以突出信息，达到更好的传达效果。它的意义在于帮助综合时代风格、民族风格和产品风格等方面的因素，缔造符合目标人群审美观的品牌形象（图4-73、图4-74）。

面是视觉传达设计的一种重要符号语言，可以作为重要信息的背景，广泛地运用于视觉传达设计当中。由面形成的图形总是

图4-53 巴黎建筑事务所设计的"步行桥"

◐ 图 4-54 悬式构造

◐ 图 4-55 悬式构造

◐ 图 4-57 悬式构造

◐ 图 4-56 悬式构造

◐ 图 4-58 立牌式立体构成

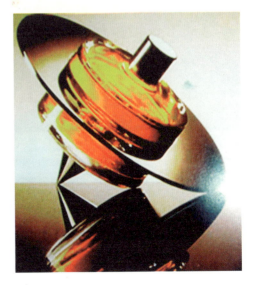

◐ 图 4-59 立牌式立体构成

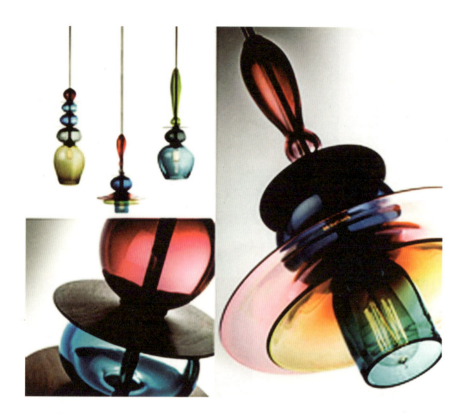

图 4-60 立牌式立体构成

图 4-61 西雅图 NORDSTROM 百货橱窗设计

图 4-62 西雅图 NORDSTROM 百货橱窗设计

图4-63 西雅图NORDSTROM百货橱窗设计　　图4-64 VI设计

图4-66 VI设计

图4-65 VI设计　　图4-67 VI设计

图4-68 Continuum 标志设计　　图4-71 Continuum 标志设计　　图4-73 Continuum 标志设计

图4-69 Continuum 标志设计　　图4-70 Continuum 标志设计　　图4-72 Continuum 标志设计　　图4-74 Continuum 标志设计

▣ 图4-75 面立体构成的应用　　▣ 图4-77 面立体构成的应用　　▣ 图4-78 面立体构成的应用

▣ 图4-76 面立体构成的应用　　▣ 图4-79 面立体构成的应用　　▣ 图4-80 面立体构成的应用

比由线或点组成的图形更具有视觉冲击力。在设计中可以以具有规则性的面进行有序列的排布组合，表现出逐一排布的递进感，产生韵律，动态的感觉，从而体现立体感（图4-75）。

将面作为视觉形式上最直接的设计语汇，利用面的表现形式多种多样，通过图形化、图案化、符号化以及立体化，让欣赏者直观地品味设计作品中所要传递的思想和创意理念（图4-76）。在视觉传达设计中也可以通过色彩的区分、面的搭配和组合。传达出设计中的一种创意妙想，拓展思维空间，带给欣赏者直观的视觉感受（图4-77～图4-80）。

9.2 在室内设计领域的应用

室内空间中立体构成作为一门空间与实体的造型艺术，在设计中以物理力学为依据，以人们的视觉为基础，通过从分割到组合或从组合到分割的过程，创造出新的艺术形态，可以在设计中利用美学的特征直接反映出室内空间的艺术形式。

在设计过程中将面要素作为室内空间的一种形式符号，通过不同的组合，可以产生出不同的视觉心理效果，以此增加室内环境的空间气氛，使心理感受与视觉美感的统一，增强室内空间的生命力。室内空间中的立体构成主要是按立体法则，通过不断的变化和组合来形成空间构成的形态，即在室内的三维空间中研究按照一定的原则将立体造型要素组合成多种多样的立体形态，并赋予其个性美。应用统一与强调、对比和调和、节奏与韵律等立体构成的规律将室内空间的面元素根据室内陈列品的种类及功能对其进行室内设计是产生空间形式美的重

立体构成设计

图 4-81 迪拜 Switch 餐厅

图 4-82 迪拜 Switch 餐厅

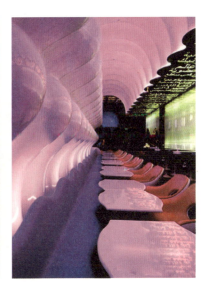
图 4-83 迪拜 Switch 餐厅

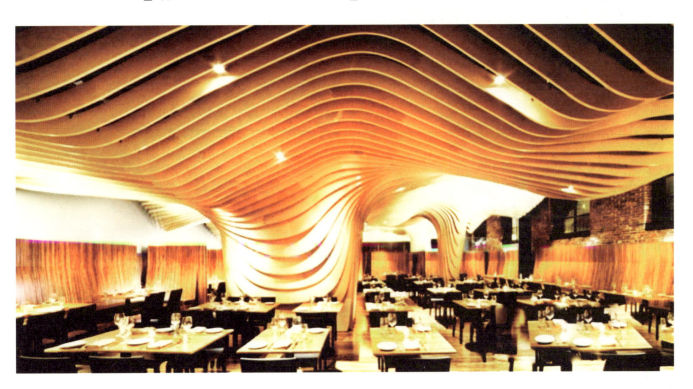
图 4-84 商务酒店设计

要手段。

面具有平整性和延伸性，其最大特征是可以辨认形态。面材的构成形式主要有面材的立体插接构成、面材折叠构成等。在室内设计领域中就经常运用到插接构成，它是将面材裁出缝隙，然后相互插接，通过相互钳制，传达出简约的设计风格。

面的折叠构成是利用和折叠这两种手段完成的构成形式。在设计中，利用面的构成可以使室内空间产生多种类型，基于人们丰富多彩的物质和精神生活的需要，日益发展的科技水平和人们不断追求新的开拓意识，从而孕育出更多样的室内空间。

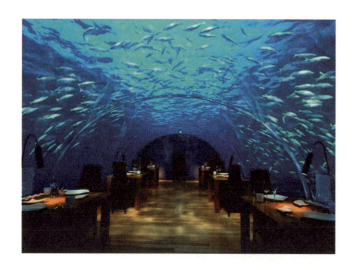

◎ 图 4-85 商务酒店设计

图 4-81 为迪拜 Switch 餐厅。迪拜的 Switch 餐厅的设计主要特色和精彩之处是波状的，还可以不断改变墙面设计色彩。将形似的层面进行移动，以产生空间距离的变化，或前后错位，或疏密变化，产生不同的韵律效果（图 4-82）。餐厅利用这波状墙面给人带来强烈的对称视觉效果，将环绕在这个空间中起伏的墙面配以光的变化。在这个特别的对称环境里，来的客人像是被包围在里面似的，有一种沙漠中滚滚沙丘的感觉，让这里成为一个远离喧嚣的绿洲（图 4-83）。

图 4-84 为美国马萨诸塞州波士顿市的商务酒店设计。该商务酒店设计中的层面排列是用厚木板，按比例有次序地排列组合成一个具有空间流动性的形态。让形体切片与切片之间保持一定空间距离而排列成一种崭新的形态，并产生在形状上渐变的系列立体空间。规则的面排列简洁明了，给了人安定和秩序，并利用面形的渐变，给人轻松随意、柔和生动的感觉。隔断面立体在室内设计的领域使用十分广泛，多处利用薄壳构造、层面排列等设计方法。薄壳构造主要是承受由于各种作用而产生的中面内力及平行于表面所作用的应力而构成的，我们常常使用薄壳于多种建筑及室内设计中（图 4-85）。

通过面材的立体构成，可将二度空间的平面材料构成为立体造型，将其情感特征为扩展感、充实感及轻快感。增加了空间的灵活性和虚空性，发挥造型的抽象方面的表现力，做更多层次的艺术视觉（图 4-86）。

9.3 在景观建筑领域的应用

面是用线条围合而成的视觉空间，是点按矩阵排列的结果，是景观中重要的造型要素。面在现代景观中一般以景观面来表现。面作为景观建筑设计中的造型要素，是现代景观设计中图形产生的源泉。在定义景观建筑时，面给人的心理感受主要是一种视觉范围感，它是形成边界线所确定的，使景观平面构图依附于景观空间和时间概念而存在。可以利用面的基本要素，限定要素和基本形，由抽象化的"面"给人的一种范围感的心理感受。面基本元素形成各种形态的运动过程中都存在着形态力变化。从而打破空间范围，以作空间的联系。视觉上的面可以是在平面上，也可以在三维空间中。面可以水平摆放也可以垂直或者倾斜处理，在同一景观建筑设计中，仅仅使用一种设计主体固然能产生很强的统一感，但在通常的情况下，不同面之间可以利用相离、相遇、相融、相切的方法进行位置的处理，利用充分的想象，在设计中寻找出面的巧妙变化。通过连接两个或更多相互对立的形体，从而创造一个协调的整合体，使其具有景观建筑的线形优美、空间充满变化、层次丰富、形

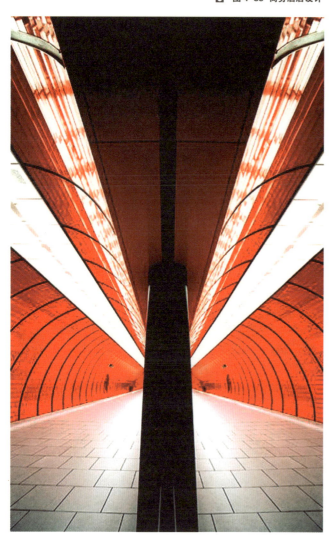

◎ 图 4-86 面材的立体构成

式感强等特点。面作为现代景观建筑环境设计中应用最广泛的造型要素，常常运用于水体水面、建筑物表面、广场、草地等。在设计中，可以得到这样的启示，即根据不同的需要，用不同的画面来构架。如正方形给人以刚烈、挺拔、安定、规则的感觉。而长方形，则有平衡、整洁、单纯之感，配以黄金分割比例，可以使长方形更具美感。三角形面给人以稳定、灵敏、醒目的感觉，而倒立则有不稳定的动感。正因为这些不同形态面的应用，才使得现代景观建筑环境艺术充满了丰富的语言，具有充足的创新依据。使得点、线、面在环境艺术设计中得到了广泛应用。综上所述，随着人们生活水平的提高与环境意识的增强，环境艺术设计得到了前所未有的长足发展。有针对性地运用面有机组合，不断挖掘视觉表现的形式，充分发掘出面潜藏的艺术力和感染力，为现在景观建筑环境艺术设计带来一些重要的转折与发展。

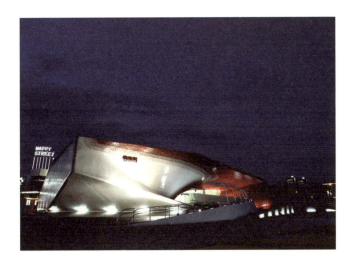

图 4-87 2010 年上海世博会奥地利馆

图4-87为2010年上海世博会奥地利馆。上海世博会奥地利馆的设计动力来自于音乐的力量。以音乐作为一种理念反应在建筑接合的连续性上，完美地连接了建筑物里的各个空间。馆中以非典型墙壁作为设计元素，馆中绝大部分墙壁均呈弧形和折线形，利用空间的带有折线性的面，具有明确、虚弱的空间占有感（图4-88）。它是由面来限定空间，不仅防止呆板、郁闷，又避免了脱节不连贯。该建筑面材的运用要充分地利用其本身的轻巧感、伸延感，巧妙的运用使之产生线与块的二重性。造型奇特并包含了大量瓷元素，寓意自中世纪以来出口欧洲的"中国瓷"再度回到中国（图4-89）。

图 4-89 2010 年上海世博会奥地利馆

图 4-90 2010 年上海世博会奥地利馆

图 4-88 2010 年上海世博会奥地利馆

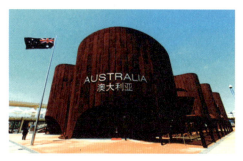
图4-91 2010年上海世博会澳大利亚馆

图4-92 2010年上海世博会澳大利亚馆

图4-93 2010年上海世博会土耳其馆

奥地利馆展馆远看如同一把平躺着的吉他，使参观者穿越五个展区，仿佛亲历奥地利奇幻多变的自然风貌，从高耸的山脉跨越森林和草地，穿过河谷低地最终来到城市之中，在亦真亦幻的自然环境中体验"城乡互动"的生活（图4-90）。

图4-91为2010年上海世博会澳大利亚馆。澳大利亚展馆流畅的雕塑式外形如澳大利亚旷野上绵延起伏的弧形岩石。利用多个弧面进行接触排列，它具有空间的灵活性和虚空性，并发挥造型的抽象方面的表现力，做更多层次的艺术视觉。绵延起伏的自由面虽外形较复杂，但却具有不同的视觉特征，简洁明了，给人安定和秩序，柔和生动的感觉。

外墙采用特殊的耐风化钢覆层材料，幕墙的颜色随时间的推移日渐加深，最终形成浓重的红赭石色，宛如澳大利亚内陆的红土（图4-92）。

图4-93为2010年上海世博会土耳其馆。中国2010年上海世博会土耳其国家馆，是用红色的镂空外墙、米色的墙体来表现打猎场景的动物雕刻（图4-94）。展馆由两层外墙包裹，饰以古老壁画和岩画图案，灵感来自世界上已知最早的定居点之一安纳托利亚的"叉形山"的变化规律。通过空格产生空间的流通感，显示土耳其古代文明与现代建筑的融合，展现安纳托利亚有着"城市，让生活更美好"的悠久历史。

图4-95为2010年上海世博会以色列馆。展馆由两座流线型建筑体组成，似环抱在一起的双手，又似一枚海中的贝壳。该展馆是典型圆球形壳，壳体中沿经向的薄膜力为压力。特别在支座环附近，由于内力分布较为复杂，构造上做特殊处理，以抵御局部弯矩作用（图4-96）。为了表达好这种曲面设计师采用舒畅的、具有丰富变化的面和棱线来构成。将单元形态作各种组合，则可创造出更丰富多彩的球形壳体组合。利用飘浮在三维空间里的光球360°呈现视听盛宴，展现以色列的科技创新成果，以表达以色列国家馆"创新让生活更美好"的主题（图4-97）。

图4-98为2010年上海世博会德国馆。展馆四面呈开放状，其建筑设计给人轻盈、飘逸的感觉。德国馆的建筑体外部由一层透明的银色发光建筑膜包装起来，主体由四个头重脚轻、变形剧烈、连成整体却轻盈稳固的不规则几何体构成。面在空间中起分割空间的作用，对不同部位的面加以切割、折叠等方式，得到不同的情感体现的面。给予建筑整体平整、光滑、简洁之感，阐释了"和谐城市"的主题（图4-99）。展馆四面呈开放状，其建筑设计给人一种轻盈、飘逸的感觉，又像是在邀人同游。旨在传达"都市本来就是一种和谐之美，在城市与自然之间、创新与传统之间、全球化与国家特色之间需要争取平衡，求得和谐"。

中国湖州的喜来登温泉度假酒店主体建筑将水的动态、静态之美结合，充分利用太湖良好的水资源，建成后将形成湖州重点地标建筑（图4-100）。利用特殊的薄壳构成，做成有机形的曲面，令它具有空间的灵活性和虚空性。发挥了造型的抽象方面的表现力，做更多层次的艺术视觉。使用LED灯光将夜晚的"太湖明珠"装饰得更加美丽，水中的倒影映出了江南水乡特有的风情（图4-101）。

图4-102为美国亚利桑那州立大学蓝色凉亭。在地面上将不同规则的曲面进行各种有秩序的连续排列而形成立体形态。将分割后的层面进行移动，以产生空间距离的变化，或前后错位，或疏密变化，并产生了不同的韵律效果（图4-103）。亭子起伏不一的蓝色外表营造出宁静清爽的感觉，同时以一种突破传统的大胆手法建造，将广场上一片未充分使用的空间变为气氛积极、大受欢迎的走道和休息区。这种集思广益的设计理念在最后的成品建筑上得到了最大的发挥，蓝色凉亭不仅仅是一个功能性建筑，同时也是一个艺术品雕塑（图4-104）。

图 4-94　2010 年上海世博会土耳其馆

图 4-95　2010 年上海世博会以色列馆

图 4-96　2010 年上海世博会以色列馆

图 4-98　2010 年上海世博会德国馆

图 4-97　2010 年上海世博会以色列馆

图 4-99　2010 年上海世博会德国馆

图 4-100 湖州喜来登温泉度假酒店　　图 4-101 湖州喜来登温泉度假酒店　　图 4-102 美国亚利桑那州立大学蓝色凉亭

图 4-105 为墨尔本水泥管餐厅。墨尔本水泥管餐厅从建筑外部看过去是由 17 根水泥管错落有致地排列而成的（图 4-106）。以筒壳为设计原型，利用柱状单曲面壳，进行排序组合，体现了整体的完整性，注意整体线型的弯曲趋势，利用凹凸错落的层次，既统一了整体又有主次，并在其中寻求丰富的变化。在景观建筑设计中，立体构成的原理和法则被广泛应用。建筑的结构形式和立体构成中的形体组合构成是相同的，那些立体构成中的组合原理规律和方法都可以在建筑设计中被运用"台湾：新北市立美术馆"见图 4-107。

其中面的立体构成也是构成艺术的一部分。面具有平整性和延伸性，面的最大特征是可以辨认形态，它的产生是由面的外轮廓线确定的，面材的构成形式主要有面材的立体插接构成。面材折叠构如"2010 年上海世博会沙特馆"，见图 4-108。其中，包含薄壳构造，薄壳主要是承受由于各种作用而产生的中面内力（薄膜力），即受到平行于表面作用的应力，有时也存在面外作用的弯矩、剪力和扭矩等其他内力，如"燕巢文化中心——莫比斯环状的台中新地标"，见图 4-109。

将所接触的面进行不同的折叠、旋转、组合等方法进行结合，表现三维空间中的立体形态，使之产生三维空间感"香港理工大学的创新大厦——扎哈·哈迪德"（图 4-110）。

在建筑雕塑等领域可运用层面排列，将用若干直面（或少量柱面、锥面）在同一平面上进行各种有秩序的连续排列而形成立体形态。空间的面，无论是平面还是曲面，都具有比线明确、虚弱的空间占有感。它只是由面来限定空间，面与面的关系在处理上，既防止了呆板、郁闷，又避免脱节不连贯，充分地利用其本身的轻巧感、伸延性，巧妙的运用使之产生线与块的二重性。建筑设计是对空间进行研究和运用的艺术形式，空间问题是建筑设计的本质，在空间的限定、分割、组合的构成中，同时注入文化、环境、技术、材料、功能等因素，从而产生不同的建筑设计风格和设计形式，如扎哈哈迪德设计的弗林德斯车站（图 4-111～图 4-113）。

9.4 在工业设计领域的应用

利用面的立体构成研究在三维空间中，将立体造型要素按照一定的原则组合成赋予个性的美的立体形态。通过面的立体构成将三维度的实体形态与空间形态相结合。结构上不但符合力学的要求，也通过材料影响和丰富形式语言的表达，从而塑造形态，将艺术与科学相结合。把抽象的理念和技术，转化为可以摸得到的实实在在的东西。将其融入实用功能形成一件工业产品的设计造型。整个立体构成的过程可看做是由多个面分割到组合或组合到分割的过程。

图 4-114 为椰子椅。"椰子椅"，顾名思义其设计构思源自椰

图 4-103 美国亚利桑那州立大学蓝色凉亭

图 4-104 美国亚利桑那州立大学蓝色凉亭

图 4-107 台湾新北市立美术馆

图 4-105 墨尔本水泥管餐厅　　图 4-106 墨尔本水泥管餐厅

子壳的一部分。外形简单且极具视觉冲击力，有非常舒服的坐感。利用玻璃钢外壳，表面处理得光滑平整，侧面弧度均匀，边角圆滑。特殊切割的面，经过轻微的变化，令各局部间的形态张力造成一种复归的力量，使形体形态具有统一的效果。座椅缝线均匀、流畅，扣皮饱满、优美，脚部分采用不锈钢架子，稳固而且耐用。椰子的独特造型，现代、时尚、美观、实用，这是一件具有个性化的设计作品，如同雕塑般的特殊造型可以堪称60年代室内设计的办公家具革命性创作。

图 4-115 为工业座椅。座椅是利用带有流线动感的面相结合而成的，以视觉为基础、力学为依据，将造型要素按一定的构成原则，将具有平整性和延伸性的面材进行立体插接构成、组合成座椅形体（图 4-116、图 4-117）。设计师在空间里表述自己的设想，把抽象的理念和技术，利用创造性思维，将二维平面形象创造为三维立体空间，做成可摸得到的座椅（图 4-118）。

9.5 在服装设计领域的应用

在服装设计中，面的概念体现在构成和装饰的各个方面。一件服装可以看成是由若干个大小、形状不同的几何面构成的。对面的不同运用，使服装造型呈现出平面或立体等不同的视觉效果。服装中的面有凹凸性、曲直性、比例性等，体现服装设计复杂的变化。从空间的角度来分析，服装就是由这些不同性质的平面相互连接而成的。

线的移动形迹构成了面。面具有二维空间的性质，有平面和曲面之分。面又可根据线构成的形态分为方形、圆形、三角形、多边形以

及不规则偶然形等。不同形态的面具有不同的特性。面与面的分割组合，以及面与面的重叠和旋转会形成新的面，面的分割有以下几种分割方式：直面分割、横面分割、斜面分割、角面分割。在服装中轮廓及结构线和装饰线对服装的不同分割产生了不同形状的面，同时面的分割组合、重叠、交叉所呈现的平面又会产生出不同形状的面，面的形状千变万化。它们之间的比例对比、肌理变化和色彩配置，以及装饰手段的不同应用能产生风格迥异的服装艺术效果。

服装设计中的衣版就是一种平面的形，这种形最后要依附于立体的形来表达，即通过人体表现出不同的形态特征。因此服装中面的设计，除注意其本身的视觉形态特征外，还要考虑动态过程中的许多变化因素。其与服装的材质、款式以及穿着者的生活习惯、工作性质等密切相关。

图 4-108 2010 年上海世博会沙特馆

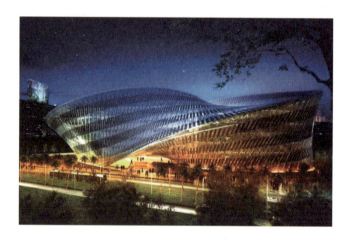

图 4-109 燕巢文化中心——莫比斯环状的台中新地标

图 4-111 扎哈哈迪德——弗林德斯车站

图 4-112 扎哈哈迪德——弗林德斯车站

图 4-110 香港理工大学的创新大厦——扎哈·哈迪德

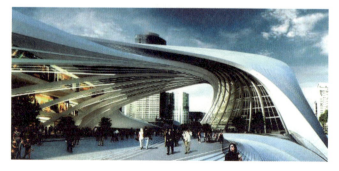

图 4-113 扎哈哈迪德——弗林德斯车站

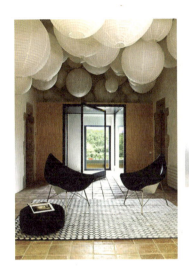

图 4-115 工业座椅　　图 4-116 工业座椅　　图 4-117 工业座椅　　图 4-118 工业座椅

图 4-114 椰子椅

服装设计中面的主要作用就是塑造形体。运用线与面的变化来分割空间、创造造型，使服装产生适应人体各种部位、形状的衣片，并力求达到最佳比例，使服装形式千姿百态。图 4-119 为古典的服装设计。面性的装饰，可以作为主要媒介的表现方式。将这些面简化、加工处理归纳，通过不同角度的切割、旋转、折叠，得到具有不同情感体现的设计作品（图 4-120、图 4-121）。

对形体外表的大块面分割，令服装外形不但具有极强的装饰性，而且呈现出平面或立体等不同的视觉效果。自由面的轻

图 4-120 服装设计

松、随意，给人以柔和、生动的感觉（图 4-122、图 4-123）。通过不同的组合分割方式，利用面形依附于立体的形来表达，从而利用人体表现出不同的形态特征（图 4-124、图 4-125）。图 4-126 为纸张服装设计。该设计运用大面积的线与面的变化来分割空间、创造造型。丰富视觉与人体形态本身的需求，并产生了丰富与多元的视觉特色（图 4-127、图 4-128）。

图 4-119 服装设计

图 4-122 服装设计

图 4-126 纸张装设计

图 4-121 服装设计

图 4-123 服装设计

图 4-127 纸张服装设计

图 4-125 服装设计

图 4-124 服装设计

图 4-128 纸张服装设计

第五章 肌理构成

1 肌理的概念

肌理是指物体表面的组织纹理结构，即各种纵横交错、高低不平、粗糙平滑的纹理变化（图5-1～图5-3）。形象表面的纹理给人各种不同的感觉，如干、湿、粗糙、细腻、软、硬，有花纹、无花纹，有规律、无规律，有光泽、无光泽等。肌理能表达人对设计物表面纹理特征的感受，是质感的形式要素，是物体材料的几何细部特征，使材料的质感体现更加具体、形象。

一般来说，肌理与质感含义相近，对设计的形式因素来说，当肌理与质感相联系时，它一方面是作为材料的表现形式而被人们所感受，另一方面则体现在通过先进的工艺手法，创造新的肌理形态。不同的材质、不同的工艺手法可以产生不同的肌理效果，并能创造出丰富的外在造型形式。肌理是物质内在质地构造的外在反映。

肌理是物质材料与表现手法相结合的产物，是作者依据自己的审美取向和对物象特质的感受，利用不同的物质材料，使用不同的工具和表现技巧创造出的一种画面的组织结构与纹理。任何物体表面都有其特定的纹理变化，这种特定的纹理变化所呈现出的神奇的视觉感受，正是绘画艺术所探求的肌理效果（图5-4、图5-5），它有其他表现手法难以实现的美学特质。

肌理能给人不同的视觉感受，但并不都是美的。只有当它在一个特定的空间、特定的环境、特定的光线之下才能呈现出某种美感。画家正是从这里汲取了艺术的灵感，把这种自然肌理感觉恰当地运用到视觉语言表现中去，创造出人为的艺术肌理之美（图5-6、图5-7）。

根据材料的来源可分为材料本身的肌理（木纹、大理石纹等）和人工处理的肌理如仿木纹的人造板材（图5-8）、仿大理石纹的人造石材（图5-9）以及将各种材质综合形成的肌理等。另外，肌理根据人体感受方式不同，可分为触觉肌理和视觉肌理两种。在立体构成中的肌理往往是触、视觉综合的肌理，既能通过视觉可感受到，又可触摸得到。

肌理在立体构成中具有以下作用：

① 肌理可以增强立体感。比如一个形态的表面和侧面分别用不同的肌理来处理，就可以增强造型的立体感和层次感。肌理的这一作用，是由肌理的形状和分割配置关系决定的（图5-10）。

② 肌理可以丰富立体形态的表情。不同的肌理会呈现不同的表情和特征。为更好地发挥肌理的这一作用，在立体构成时，我们常将肌理放在视线经常看到的部位，如图5-11，将肌理用在了楼梯旁的墙面上。

③ 肌理还具有情报意义。不同的肌理会提示我们其作用和用途。如瓶盖（图5-12、图5-13）、旋钮、开关等特殊肌理会指导我们对形体的使用。为发挥肌理的这一作用，我们可以将肌理布置在使用时常接触的部位。

利用同类材料构成的肌理可产生协调统一的效果，但要避免单调和呆板；而用不同材质构成的肌理则会产生变化丰富的效果，但要注意避免散乱和无序。综上所述，在立体创造中需要选择合适的肌理来表现作品，同时，肌理与造型、色彩之间的和谐统一也是创作一件好的立体构成作品的保证（图5-14）。

1.1 视觉肌理

因物体表面的色泽和花纹不同所造成的肌理效果称为视觉肌理（图5-15、图5-16）。它是形态表面给人的视觉感受，是一种偶然形态的创造。在构成中，这种偶然形态所具有的美感是造型构成的

图5-1 肌理表现

◎ 图 5-2 肌理表现　　　　　　◎ 图 5-3 纹理表现　　　　　　◎ 图 5-5 粗糙

◎ 图 5-4 细腻　　　　　　◎ 图 5-6 手段与肌理　　　　　　◎ 图 5-7 手段与肌理

◎ 图 5-8 表面肌理表现　　　　　　　　　　　　　　◎ 图 5-10 形状分割及组合

关键。视觉肌理是可以被视觉感知的肌理语言，它的作用在于装饰或丰富构成表面，使之达到特别的效果，给人在心理上产生一种冲击、震撼。它与触觉肌理最大的区别在于，触觉在三维空间中不能感知其肌理构造和质感（图 5-17～图 5-19）。当我们从高空俯瞰大海，蔚蓝的海面会通过视觉传达给我们海面的肌理感受（图 5-20）。再如站在山腰看云海，虽然我们不能通过触觉来感

图 5-9 表面肌理表现

图 5-11 单组元素的重复表现

图 5-12 肌理提示开启功能

图 5-13 肌理提示开启功能

图 5-14 色彩的肌理表现

受云海,但通过视觉,仍然可以感受到云海那特殊的肌理(图5-21)。不同的肌理会给人带来不同的心理感受。如大理石肌理表现华贵、高雅的意境,布质肌理的运用传达了亲切、柔和、质朴的意境(图5-22)。

同时,不同的肌理,因造成反射光的空间分布不同,会产生不同的光泽度和物体表面感知性。比如,细腻光亮的质面,反射光的能力强,会给人轻快、活泼、冰冷的感觉;平滑无光的质面,由于光反射量少,会给人含蓄、安静、质朴的感觉;粗糙有光的质面,由于反射光点多,会给人笨重、杂乱、沉重的感觉(图5-23);而粗糙无光的质面,则会使人感到生动、稳重和悠远。在立体构成中,肌理不是独立存在的,而是属于造型的细部处理,相当于产品的材料选择和表面处理(图5-24、图5-25)。

现介绍几种创造视觉肌理的方法:

① 绘写:用各种笔和不同颜料,直接在纸上画出肌理效果(图5-26)。

② 喷洒:将颜料调和成适当浓度的液体,再用喷笔或其他工具喷洒在纸上,见图5-27。此法是从绘画艺术中得来的灵感,后果是会产生激情与能量辐射的视觉感受,瞬间成型,效果较为随意,不完全在可控制范围之内。

图5-15 视觉肌理

图5-16 视觉肌理

图5-17 视觉肌理空间表现

图5-18 凹面视觉肌理表现

图5-19 凸面视觉肌理表现

图5-20 视觉肌理

图5-21 视觉肌理

图5-22 布质肌理

图5-23 不同材质的肌理表现

③ 熏炙：用火焰在纸上烤成一种熏黑或燃烧后的痕迹的肌理，见图5-28。被熏烤过的材质给我们的心理感受是破损、不完全等，实际生活与记忆中的经验使我们容易将它与危险和不安全的感觉相联系。经熏烤的表面轮廓和图形的结合瞬间形成，具有偶发的可能性。我们既可以用烟火熏烤纸的边缘，追求随意多边缺损的外形；也可用烟熏纸的表面，获得烟灰色的痕迹，追求柔和虚化的视觉效果。例如表达战争恐怖的肌理效果，可以用熏烤的手法，制作灰色朦胧的恐怖背景，传递战争的恐怖性和危险性。

图 5-24 方向不同造成的肌理

图 5-25 木质表面肌理

图 5-26 视觉肌理——绘写

图 5-27 视觉肌理——喷洒

图 5-28 设计肌理——熏ya

图 5-29 视觉肌理——拼贴

图 5-30 视觉肌理——拓印

④ 拼贴：将各种纸材或平面材料通过组合、编排，贴在有色或无色的纸上，见图 5-29。

⑤ 拓印：拓印法是传统的印章和拓片的表现手段，利用现成的物体表面的凹凸，蘸上颜料，然后印压在纸上，使纸上留下物体表面本身凹凸的纹理，见图 5-30。物体表面的凹凸可以是材料自然固有的肌理，也可以是人工制作的纹理，人为的因素相对比较大，可控性强，可以产生预定的效果。

⑥ 浸染：具有吸水性的表面可用渍或染来获得肌理，见图 5-31 和图 5-32。

⑦ 刮刻：在着色的平面上用利器摩擦或刮刻表面，也可获得肌理，见图 5-33 和图 5-34。

⑧ 自流：在比较光滑的表面上让液体颜料自然流淌，或用细管吹气。若用的是吸水性较强的纸张，颜料流程较短，被吸收的痕迹具有润泽的美感；若用吸水性较弱的卡纸时，颜料流程较长，能产生痕迹渗透纸背的效果，见图 5-35。这种方法形成的偶然形态，自然而生动，极具力度，是用笔所无法达到的。看似无意中制造了意想不到的效果。

随着现代材料科学的发展，人为的再生肌理设计将自然形态与人工形态有机结合起来，以人工的方式实现肌理效果的自然形式，从而满足现代设计的经济性、多样性要求，满足人们对于自然的心理需求。肌理的产生离不开加工技术的作用，不同手段的加工方法可以得到不同的肌理效果。铝合金材料，如果采用铸造工艺可以得到点状纹理，刨削能形成直线束纹理，见图 5-36。旋削可以产生螺旋纹理，喷砂工艺则能够形成雾状纹理……因此，适当

◎ 图5-31 视觉肌理——侵染　　　　◎ 图5-32 视觉肌理——侵染　　　　◎ 图5-33 视觉肌理——刮刻

◎ 图5-34 视觉肌理——刮刻　　　　◎ 图5-35 视觉肌理——自流　　　　◎ 图5-36 铁刨花

的材料选择与适当的加工手法的运用，对于设计物肌理的表现具有同等重要的意义。

外在肌理的设计与形态、色彩设计一样，需要把握设计物的内在品质和功能因素，需要体现实用功能、认知功能和审美功能的不同意义，使肌理的拼接组合、工艺特征能够充分满足人的视觉、触觉感受和心理要求，从而提高设计物的外在质量和审美价值。

1.2 触觉肌理

因物体表面光糙、软硬、粗细等起伏状态不同所造成的肌理效果称为触觉肌理（图5-37～图5-39），任何粘附于设计表面上的物质都可做成触觉肌理。

触觉是人体的一种特殊感觉。各种外界刺激（冷、热、软、硬、光滑、粗糙等）通过分布在皮肤的神经末梢传达到大脑，使人体产生一种综合的感受，它较之听觉、视觉都更为复杂（图5-40、图5-41）。比如，有经验的陶艺师通过对陶土的触摸就可以判断陶土的好坏，以及用此陶土烧制的瓷器的好坏等。因此，触觉是带给我们肌理感受的主要手段（图5-42、图5-43）。

触觉肌理是一种能通过触觉来体验肌理特性的制作效果，因此肌理面必然是凹凸不平的，而凹凸不平的表面既可以通过光影来体现其形式的变化与感染力，又能满足人用另一感知方式感知物质的追求。

2 材料构成

在立体构成中的立体造型要依赖物质材料来表现，物质材料的性能直接限制了立体构成的形态塑造，同时，物质材料的视觉功能和触觉功能是艺术表达中重要的组成部分，它赋予了材料肌理不同的心理效应，比如粗糙（图5-44）与细腻（图5-45）、冰冷与温暖、柔软与坚硬、干燥与湿润、轻快与笨重、鲜活与老化等。

2.1 材料及材料的基本形态

材料是形态构成的物质基础，材料表面的肌理不仅对造型有积极的意义，还能表现形态的表情，具有装饰功能和实用性。肌理可相对分为粗、中、细三种类型，它们各具一定的表情，其中粗肌

图5-37 触觉肌理

图5-38 触觉肌理

图5-40 触觉肌理

图5-39 触觉肌理

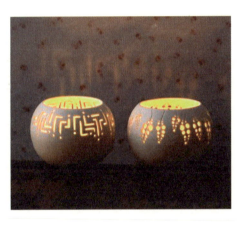
图5-41 触觉肌理

图5-42 触觉肌理

理性格粗犷有力，表情庄重朴实，例如毛石、原木等材料的运用，见图5-46；中质感肌理性格温和，表情丰富，耐人寻味；细肌理性格细腻，表情柔美、华贵。环境一般是由多种材料构成的，不同材料肌理的调和对比，可以产生各种不同的气氛效果，见图5-47。

肌理是环境设计中一种含义异常丰富而又常被忽略的形式语言，因而广大设计者在材料的选择应用中应深刻体会材料的肌理美感，以奉献给大众表情丰富的空间氛围。现代自然生态观特别强调自然材质肌理的应用，设计师可以运用材料的属性与结构性的语言，在表层选材和处理中强调天然素材的肌理，大胆地表现木材、金属、纤维织物等材质，着意显示素材肌理和本来面目，无论原始粗犷、精雕细琢，还是儒雅高贵，或者热烈质朴，都能引起不同的心理感受，牵动人的情思，见图5-48和图5-49。

原石材料在自然环境下，形态各异，色彩多变，丰富多样，且给人自然淳朴、沧桑厚重的心理震撼，见图5-50。部分原石具有较高的审美价值。石材的加工手段不同，会产生不同的视觉和心理效应，经敲凿过的石材，更显得粗犷、浑厚。慢慢打磨后的石材，则呈现精细、光洁、温润之美，打磨后能更加清晰突现石材纹理的美感。

肌理，拥有视觉和触觉两方面的感官刺激的作用，它通过视觉和触觉将丰富的信息传

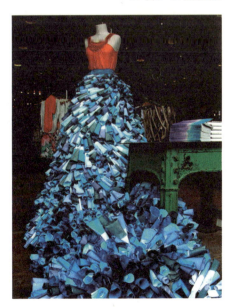
图5-43 触觉肌理

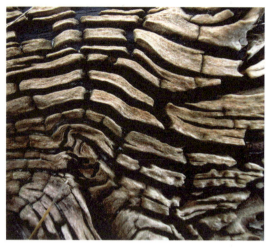

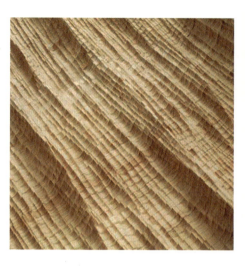

◉ 图5-44 触觉肌理——粗糙　　◉ 图5-45 触觉肌理——细腻　　◉ 图5-46 触觉肌理——粗糙

◉ 图5-47 触觉肌理表现　　◉ 图5-48 触觉肌理表现　　◉ 图5-49 触觉肌理表现

达给受众，并唤醒存在于受众记忆中的材料，引发受众情感上的共鸣，从而实现信息传达的目的。因此，肌理对信息的构筑有举足轻重的作用。

2.2 材料的色彩与肌理

大部分材料都具有色彩，天然的色彩具有朴素美、真实感，见图5-51，但也可以对材料进行色彩的附着加工，使之保护和美化材料（图5-52）。木材的着色方法主要是油漆，但也可以采用金属薄板粘贴上去的方法，将有机化合材料附着其表面来改变色彩。对于金属材料可以有电镀、喷漆、喷塑等着色方法，也有抛光、拉丝、镶嵌等手段。当然，许多材料还可以通过软织物包扎，利用织物的色彩。

对人类而言，色彩不仅是有机的或物理的变体，而是一种表达方式，一种认识系统。许多时候，色彩可以传达出言语不能表达的东西。不同材料肌理的效果可以加强导向性和功能的明确性，不同材料肌理的运用也可以影响空间的效果，而且用肌理变化还可组成图案作为装饰等（图5-54、图5-55）。

现代书籍设计中封面材质的选取很重要（图5-56），不同的材质形成不同的肌理和质感。材质的合理运用，有时会达到意想不到的效果。不同的肌理美感，不同质地所形成丰富的对比，可以打破画面的单调和呆板，增强书籍的视觉冲击力。图5-57～图5-59是一本名为"扁平化的三明治"的书。本书将各种制作三明治的食材直接印在书页上，让人不禁食指大动。法国的视觉美学家德卢西奥迈耶是这样描述肌理的："它就是我们所能看到的质感，这种视觉质感吸引我们亲手去触摸，或至少与我们的眼睛很'亲近'"。

2.3 材料的基本结构方式

肌同质，理有序，是创造肌理形态的总的原则。

利用材料本身的特征进行各种加工，比如皱褶（图5-60）、敲打、针刺、贯孔、切折（图5-61、图5-62），或其他方法（图5-63、图5-64），使其原有的肌理状态有所改变，造成新的起伏状态，是创造肌理形态的主要方式。肌理的利用和创造只是一种手段，其重点并不在于它的直接触觉体验，而在于视觉上的心理

立体构成设计

◘ 图5-50 触觉肌理空间表现　◘ 图5-51 肌理的色彩表现

◘ 图5-52 肌理的色彩表现

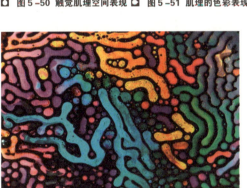

◘ 图5-53 肌理的色彩表现

◘ 图5-55 肌理在装饰中的应用

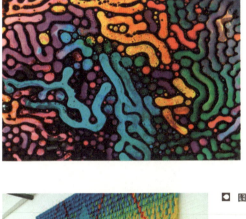

◘ 图5-54 肌理在装饰中的应用

◘ 图5-57 肌理在书籍设计中的应用——内页

◘ 图5-56 肌理在书籍设计中的应用——封面材质

体验发展，由材料构成的新的形式结构和随之产生的审美愉悦，以及人为的艺术语言构成。肌理是利用材料的自然肌理特征并加以适当改变，通过材料的重组，使凹凸不平的表面构成新的视觉语言、触觉体验，从而使人产生新的感受和审美的愉悦。比如浮雕法，利用各种可塑造材料使平面空间产生一种半立体的感觉，类似壁画中的浮雕效果（图5-65～图5-68）。

又如立体构成中的折叠法构成，在一张平面的薄材上，通过折曲或反复折曲形成凹凸，产生一种半立体的触觉肌理（图5-69、图5-70）。图5-71和

◘ 图5-58 肌理在书籍设计中的应用——内页

肌理构成　**107**
Three Dimensional Constitutional Design

▲ 图5-59 肌理在书籍设计中的应用——内页

▲ 图5-60 凹凸肌理表现

▲ 图5-61 凹凸肌理表现

▲ 图5-62 凹凸肌理表现

▲ 图5-63 凹凸肌理表现

▲ 图5-64 凹凸肌理表现

▲ 图5-65 浮雕表现肌理

▲ 图5-66 肌理的空间表现

◉ 图 5-67 浮雕表现肌理

◉ 图 5-68 浮雕

◉ 图 5-69 半立体触觉肌理

◉ 图 5-70 厨面应用

◉ 图 5-71 半立体触觉肌理

◉ 图 5-72 半立体触觉肌理

◉ 图 5-73 堆积表现肌理

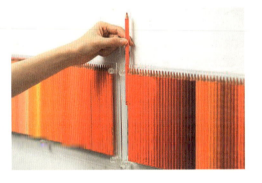
◉ 图 5-74 堆积表现肌理

图 5-72 中将半立体的触觉肌理用在了橱窗设计中，新颖独特。

还有常见的堆积法，将材料有意或无意地一层一层堆积（图 5-73～图 5-75），构成一幅有触觉肌理的画面，既有视觉语言的表达，也有触觉语言的表达，同时也表达了一定的主题。图 5-76、图 5-77 是编织成的肌理，运用在工业设计上，给人以独特的视觉冲击。

2.4 材料所构成的空间与相关的环境

当人们从平面领域跨入真正的空间领域会突然发现，设计的语言一下子变得无限丰富。摆脱了固定不变的轮廓，多视角的形态变化、内外形态的纠缠、扑朔迷离的光影效果使得构成的途径变得更困惑。今天物质世界的现实表明，设计更多地要与空间的形态打交道，必须要解决一系列的空间结构，必须学会利用形成结构

图 5-76 堆积表现肌理

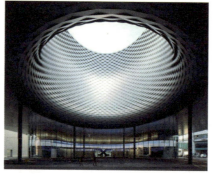

图 5-77 堆积表现肌理

图 5-75 堆积表现肌理

图 5-78 肌理的空间表现

的材料和各种材料的技术处理方式，较好地完成空间结构的形态审美创造（图 5-78）。

肌理元素的构成在涉及空间的用途和功能时，予以一定的组合与过渡的顺序：公共的——半公共的——私密性的、多数集合的——中数集合的——少数集合的、热闹娱乐的——中间性的——安静休息的以及运动流通的——中间性的——静止不变的，注意虚实的变化，主从渐进的关系，可体现出空间深度和私密性层次的不同，对应不同开放程度的界面（图 5-79，图 5-80）。针对肌理中的一系列相互渗透贯通的过渡状态和环节，充分利用空间界定的不确定，使得空间肌理元素在动态变化中处于渐变状态；或者使元素在各功能上具有不定性和具有双重或多重意义。

任何一种形态、色彩、空间的视觉效果都与光有直接的关系，因为有了光才会有那些特性的存在。光可以通过不同的强度、光色，不同的光线角度来起作用。对一个平面来说，光线的种种变化只能引起整体明暗的差异，但对于一个立体结构来说，光可以在一定程度上改变结构形态的空间特征，也可以改变物体的空间秩序，在视觉上就能有更多的塑造可能。不同的光源对结构的视觉效果起着完全不同的作用。所以，光也是立体空间构成中的形式塑造方法之一（图 5-81）。

无数的玻璃酒杯在灯光的映照下，展现出充满梦幻气息的蓝色，给人一种清澈、浪漫的感觉。图 5-82 为一款灯饰设计，设计师结合纸张自然的肌理质感及光影层次的通透性，形成一种亲近自然

图 5-79 肌理的空间表现

图 5-80 肌理的空间表现

图 5-81 光和肌理

立体构成设计

▢ 图5-82 触觉肌理　　　　　▢ 图5-83 肌理的空间表现　　　　　▢ 图5-84 光和肌理

▢ 图5-85 视觉与节奏　　　　　▢ 图5-86 视觉与节奏　　　　　▢ 图5-87 视觉与节奏

与文化的视觉效果。在这个设计中，光作为墨画，被记录在宣纸之中，灯光透过错落有序的宣纸，光的颜色也会随着纸而变得质朴，同时也映出了纸材本身的肌理效果，细节的点缀也隐藏在这份光影的层次中。

另外，光的强弱会影响空间结构上的虚实、主次、明暗对比，在光的色彩上，能产生冷暖变化视觉的张力的不同；在光线的方向上，通过顶光、侧光、背光、底光、前景光、整体照明和局部照明，来追求所需要的形态效果与色彩效果（图5-83，图5-84）。

3 视觉与节奏

节奏是构成的一种主要形式感。所谓"节奏"，指的是在一个空间中各种元素通过安排产生明显的秩序，而且让各种元素在不断的有规律的变化中产生秩序感。我们知道，在音乐中，节奏、旋律、和声构成了音乐三要素，它们是音乐产生律动感的主要原因。从许多原始部落的舞蹈中，我们能够感受到强烈的节奏所带来的生命感。在物质的结构中，也存在由节奏带给我们的美感。当你俯瞰城市耸立的高楼，那种由建筑的高低产生的节奏不也能传达人类伟大的创造力之美吗？见图5-85～图5-87。

节奏的形式主要有同一要素的连续反复（图5-88）和交替反复的

▢ 图5-88 视觉与节奏

肌理构成

图 5-89 节奏影响肌理　　图 5-90 肌理的色彩表现　　图 5-91 光和肌理

重复节奏形式（图 5-89）、反复递增和反复递减渐变节奏形式两大类。韵律比节奏灵活、丰富也更浪漫有韵味，它改变了节奏的等距性、机械性，对重复造型要求强弱起伏等的变化。它的本质是变化的交替和重复，是一种丰富的内在的规律美，更是情感性强弱起伏等的变化。韵律的主要形式有：重复韵律、渐变韵律、变异韵律等。

同一要素的连续反复在视觉上造成一种具有动势的抑扬形式，交替反复为节奏带来了多样性，它还将两个要素进行方向、位置、色调、体积上的交替变化，这种交替重复比连续重复丰富许多，因此在视觉传达方面，重复的节奏可以得到更多的韵律效果。渐变韵律是对造型要素进行等差级数、等比级数的变化，这种韵律可控，有律可循，最终形成渐变效果（图 5-90、图 5-91）。变异韵律是在重复韵律、渐变韵律上所做的不同的、突然跳跃的较大变化，这种突然的变化会形成画面的视觉中心（图 5-92）。

不同的节奏变化可以产生不同的表现特征和不同的心理感受。一般把节奏分为紧张型和舒缓型两种。节奏的急缓是能通过多种方法实现的，可比因素的交替可以是形态的，也可以是色彩的（图 5-93），可以是黑白之间的转换（图 5-94），也可以是肌理之间的转换，但有一条很重要，那就是要在反复中去实现，没有反复性作为形式基础，便成了对比（图 5-95）。

图 5-92 视觉肌理　　图 5-93 肌理的色彩表现

◐ 图5-95 肌理的形式运用　　◐ 图5-96 信纸和信笺设计　　◐ 图5-94 视觉肌理

4 肌理构成的应用

肌理为何物？简单说，"肌"是物质的表皮；"理"是物质表皮的纹理。在《黑白平面构成》一书中有这样的注释："肌理是客观存在的物质的表面形式，它代表材料表面的质感，体现物质属性的形态。换句话说，任何物质表面都有它自身的肌理形式存在，而这种肌理形式的存在，又是我们认识这种物质的最直接的媒介。由此可见，物质的肌理形式是认识物质的首要因素，也是视知觉中研究肌理形态的实质"。

"肌理"一词在古时候就有，唐朝诗人杜甫在《丽人行》中有"态浓意远淑且真，肌理细腻骨肉匀"的诗句，肌理在这里意指皮肤的纹理。古人也有关于器物、花木、果实、水土等表面的纹理的记载。以材料出发的设计是"形而下"的思维方式。

◐ 图5-97 展示空间

据《周易》中《系辞上·十二章》表述："形而上者谓之道，形而下者谓之器"。"器"为技术，意喻方法，从材料出发的设计即可作为产品设计的方法之一。但要使得该方法能良好地运用，却需要"形而上"的"道"，这个"道"就是材料运用中的肌理知觉。后印象主义绘画大师高更说过，"一米的绿色比一尺的绿色更绿"，那么也可以说，在某些情况下，作为形式系列的肌理比形式自身更"形式"。把形式转化为肌理，从肌理的角度而非从形式本身来塑造建筑形象，从而形成在形式创造中提供一个新的着眼点。肌理，可以在设计中为信息传达带来不同于视觉的触觉体验，既能构筑设计中所需的信息，激发人们的审美情趣，又能拓展设计所需要的表现空间，使设计作品传达的信息更加完整、准确、生动和细腻。正如利德 (Herbert Reed) 所说：艺术家以石块、木材、铜块及色彩来说话，正如诗人以他的文字来说话一样，艺术家使他的思想成为可以看得见的东西，其实说话的不是石块，木材和铜块，说话的是它们的肌理，只要善于发现和利用，并按照设计的意图来进行艺术加工处理，肌理就会同具有造型和表达情感的功能的色彩与线条一样，成为设计的重要语言之一。

◐ 图5-98 呼啦圈装置

◉ 图 5-99 独特的艺术品　　◉ 图 5-100 独特的艺术品　　◉ 图 5-101 独特的艺术品　　◉ 图 5-102 独特的艺术品

 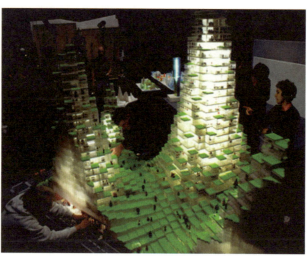

◉ 图 5-103 独特的艺术品　　◉ 图 5-104 城堡建筑模型　　◉ 图 5-105 城堡建筑模型

4.1 在视觉传达领域的应用

通常肌理的创造是一种群体造型，形体小、数量多、面积广，造成星罗棋布的感觉。肌理的造型特点是以群体的组织效果为主，以个体形态的表现效果为辅。加上肌理的个体形态数量多体积小，所以一般肌理个体造型的创造多为简单化设计。

图 5-96 为信纸和信笺设计。该信纸、信笺利用皮革的材质效果和丰富造型，加强了立体感和质感，使物体形态达到以假乱真的逼真效果。图 5-97 为展示空间。该展示空间是将 1280 片织片进行密集的层面排列，将位置变化的层面互相平衡，一个接一个地排列起来，有秩序地排列形成空间中的肌理排布，空间中的肌理变化构成的生动有韵律的均衡形式。将各组成部分统合成一个整体，建立了整体空间的秩序。图 5-98 为呼啦圈装置，该装置由 1500 个呼啦圈绑扎而成，将呼啦圈进行不同的叠加排布，形成肌理，并强化了其视觉感知度，使表面组织构造形成有序形态。装置艺术在街头空间中富有一定的表现力，具有一定的视觉冲击力。该装置均使用白色的呼啦圈，弱化了色彩的表现力，从而强调了肌理，具有较强的诱发力，能把人吸引到空间中来，为人提供各种活动内容的空间容量，并营造出安全感，让人安心地滞留其中。图 5-99 为独特的艺术品，该系列的艺术品，利用透明的材质使用线织面的方法形成独特的"水晶"肌理，再运用联想、象征、隐喻等艺术手法，对肌理素材进行组织和再创造的处理（图 5-100、图 5-101）。将所要表达的设计理念与肌理的表现语言结合在一起，以改变其原有的自然属性，并将社会属性融入其中，使肌理成为艺术所需的视觉语言之一，从而表达设计者所要表现的思想内涵（图 5-102、图 5-103）。图 5-104 为城堡建筑模型展览，城堡建筑模型展览利用多个相同形体进行不同程度的向上堆砌，构成具有一定空间流动性的肌理构成（图 5-105）。它理性的概括了所设计的城堡肌理的特性，也令人从中感受到建筑的纵深与张力，有助于观赏者

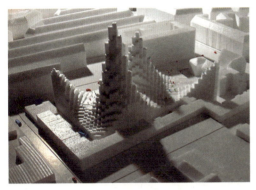

图5-106 城堡建筑模型　　　　图5-107 创意光盘　　　　图5-108 纸的独特造型

图5-109 纸的独特造型　　　　图5-111 创意加油站　　　　图5-110 立体创意——人头形状

更加透彻地理解这个城堡建筑（图5-106）。

图5-107为创意光盘，该设计是利用多个不同颜色的光盘进行堆积，创造出丰富有趣的人体造型，从而传达设计师的设计理念及思想内涵。独特的光盘设计组合，形成了独具风格的光泽肌理，通过光盘固有的材质，进行光感的变化及色彩的转变，无疑形成了具有透视感的人体造型。打破了传统画面的单调和呆板，增强设计的视觉冲击力。图5-108为纸的独特造型。该设计是由看似简单平常的纸张进行不同角度的折叠，形成不同肌理转折的视觉效果。利用肌理空间中的折线系统创造出各种元素形态，并使空间的变化构成出生动有韵律的均衡形式，使纸张也具有完整连续的节奏，抑扬起伏，主次分明，重点突出（图5-109）。立体创意（图5-110），该立体创意是将多个卷起来的柱体，进行不同颜色

上的接触组合，从而做出富有特色的人头形状，并利用高低起伏变化的表面肌理，带给人形象的视觉感受。

图5-111为创意加油站。该加油站的设计理念是利用植物作为其加油站的表面肌理，从而表现出绿色、有机环保的设计理念。将植物独有的肌理感在造型中淋漓尽致地表现出来，不但丰富了造型，还加强立体感和质感，使用肌理对造型展现设计者所要表达积极的意义，有助于更加透彻地理解这一设计理念。图5-112为神奇的海底世界。该海底世界的设计可谓是别出心裁，利用我们常见的物品，进行有序的表面拼接，产生独有的表面肌理。做成象形的海底世界的奇妙植物，生动也不失趣味性，使用不同的材料质感作为设计肌理，不仅能帮助我们认识了自然界的千姿百态，还引发了我们无尽的创意灵感和想象空间。图5-113为创

图 5-112 神奇的海底世界

图 5-114 Diesel Denim Gallery 室内设计

图 5-115 Diesel Denim Gallery 室内设计

图 5-113 创意谷歌

意谷歌，这个设计是利用房子在地图上进行不同位置的排列组合，形成不同动物形象的肌理。

4.2 在室内设计领域的应用

就室内空间的限定来说，肌理变化是较为简便的方法。以某种材料为主，局部换一种材料，或者在原材料表面进行特殊处理，使其表面枝干发生变化（如抛光、烧毛等）都属于肌理变化。可利用基本肌理单元作为构成肌理形态的元素，以一种形式存在作为前提，利用对基本肌理单元的编排方式，以某种特定方式分布于物体表面，形成特征明确的形态。具有一定的节奏感、韵律感、秩序感，其规律明晰，并符合肌理单元的形态特征，能构成有视觉意义的肌理形态。利用肌理的特点以及肌理的表现规律，能动地组织设计、表现材料肌理的美感，从而利用不同材料肌理的效果加强导向性和功能的明确性。不同材料肌理的运用也可以影响空间的效果，且用肌里变化还可组成图案作为装饰等。在设计中利用肌理作为室内空间形态的表现，利用较为平和的视觉感知度，使人们的陈旧审美观念发生改变以及掌握肌理规律创造新肌理的心理需求。不仅成就肌理自身的表现力，更满足人们特定的心理及生理需求。

室内设计可以有机结合空间的排列和时间的先后这两种因素，构成前后连续、具有节奏感的空间序列。从连续行进的过程中考虑肌理空间中的各元素形态及空间的变化所构成的生动、有韵律的均衡形式。利用动线系统将各组成部分统合成一个整体，建立整体空间的秩序。保证主要人流路线的序列安排，同时要兼顾次要流线。使空间序列完整连续，有序幕、展开、高潮以及结尾，抑扬起伏，主次分明，重点突出。

图 5-114 为 Diesel Denim Gallery 的室内设计作品。Diesel Denim Gallery 的设计是利用形状形成的内部力量，创造外形和比例一样美丽的自然地形（图 5-115）。将这样的几何形状，呈现出水晶和金属本身的亮度。利用材料表面的纹理、构造组织给人们不同的视觉感受和心理感知反映。通过该肌理在特定的空间环境、光线、氛围中呈现出独特的美感，给予人像进入一个山洞景观的独特感觉。图 5-116 为 Emporor Moth 服装店。Emporor Moth 服装店是由一个镜子拼成的幻境。里面的时尚产品通过幻境的折射，让这个店铺显得五彩斑斓、光彩夺目。利用幻境所造成的肌理美感，依靠视觉远近、光线强弱等多种因素的影响，打破画面的单调和呆板，从而增强店面的视觉冲击力。图 5-117 为 kvadrat 陈列室。 kvadrat 陈列室中以奶油色窗帘为该室内设计的亮点，该窗帘强调线性空间概念，将奶油窗帘中的动线设计作为肌理元素构图设计的要点，结合空间的排

列和时间的先后这两种因素,构成前后连续、具有节奏感的空间序列。造成肌理空间中的各元素形态及空间的变化所构成的生动、有韵律的均衡形式,将动线所组成的肌理部分统合成的整体,建立起整体空间的统一秩序(图5-118)。

图5-119为蝴蝶墙。该蝴蝶墙是以蝴蝶作为设计元素,进行放射性的扩散排列,造成形若纵横交错、高低不平、粗糙程度不同的纹理变化。通过蝴蝶构造组织给人们不同的视觉感受和心理感知反映,使其所构成的肌理在特定的空间环境、光线、氛围中呈现出独特的美感(图5-120)。图5-121为施华洛世奇室内设计。施华洛世奇店面设计是将多个管状体层层堆砌,创造出因环境、光线等因素所形成的光纤肌理(图5-122)。利用相互重叠的几何形体,制造出具有一定细密空间起伏的效果,造成一种"浅浮雕"的形态。将光线照射所产生的明暗变化、虚实变化、深浅变化、透视变化等,产生绘声绘色的制约。整体的店面设计的形体具有方向性,利用其材质产生透气、轻巧和延伸感,在一定程度上使得拥挤的城市生活空间显得透气、舒畅。图5-123为藤蔓室内设计。该设计是利用棉草做出藤蔓的形状,使人从视觉上产生联想外,还能够通过触摸感觉到实实在在的纹理变化,从而产生不同的心理感受。利用对材质肌理进行的塑造,制造出具有一定细密空间起伏效果的材料表面,相当于"浅浮雕",形成极强的透视空间来增强室内的双重空间感(图5-124)。利用细腻的视觉美感影响着审美心理,肌理能有效地激发人们的审美情趣。图5-125为创意卷纸,该设计师是将卷纸进行粘合、排布、堆砌,创造出动线的韵律,利用卷纸形态的表面和侧面,造成不同的肌理视觉效果,从而增强造型的立体感和层次感。在室内空间中富有一定的表现力,和视觉的冲击力。通过流线性的肌理产生抑扬起伏的空间序列,利用动线系统将各组成部分统合成一个整体,建立起整体空间的秩序(图5-126)。

4.3 在景观建筑设计领域的应用

20世纪初,柯布西耶曾在《走向新建筑》中提出的"自由平面"、"横向长窗"的设计理念,将建筑外墙解放出来,利用"面"的凹凸造成体积的视幻,以追求"阳光下的各种体量的精确的、正确的、卓越的处理"。把建筑抽象为"皮"与"骨"的关系,并通过精致的节点和精细的加工来加以强调,为建筑表皮的自我表现奠定了基础。

利用对建筑雕塑感的表达,作为表皮的基本属性——肌理,从逻辑上说,其可成为建筑形式表现的一个主题。著名建筑师库哈斯说:"如果表皮是透明的,因此当你能通过表皮而不是窗户看到室内时,你就可以体察到表皮的存在。"在景观建筑设计中,将肌理作为构成艺术的一部分,其重点是创造立体和空间形态的一种造型活动,可采用物质技术手段,对建筑内外环境进行再创造的一种环境的空间设计。

◨ 图5-116 Emporor Moth 服装店　　◨ 图5-118 蝴蝶墙　　◨ 图5-117 kvadrat 陈列室　　◨ 图5-119 蝴蝶墙　　◨ 图5-120 施华洛世奇室内设计

肌理可以更进一步被作为建筑的"皮肤",成为建筑与外界环境进行能量和物质交换的界面。那么作为皮肤的肌理,就像人的皮肤和树叶的表皮,远不止是一种视觉表象,而实际上是皮肤构造的组织方式它具有逐级深入的分形特点和基于这种机制的自我调节的功能,基于这种理解,肌理自然而然地成为一个视觉表现与构造(tectonic)及调控技术的结合点。

图 5-127 为西班牙 Soria 商场。Soria 商场建筑的一大特色是凸出的装饰墙壁。墙壁的装饰肌理不仅为建筑与景观视觉的关键因素,也是其构造城市空间组织形态的体现。该建筑石墙上的部分覆盖着柔软、轻便和波浪形的 U 型玻璃表皮,把不同的建筑体量统一起来。独特的墙壁肌理不仅对该商场建筑的造型有积极的意义,还能表现其形态的表情,具有装饰功能和实用性。

图 5-128 为创意咖啡桌面舞台。这个是由咖啡桌面组成的舞台,将每个形状各异的咖啡桌面按不同部位结合连接成一个大平台悬挂在院子里,形成独特的造型肌理。它体现了城市的咖啡文化以及人们对人文空间的认同感,届时观众都可以围坐在较低的桌子上欣赏演出(图 5-129)。2012 年威尼斯建筑双年展的作品"arum"由褶皱钢板制作而成(图 5-130)。

将坚硬的钢板通过不同角度的折叠,并利用其钢板材质,使光线照射在肌理的不同层级上,形成不同的视觉肌理感受。通过材料与主题的表现,将其与环境之间进行有机结合,充分表现出建筑肌理与主题的贴切。阿布扎比艺术博览会上的宝格丽馆(图 5-131)使用的是意大利传统怀旧风格,将不同长度、粗细的亚克力管组合在一起,进行切削、打磨抛光及组合,使其不仅是一种装饰形式,还作为建筑构件。独特的组合方式形成了富有空间流动感的肌理,构成前后连续、具有节奏感的空间序列。将肌理空间中的各元素形态及空间的变化构成生动有韵律的均衡形式。利用整体的肌理效果将各组成部分统合成一个整体,建立整体空间的秩序,使整个空间像一颗粗糙的宝石。加拿大卡尔加里"telus sky tower"项目是一座由棋盘格形的玻璃立面包裹的建筑(图 5-132),创造了一种动感的反光表皮。利用光线的不同,令建筑肌理在不同的时间、角度呈现不同的形态,并利用适度的光线强化肌理感觉,令建筑在光线的作用下形成光泽度,形成不

图 5-121 施华洛世奇室内设计　　图 5-126 创意卷纸　　图 5-122、图 5-123 藤蔓室内设计　　图 5-124、图 5-125 创意卷纸

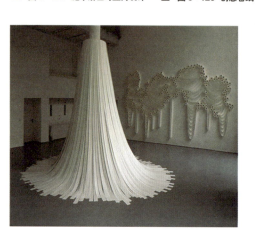

图 5-127 西班牙 Soria 商场

图 5-128 创意咖啡桌面舞台

图 5-129 创意咖啡桌面舞台

同的视觉感受。感受到建筑的纵深与时空的张力,重塑了卡尔加里城市的天际线。

葡萄牙里斯本水族馆的扩建设计(图 5-133),利用独特的鱼纹形态的纹理进行随意镂空排布,产生奇特的肌理效果。利用图案的喻意,将肌理感知度与建筑本身的设计理念相互贴切。凭借人们的视知觉心理,将富有含义明确的图形相互组织,结合所形成的肌理效果,当阳光透过镂空的砌块(而不仅是通过窗)射入室内,构成了一种斑斓的韵律。这样的独特肌理设计不仅美化了建筑的外观,又烘托了主题,更容易吸引人的注意。图 5-134 为 纸雕景观小品,该纸雕景观建筑小品,利用纸张的不同角度的剪裁,折叠等方式创造出独特的表面肌理效果,构成高低不平、粗糙程度不同的纹理变化,使整体的雕塑设计呈现出一种特有的造型表情。通过表面层面的变异、叠加、放射等构成设计,使其呈现出一种抽象的肌理美。空间肌理元素在动态变化中处于渐变状态,并在设计上使得景观雕塑具有不定性及双重或多重意义。

图 5-130 2012年威尼斯建筑双年展——扎哈-"arum"

4.4 在工业设计领域的应用

工业设计是满足人类物质需求和心理欲望的富于想象力的开发活动。设计不是个人的表现,设计师的任务不是保持现状,而是设法改变它——亚瑟.普洛斯(ICSID 前主席)。

肌理感在工业设计造型的表现中也很重要。它可以丰富造型,加强立体感和质感。造型中的肌理表现,有天然属性的本质肌理,也有人为加工的肌理。肌理按造型特点,又可分为以看为主的平面视觉肌理和以摸为主的凹凸触觉肌理两类。质感肌理是产品造型不容忽视的一个因素,不同的材质会给人不同的心理感受和视觉冲击力。

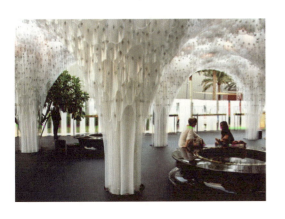

图 5-131 阿布扎比艺术博览会——宝格丽馆

图 5-135 为 2012 米兰国际家具展上的 Mutation 概念系列。"Mutation"这一系列作品,整体颠覆了传统的家具设计,利用不同大小的泡沫组合而成,使其成为独特的沙发(图 5-136)。以"病毒或核子异变"为设计原型,通过材质表面的各种大小不一、高低不平、粗糙平滑的纹理变化,将泡沫以一种独特的视觉元素形态而展现。独特的肌理设计令家具不再只是视觉或触觉上的感官

图 5-132 加拿大卡尔加里 telus sky tower——棋盘格形的玻璃立面包裹的建筑

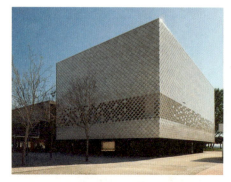
图5-133 葡萄牙里斯本水族馆

图5-134 纸雕景观

图5-135 Mutation 概念系列——沙发

图5-136 Mutation 概念系列——沙发

图5-137 "suzusan"品牌灯饰

图5-138 "suzusan"品牌灯饰

图5-139 "suzusan"品牌灯饰

图5-140 "suzusan"品牌灯饰

享受，而是可以承载情感、传达信息的一种文化载体。"suzusan"品牌专门设计的灯饰具有独特的布纹肌理，将手工装饰布料使用的出神入化（图5-137～图5-139）。利用不同力度、角度的折叠缝合等手工制作方法，将灯饰以丰富多样的形态所展示出来（图5-140）。利用起伏编排的肌理进行组织，将能造成更好的视觉效果，丰富了造型，加强了灯饰立体感和质感。

图5-141为编织床，这款软床采用的是软面材质，通过编织的方式创造出床的形状。将软面材质进行不同的相互交错，不但可以增强立体感和层次感，还可以通过自由的编织，呈现形态不同的表情和特征，能给人以心理及视觉上的充实感。

图5-142为置物架。该置物架是以"tide"为初始灵感，利用具有动感的线条排布，形成的各种不同尺寸形状的储物架单元。将带有动感的曲线进行穿插组合，以构成其自身多变的特性，为空间带来柔美、优雅、轻松、虚幻、动态的肌理视觉效果。

这个椅子是由 Annie Evelyn 设计的弹性椅子（图5-143）。这是一款外表和内质反差非常大的作品。椅座和椅背是由不同种类的木块制成的，形似木桩和石板。利用天然的材料，不但可以丰富造型，还加强了座椅表面的立体感和质感，使椅子很有弹性，从而适应身体的重量，坐起来也没有丝毫的不适感。

图 5-141 编织床

图 5-142 置物架

图 5-143 创意的弹性椅子

图 5-144 屏风设计

图 5-145 灯饰设计

图 5-146 灯饰设计

图 5-144 的屏风设计是利用丝网印刷折叠纸制成，通过角度的折叠，做成"孔雀屏风"的独特形状。利用了折叠纸材料的性能限制立体构成的形态塑造，形成了一种新的有规律的起伏状态而形成肌理效果。有序的折叠产生独特的美感，有效地激发人们的审美情趣。图 5-145 为生活像素——灯饰系列。此款灯饰用的是回收回来的广告条幅，设计师把它们撕成小小的方块，然后拼接起来，制作成各种形状的灯饰。改造了原有广告条幅的肌理，将本身的特征进行各种加工，使其原有的肌理状态有所改变，营造出新的起伏状态。创造了像是一个个像素点的肌理形态，既环保又美观（图 5-146）。

图 5-147 为一款美丽的景观雕塑灯。该景观雕塑是利用多个面板，进行排布拼接，组合成树的形状，形成表面排布密集的独特光纤肌理，给人前卫、时尚之感。在特定的环境下配合光、色、形等视觉因素，从而得到最佳的视觉效果。使用独特的该材质来表现景观雕塑，不仅使人从视觉上产生联想外，还能够通过触摸感觉到实实在在的纹理变化。

4.5 在服装设计领域的应用

在服装的表面空间，对材质肌理进行塑造，可以制造出具有一定细密空间起伏效果的材料表面，相当于"浅浮雕"，形成极强的透视空间来增强服装的双重空间感。在服装设计中肌理可采用不同的纤维、纱线和织物结构并运用造

图 5-147 景观雕塑灯

图 5-148 独特的纸张服装设计　　图 5-149 梦幻的婚纱设计

图 5-150 梦幻的婚纱设计

型、整理等手法，使织物具有风格不同的表面纹理、色彩、图案和纹样。通过不同的材料质感，不仅能帮助我们认识自然界千姿百态的材料质地及构成特性，而且能引发我们的创意灵感。既丰富了造型，又加强立体感和质感。

图 5-147 为独特的纸张服装设计。该服装是利用纸夹进行不同程度的折叠、堆砌，依照人体的构造，造成独特的肌理美感，打破了衣服原有材质的单调感和呆板感。纸张使用重复折叠、变异对比等形式综合运用，使设计更加具有魅力，带给人不同的视觉感受，增强造型的立体感和层次感。为衣服的形态呈现不同的表情和特征。

婚纱的设计可以使用材质不同的折叠，从而呈现出一定形态的纹理产生富有动态的肌理。利用具有自身美感的自然肌理材质通过材料表面的各种纵横交错、高低不平、粗糙平滑等纹理变化，创造了物象表层的肌肤纹理。给人以光滑、疏松、紧密、柔软的感觉（图 5-148～图 5-150）。

第六章 块立体构成

应用板材组合成封闭形体，或用块材经分隔与组合的手段，构成具有重量感，稳定感的块形立体。最常用的块体为几何形体。几何形体是人创造的，它富有潜在的逻辑性和精确性，反映人类的智慧和力量，具有很强的表现力。最基本的几何形体有球、柱、锥、立方体等，为使其更加丰富，可通过变形、加法创造、减法创造来实现。

块体的基本特征是占据三维空间，块体可以由面围合而成，也可以由面运动而成，不同形状的块体能让人产生不同的感觉，例如：大而厚的块体能产生深厚、稳定的感觉，小而薄的块体，能产生轻盈飘浮的感觉。块体的基本构成方式是分割和积聚，块体的切割是指对整块形体进行多种形式的分割，产生新的形态。切割的手法是切和挖，也就是"减"形体。切割的材料常用石膏粉、木板、雕塑泥、胶泥等，在制做成品时，可用硬度较强，肌理效果比较丰富、美观的材料。如各种铜、铝、不锈钢等金属材料，或选用造价较低，加工方便的塑料、有机玻璃、玻璃钢等原料，切时要用规则、理想形状的面来进行，切割后在立体的切口会产生新的面。通常分割与积聚是相互联合使用的，将基本形体分割后，根据统一、变化的规律，再进行合成设计，或使用重复、渐变、放射、旋转等秩序排列，或相互叠加、堆砌、挖切、牟积等自由构成，形成大小、高低、疏密、错落有致或重复规律等种种变化。这种造型的最大特点是：无论积聚的结果如何，都将保持相同的积量。当然，如果积聚时仅使用部分分割的形体，以少胜多，更能够创造出千变万化的新形态，传达新的意义。

立体构成中块体形态主要包括：
① 几何平面型块体；
② 曲面型块体；
③ 自由曲面型块体。

a. 几何平面型块体：
是指由四个以上的平面和直线边界衔接而成的封闭空间实体，如立方体、三角锥体以及其他几何平面所构成的多面立体。图6-1为一栋立方体建筑，在建筑上做了各种方形的切割，充满现代感。图6-2为一个三角形的休息区域，兼具休息和培育植物的双重功能。

b 几何曲面型块体：
是指由几何曲面构成的回旋体。特征是：表面为几何曲面型，如圆球、环、柱，具有理智、明快、优雅和庄严的视觉效果。图6-3为由圆形组成的植物景观，整体上秩序感很强。

c 自由曲面型块体：
是指由自由曲面构成的块状立体造型，包括自由曲面形体和自由曲面所形成的回转体。如酒杯、花瓶等，其中大多数为对称

图6-1 立方体建筑　　　　　　　　　　　　　　　　图6-2 立方体建筑

◯ 图6-3 立方体建筑　　　　　　　　　　　　　　　　　　　　　　　◯ 图6-4 立方体建筑

形，具有凝重、端庄、优美活泼的性格。块材的构成讲究形体的刚柔、曲直、长短等因素的对比变化以及空间的对比等。图6-4为自由曲面体在建筑方面的应用。

下面将介绍几种常用几何形的绘图方法：
用已知边画正三角形（图6-5）边 AB 为正三角形的已知边长，以 AB 为半径，再各以 A、B 为圆心画弧，交于 C 点，连 AC、BC 即可得到正三角形。用已知边 AB 画正六边形见图6-6。首先，画 ABC 正三角形，并分别延长相交的第二个圆弧。又用同一半径，以 C 为圆心画大半圆周，与延长的两圆弧分别相交得 D、E 两点。再各以 D、E 为圆心，在半圆周上截取 F、G 点，连接 A、B、E、G、F、D 各点，即可得到正六角形。用已知边做正五角形见图6-7。做已知边 AB 的垂直二等分线 CD，截取 CE=AB, 连接 AE 并延长，截取 EF=AC。又以 A 为中心，AF 为半径画弧与 CE 的延长线相交得 D，此点即为五角形的顶点。再以 AB 为半径，以 A、B、D 各为圆心画弧，相交于 G、H，连接 A、B、G、D、H 即可得到正五角形。用辅助圆画正七角形（图6-8）。以 AB 为圆的直径，把 A 作为中心，AO 为半径画弧交 C、D，连接 CD 线与 AB 交于 E，CE 即为正七角形的一边。用此长边，以 B 为起点，在圆周上各截取 1、2、3、4、5、6 各点，连接各点即可得到正七角形。

◯ 图6-5 用已知边画正三角形

◯ 图6-6 用已知边 AB 画正六边形

◯ 图6-7 用已知边做正五角形

◯ 图6-8 用辅助圆画正七角形

1 块的分割与表现形式

块的分割研究被分割形体与整体造型之间的关系，这种关系主要体现在分割的线型和分割的量两个方面。块状的立体按照造型的要求，用理想的没有厚度的线和面将块进行多种形式的分割或切断，从而产生新的块状形体。由于切割的大小、角度不同，而构成各种不同的形态。图6-9为块的切割示意图。

在进行块的切割时要注意

① 不能只注意轮廓，要从厚度上把握形体的体积。
② 不能过于变化而让形态复杂，省略细小部分，强调最有特征的部分，使形态尽可能单纯。
③ 强调视觉上的张力与动感。

图 6-9 块的切割示意图

图 6-11 直线平行切割的 3D 效果

图 6-12 直线平行切割的 3D 效果

图 6-10 直线平行切割的 3D 效果

图 6-13 直线平行切割的 3D 效果

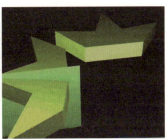

图 6-14 直线平行切割的 3D 效果

1.1 直线平行切割

在立体块材上，进行水平方向的切割，会产生富有变化的造型。经过切割，可形成大小、薄厚、高低错落的对比变化。图 6-10～图 6-15 为直线平行切割的 3D 效果示意图。图 6-16 为直线平行切割在建筑设计上的应用，该建筑位于美国加利福尼亚州，Formosa 1140 公寓的设计重点突出了居民和社区分享公共空间的重要性。外层板的运用使得建筑外部循环很好地缓冲了公共空间和内部私人空间，同时穿孔金属板和小开口孔可以使相邻楼层间同时享受到空气流通。此外，外层红色金属板和内层开窗墙的设计也处理得相当巧妙，或隐或现，构成一种独特的视觉效果。远远看过去像对一个立方体进行了多次的直线切割，造型奇特。同时，朝西的住户还可通过遮挡设备来保持室内的凉爽。图 6-17 是巴黎公交公司乘车中心，用以满足昼夜不停地接送乘客和管理 200 辆公交车的交通需求。建筑师想使这个建筑看起来像是从街上冲压起来的感觉，因此建筑上覆盖的灰色混凝土片一直延伸到停车场。在材料的选择上将两种材料结合在了一起。玻璃幕墙的应用使整体建筑极具通透感，色彩上使用了三原色：红、黄、蓝，视觉上更具冲击力。

图 6-15 直线平行切割的 3D 效果示意图

在切割过程中要注意：数量不要过多，形体比例要均匀，考虑好形体的方向、大小、转折面的变化，切后表面的交线要舒展流畅、富有变化。

1.2 直线斜向切割

用直面对基本形体作直线斜向切割，切割后所形成的形体，呈现出不等边三角形、梯形等各种造型。图 6-18～图 6-21 为直线斜向切割的 3D 示意图。图 6-22～图 6-27 为直线斜向切割与重新组合 3D 示意图。图 6-28 和图 6-29 为一组运用了直线斜向切割的沙发，整体造型新颖别致，设计感十足。

承德城市规划展览馆（图 6-30）将建筑体量直线切割成三部分，隐喻承德独特的地形和城市脉络。其建筑体型方正，展览部分外墙和屋顶为红色，开有下疏上密的方洞口，和普陀宗乘之庙的外墙颜色呼应。三块深灰色的建筑实体包住红色展览部分，两者的结合表达了承德传统建筑隐藏于群山中的意境。

位于澳大利亚的珀斯体育场（图 6-31），其建筑的灵感来源于"永恒"，外建筑选用明亮的蓝色与白色的建筑主体交映成趣。创作者的深蓝色调是饱和而明亮的。夜间的场馆散发着深蓝色的光芒（图 6-32、图 6-33），给人梦幻的感觉。在外观设计上应用了几何切割，充满艺术感。

1.3 曲线切割

用曲面对基本形体作直向平行分割、斜向平行分割或自由分割，会呈现几何曲面效果。见图 6-34～图 6-44 为曲线切割的 3D 效果图。它可表现出曲面与平面的对比，增强形体变化的美感。图 6-45 是利用了曲线切割设计的沙发。分开时像一朵花，合上可做沙发和茶几。

1.4 曲面立体的直线切割

在圆柱、球体或圆锥上进行垂直、斜向或回旋切割，所产生的形态面层能较好地加强曲与直的对比之美。

图 6-46 为科威特·阿尔哈姆拉高楼，铰链连接的薄层结构支撑顶部的高楼建筑，同时打造出了底部空间。大厅区域的几何结构是通过薄层结构布局建造而成。这样的结构可以在建筑和其底层之间形成一种连续性，与建筑完美结合在一起的同时，充当着建筑的加固组件。从外面仰望阿尔哈姆拉塔，给人以美的享受，其建筑外形犹如一个被一条直线切割了的圆柱体。

"模块化设计"是个很棒的概念，类似乐高积木那样让我们可以不断积攒模块，来实现更多有趣的功能。这套沙发也是如此，两

◻ 图 6-16 Formosa 1140 公寓　　◻ 图 6-17 巴黎公交公司乘车中心

◻ 图 6-18 直线斜向切割的 3D 示意图

◻ 图 6-19 直线斜向切割的 3D 示意图

◻ 图 6-20 直线斜向切割的 3D 示意图

◻ 图 6-21 直线斜向切割的 3D 示意图

图 6-22 直线斜向切割与重新组合　　图 6-23 直线斜向切割与重新组合　　图 6-24 直线斜向切割与重新组合　　图 6-25 直线斜向切割与重新组合

图 6-26 直线斜向切割与重新组合 3D 示意图　　图 6-27 直线斜向切割与重新组合 3D 示意图

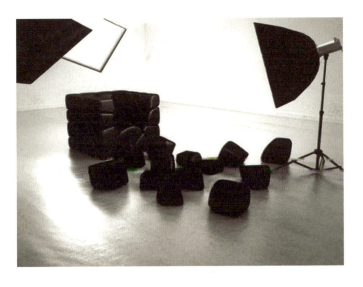

图 6-28 运用了直线斜向切割的沙发设计　　图 6-29 运用了直线斜向切割的沙发设计

个一体化的座椅，加上两个扶手，平时，将它们放在沙发架上面，就能共同组成一把非常舒服的沙发（图 6-47），而在需要的时候，将它们取下，就能获得两把带脚垫的单人沙发（图 6-48）和一张热情似火的橙红色沙发床（图 6-49）。

2 旋转体构造

旋转体：顾名思义是由一个平面图形绕其所在平面内的一条定直线旋转所形成的封闭几何体（图 6-50），经过旋转会产生一种强有力的效果，并且可使形体柔和富有动感，蕴含爆发力。图 6-51 是旋转体的 3D 示意图。

图 6-52 是英国 BskyB 风力涡轮方案，涡轮弯曲的外形是为了将风力引导至涡轮叶片上。涡轮用穿孔的镀铝板包裹，让风力传进来并反射阳光，形成光与影不断变化的效果。旋转的设计使其极

◘ 图6-30 承德规划展览馆　　◘ 图6-31 珀斯体育场　　◘ 图6-32 夜间的场馆　　◘ 图6-33 夜间的场馆

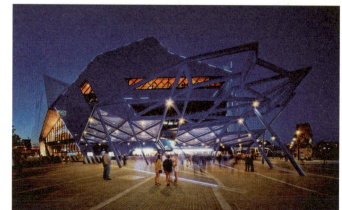

◘ 图6-34 曲线切割的3D效果图　　◘ 图6-35 曲线切割的3D效果图　　◘ 图6-38 曲线切割的3D效果图　　◘ 图6-39 曲线切割的3D效果图

具视觉冲击力。

图6-53是一款采用旋转形式的包装设计，优美的曲线使瓶身颇具动感。将旋转体和其他形式的块体结合一起，常常可以营造出富有强烈层次感的建筑、景观空间（图6-54、图6-55）。图6-55和图6-56是一个旋转楼梯，流畅的曲线设计让它在这个空间中，能把两个原本疏离的空间互为关联、相互抵达。

◘ 图6-36 曲线切割的3D效果图　　◘ 图6-37 曲线切割的3D效果图

立体构成设计

◘ 图6-40 曲线切割的3D效果图　　◘ 图6-41 曲线切割的3D效果图　　◘ 图6-42 曲线切割的3D效果图

◘ 图6-43 曲线切割的3D效果图

◘ 图6-44 曲线切割的3D效果图

◘ 图6-48 模块化设计——沙发　　◘ 图6-49 模块化设计——沙发

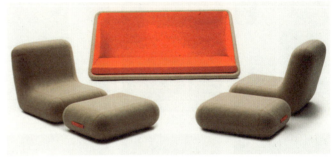

◘ 图6-45 曲线切割设计的沙发　　◘ 图6-47 模块化设计——沙发

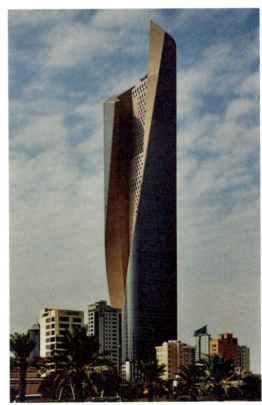

◘ 图6-46 特·阿尔哈姆拉建筑

块立体构成　129
Three Dimensional Constitutional Design

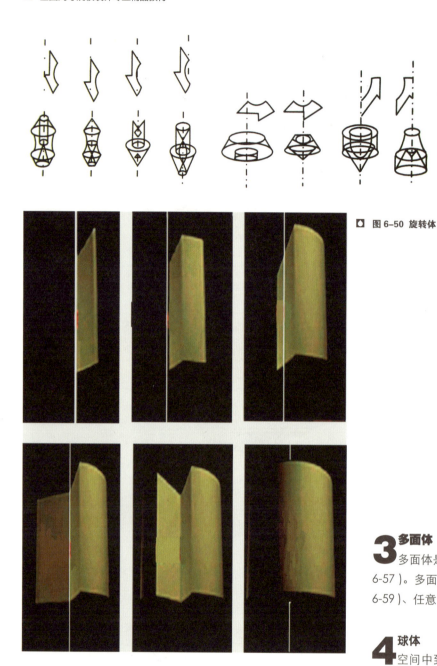

图 6-50 旋转体

图 6-52 英国 BskyB 风力涡轮方案

3 多面体

多面体是指由多个相同或不相同的几何平面构成的立体（图 6-57）。多面体结构主要有球体结构（图 6-58）、棱柱体结构（图 6-59）、任意多面体及由它们演变的新形态。

4 球体

空间中到定点的距离小于或等于定长的所有点组成的图形叫做球，球体是一个连续曲面的立体图形，由球面围成的几何体称为球体，见图 6-60、图 6-61。图 6-62 为台北南港高科技园区办公大楼，它造型奇特，在建筑设计中独树一帜。台北南港高科技园区设计了一栋拥有独特美学造型的办公大楼，设计方案的灵感来自鹅卵石，整栋建筑呈现鹅卵石的独特造型，体现了柔和、典雅、力量与个性的完美组合。

4.1 柏拉图球体

柏拉图球体主要有正四面体、正六面体、正八面体、正十二面体、正二十面体等五种形式（图 6-63）。图 6-64 为正四面体的展开图，线为折线，图 6-65 为其 3D 效果图。图 6-66 为正六面

图 6-51 旋转体的 3D 示意图

图 6-53 旋转形式的包装设计

图 6-54 瑞典马尔默旋转大厦　　图 6-55 旋转楼梯　　图 6-56 旋转楼梯　　图 6-57 旋转式建筑模型设计

体的展开图，图 6-67 为 3D 效果图。图 6-68 为正八面体的展开图，图 6-69 为其 3D 效果图。图 6-70 为正十二面体的展开图，图 6-71 为其 3D 效果图，图 6-72 为正二十面体的展开图，图 6-73 为其最终成品图。它们都是有规则的单体，所有面均为绝对重复的等边、等角、正多边形；各单体不仅各个顶点之间彼此等距，而且各顶点到多面体中心点的距离也都相等；其构成平面的形状、大小相同，表面接合无缝隙。边缘与棱角都重复且向外凸出，面与面相遇之内角绝对相等，连接各角顶点形成球体。柏拉图球体也是一个理想的球体概念。

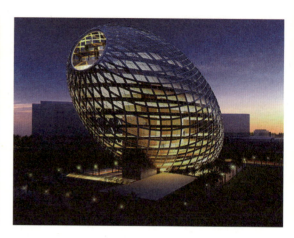

◻ 图 6-58 球体结构　　◻ 图 6-59 棱柱体结构　　◻ 图 6-60 球体结构

◻ 图 6-61 球体结构

◻ 图 6-62 台北南港高科技园区办公大楼图

图 6-74 为爱斯基摩人的冰屋，每个面的形状都是正三角形，半圆形的结构实际上是类似鸡蛋壳的外形，这种外形的受力效果很好，当力作用在一个点上的时候，这种外形可以将力分散在整个面上，这样房屋的承重效果更好。夕阳下的冰屋透着暖橘色的灯光，显得格外温馨。

正四面体　　正八面体　　正六面体

正十二面体　　正二十面体

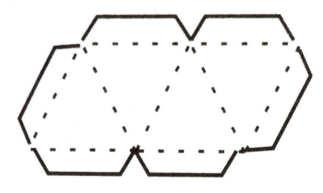

◻ 图 6-63 柏拉图球体

◻ 图 6-64 正四面体的展开图

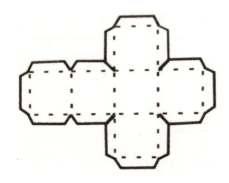

◐ 图6-65 正四面体3D效果图　　◐ 图6-66 正六面体的展开图　　◐ 图6-67 正六面体3D图

4.2 阿基米德球体

阿基米德球体：阿基米德球体是以柏拉图球体为基础发展而成的，是柏拉图球体的变异构成。各面均为正方形，如正三角形和正多边形，是两种或两种以上的基本面形的重复。连接各角端顶点的面接近于球形。

阿基米德球体的代表是等边14面体和等边26面体。图6-75为正十四面体的展开

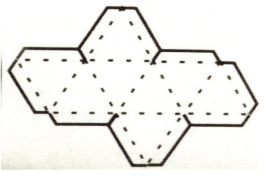

◐ 图6-68 八面体的展开图　◐ 图6-70 十二面体的展开图　◐ 图6-69 八面体3D图　◐ 图6-71 十二面体3D图

◐ 图6-72 二十面体的展开图　　◐ 图6-73 二十面体最终成品图　　◐ 图6-74 爱斯基摩人的冰屋外形

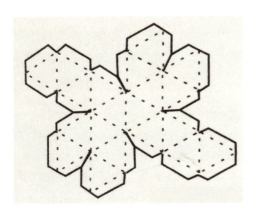
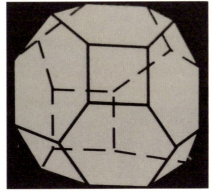

◉ 图6-76 最终成品图　　　◉ 图6-75 十四面体的展开图

◉ 图6-78 十四面体的最终成品图

◉ 图6-77 正二十六面体的展开图

图，图6-76为其最终效果图。图6-77为正二十六面体的展开图，图6-78为其最终成品图。图6-79为一个纸雕成的阿基米德球体，由五边形和三角形组成，五边形上雕刻着精美的花纹。

由于在相邻棱线上切割的位置不同，多面体产生的新造型也有所不同。多面体的面越多，就越接近球体形。除各种正多面体之外，还有较特别的五星多面体（图6-80）核体及其他多面体。从这些多面体的展开图（图6-81～图6-83）中不难看出，它们是由最基本的几何面或几何体集结组成的。因此，掌握这些单一的几何体的展开图形组成多面体，其他类型的多面体构成也就不难做出。

在应用过程中，几何体尽管形体简练，但较机械，缺少有机感与变化，为此，可以对几何多面体进行二次加工，使其形态变化，经过表面处理、边棱处理、角端的处理这三方处理可使其既保持几何形的简练，又不失生动变化。也可将多面体进行群化，以重复、渐变、密集等韵律重新组合成新的构成。

5 柱体

柱立体构成是指形体为柱状，高度大于断面尺寸，基本断面形状各异，且柱体上可有多种多样的体面变化、线条变化及角的变化。

◉ 图6-79 阿基米德球体

5.1 碑体

碑体是不以多个大小不同而形状类似的封闭多面体累集而成的柱状立体，或封闭柱状立体表面经过切折、开窗等方式所形成的表面有凹凸或转折变化的柱状立体（图6-84、图6-85）。

5.2 筒体

用纸构成各种断面的筒，其上经过开口、开窗、切折等方式处理，使筒体产生形体的变化而构成不同的立体。图6-86、图6-87为一组筒状的树灯设计。

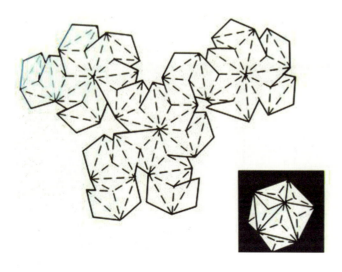

◉ 图6-80 多面体设计

6 多体组合

将多个块状的立体按照造型的要求，并依据形式美的法则使之以不同的方式组合，构成一个新的形体。图6-88～图6-100为多体组合的3D效果示意图。

6.1 重复形、相似形的积聚

指采用相同或相似的单位形体组合成新的空间形态。主要通过位置的变化和连接方式的不同来构成不同的空间形态（就像砌墙一样）。相同单体组合的变化方法分几种：位置变化、数量变化和方向上的变化。可利用构成骨骼式排列法则（图6-101），采用渐变式排列（图6-102，图6-103）、发射式排列和特异式排列等形式。

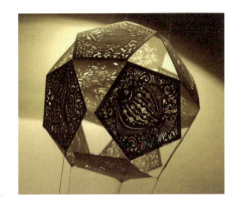
图 6-81 多面体设计

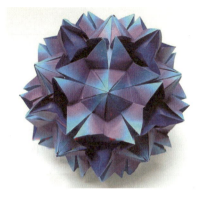
图 6-82 多面体设计

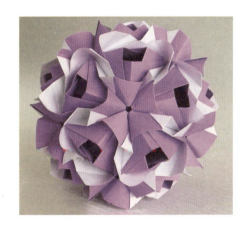
图 6-83 多面体设计

图 6-84 柱状 碑体

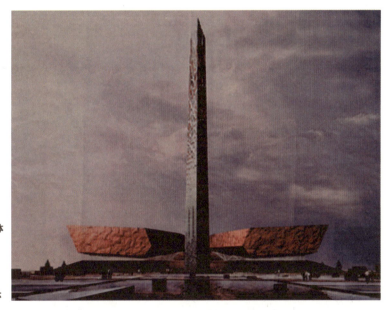
图 6-85 锥状 碑体

若先将数个相同单体组构成一个基本形体，然后由数个复杂的单体组合体组构成一个更大的形体，由此将会产生出更多有趣的组合体。如以简单几何形体作为构成单位，通过面接触方式和位置的变化会形成具有强烈动感的造型（图 6-104）。

图 6-105 是为丹麦音乐节设计的临时建筑。将悬链曲线板复制、旋转、放大，组成了一系列形式多样的壳体。这个临时的建筑由 10 个原型组成，探索了感性的社会，带来了不同的设计理念。图 6-106 为台北流行音乐中心设计，其外型由多个建筑体构成，整体风格颇具未来感。

图 6-107 为纸折成的作品，由十个重复形组成。不同的角度下形状也会产生不同的变化。

图 6-108 为温尼伯滑雪场避风亭。六个不规则的木质体块，加上暖黄色的灯光，让人在皑皑白雪中瞬间产生一种温馨的感觉。在温尼伯滑雪场里，设计师设计并建造了六个避风亭聚集在一起，给人一种在冰天雪地中相互依偎的凝聚力的感官冲击。避风亭外表是胶合板制成的，相互紧凑的结构不单是为游客提供一个遮蔽寒风的设施，更增加了陌生人之间相互交流沟通的机会，游客在舒适亲密的环境中可以相互交流玩乐体验。

6.2 对比形的积聚

对比形的积聚不同于重复或相似形的积聚，是一种更为自由的形式。对比的范围很广，主要有形状、大小、动静、垂直水平、多少、粗细、疏密、轻匝等（图 6-109～图 6-111）。不同单体的组合可以是不同大小的单体组合，也可以是不同形状单体的组

图 6-86 筒状的树灯设计

图 6-89 块的切割与重新组合

图 6-87 筒体建筑设计

图 6-90 异性圆展开图

图 6-88 块的切割与重新组合

图 6-91 异性圆展开图

▲ 图 6-92 六十二面体平面展开图

▲ 图 6-93 三十二面体立教凹入展开图

▲ 图 6-94 九十二面体展开图

▲ 图 6-95 九十二面体示意图

▲ 图 6-96 正十二面体凸展开图

▲ 图 6-97 四十八面体展开图

▲ 图 6-98 正六面体、正八面体插入造型为四十八面体效果图

▲ 图 6-99 块状多体组合

▲ 图 6-100 块状多体组合

合。利用不同单体作渐变式排列可获得较好的效果，如单体形状由方至圆的渐变、由曲至直的渐变、由大至小的渐变等。当然，在这类渐变中，还需特别注意实体与空间的关系，必要时也应有空间位置上的渐变。若单体数量仅2～3个，则不适宜采用渐变形式，可采用对称式或非对称式的构成方法，以追求总体的均衡效果。

图 6-112 为轻井泽博物馆。它们与西方几何设计有相似之处，甚至引领现代艺术与他们的创意和审美相结合。它在造型上更多地将三角形进行了方向和大小的对比，使其外形独特。

将纸进行正反折叠，折出一朵逼真的纸玫瑰。(1) 取一张15cm×15cm 的正方形彩色纸（图 6-113）。(2) 横向对折，折好的每边再对折，再对折1次（图 6-114）。(3) 展开，纸上留下横向的折痕共7道（图 6-115）。(4) 纵向对折，折好的每边再对折，再对折1次，纸上留下纵向的折痕共7道（图 6-116、图 6-117）。(5) 展开纸，对角折（图 6-118）。(6) 折两次，得到折痕如下（图 6-119）。(7) 把四个角折起来（图 6-120）。(8) 整张纸沿一条对角线对折（图 6-121）。(9) 找到对角线上方最近的那条由横向、纵向折痕交叉点连成的线，向上折起（图

图 6-101 正方骨骼排列

图 6-105 丹麦音乐节设计的临时建筑

图 6-102 渐变式排列

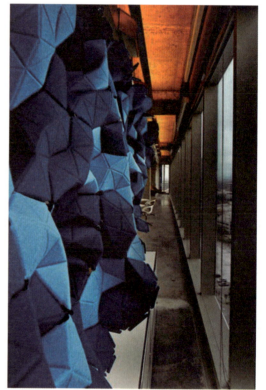
图 6-104 多面体的组合

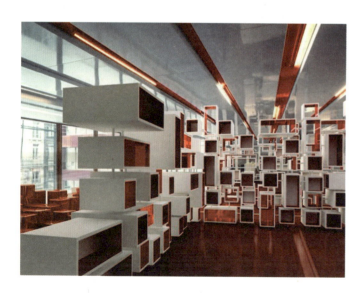
图 6-103 渐变式排列

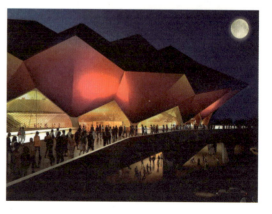
图 6-106 台北流行音乐中心设计

立体构成设计

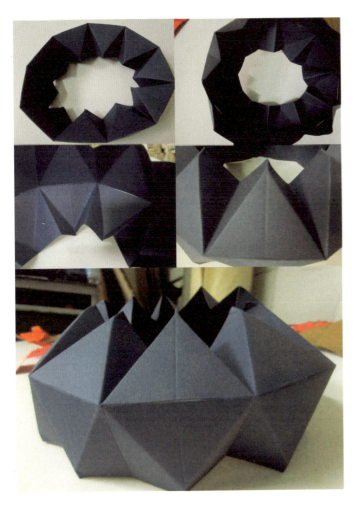

图 6-107 折纸作品

图 6-108 温尼伯滑雪场避风亭

图 6-109 不同形状的块体组合　　图 6-110 不同形状的块体组合

6-122）。(10) 另一个对角线也同上一个步骤，折一条折痕图 6-123 为展开图。(11) 沿上图中的白线将纸对折两次（图 6-124）。(12) 沿上图的白线将最下面的角对折（图 6-125）。(13) 图 6-132 为展开图。(14) 将四条对角线捏起，图 6-126 是俯视看到的效果。沿箭头所指方向将纸进行折叠。(15) 将纸放平即可得到图 6-127。(16) 沿上图中的白线将纸向下折叠，即可得到图 6-128。(17) 再把另半边从后面撑开，即可形成图 6-129 的形状。(18) 将纸的四角沿图 6-130 中的白线依次向下折。(19) 图 6-131 即折叠后的形状。(20) 图 6-132 为背面的形状。(21) 按白线所示向后折出两个小三角（图 6-133）。(22) 将小三角向上折，之后沿图 6-134 中的白线进行折叠。(23) 按图 6-135 中白线所示将纸对折。(24) 沿图 6-136 中的白线将纸向后折。(25) 沿图 6-137 中白线折完后的形状（图 6-138）。(26) 四个角都折好后的形状，俯视图（图 6-139）。(27) 背面的形状（图 6-140），沿图中白线讲四个角向内折。(28) 沿图 6-141 折完后即

◎ 图6-111 轻井泽博物馆

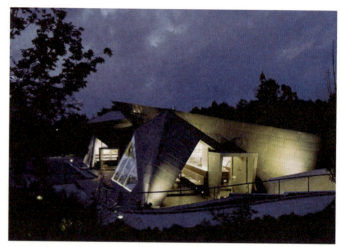

◎ 图6-112 轻井泽博物馆

可得到下图（图6-142）。(29) 正面如图6-143图所示，沿图6-143箭头所示将四片花瓣向外拉，露出花蕊。(30) 沿上图折完，效果如图所示（图6-144）最后美丽的红玫瑰。

7 块立体构成的应用

块材构成，顾名思义就是以块材为基本形体的构成。块材占有的是充实的容积，是具有长、宽、厚三度空间的立体量块实体。块材立体具有连续的表面，在设计运用中可表现出很强的量感和空间感，是立体造型最基本的表现形式。

自然界中的物象千差万别，按照立体基本形态，可以划分为规则的几何形体和不规则的自然形体。根据立体构成的原理，任何复杂的形体均可以还原（分割）为简单的几何形体（即使是非规则形体，可以按几何形体使之规范），也可以组合（积聚）成任何新形体。在设计中对基本块体加以研究，深入分析各个设计领域中的物体形象。还可通过外力的拉扯或压挤作用，令基本形态变形。从而在设计中利用单纯、独立、造型完美的基本几何形态，创造出富有旺盛生命力的完美造型。在空间形态的创造中，可利用具备块体特征的材料，通过分割和积聚的基本方法，按照一定的形式法则构成新的形态。分割是以被分割的对象为前提，积聚则以单位要素为前提。在设计过程中可利用块材的分割和积聚混合运用变化。使其全体基本体块关系成为一种和谐、融贯的有机组织。通过这些变化，组成一个具有线的运动韵味、表面状态和形状既对比又谐调、空间变化丰富的协奏曲。

块的分割主要是以分割的对象为前提，利用对块体的切割，衍生出多种复杂的形体，产生新的形态。丰富了线型、体量与空间的关系，表现出很强的量感和空间感，并增强了思维的联想力，从而创造出多种形态各异的新的立体造型。

积聚则以块体单位要素为前提，通过位置变化、数量变化和方向上的变化。利用构成骨骼式排列法则，采用渐变式排列、发射式排列和特异式排列等形式综合运用这三种变化。若先将数个单体组构成一个基本形体，然后由数个复杂的单体组合体组构成一个更大的形体，由此将会产生出更多有趣的组合体。运用均衡与稳定，统一与变化等的美学原则增强形体间的连贯性、紧凑性。使之具有整体与变化的协调。创造具有一定空间感质感、量感、动感的造型形态，从而创造出千变万化的新形态，产生各种动势和意境，传达新的视觉效果。

在各领域的设计中可通过块的立体构成，引导了解造型观念，训练抽象构成能力，培养审美观。将立体构成的三维实体形态与空间形态的构成相结合，影响并丰富其形式语言的表达。

7.1 在视觉传达的应用

在立体构成中，视觉传达中的应用往往以核心的平面视觉要素为基础，而其中的体要素通过叠加、重复、镂空、立体化、数字化等多种手法，强化这些要素在视觉传达中的展示形式，从而构成三维的空间立体形态。

将块体的高度统一，形成多维化视觉形象，构成三维空间形式。通过其块体构成，使视觉传达方面上的设计都较为整体、单纯，多呈现几何形态。将其作为视觉作品中的主题元素，可在视觉构成中给予一种心理空间的引导。经过块的组合吸引观众，创造一种

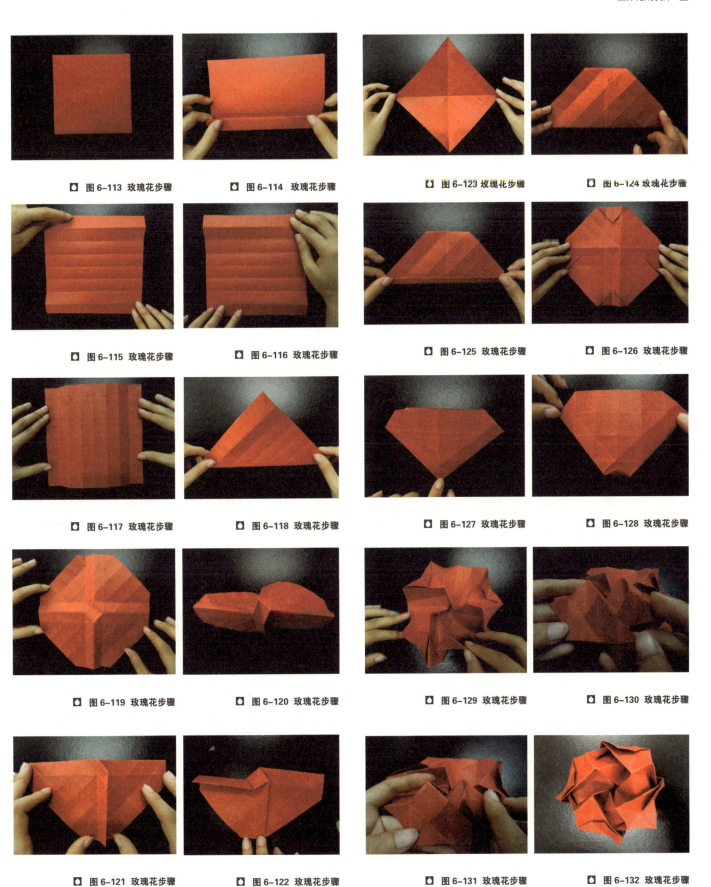

图 6-113 玫瑰花步骤　　图 6-114 玫瑰花步骤　　图 6-123 玫瑰花步骤　　图 6-124 玫瑰花步骤

图 6-115 玫瑰花步骤　　图 6-116 玫瑰花步骤　　图 6-125 玫瑰花步骤　　图 6-126 玫瑰花步骤

图 6-117 玫瑰花步骤　　图 6-118 玫瑰花步骤　　图 6-127 玫瑰花步骤　　图 6-128 玫瑰花步骤

图 6-119 玫瑰花步骤　　图 6-120 玫瑰花步骤　　图 6-129 玫瑰花步骤　　图 6-130 玫瑰花步骤

图 6-121 玫瑰花步骤　　图 6-122 玫瑰花步骤　　图 6-131 玫瑰花步骤　　图 6-132 玫瑰花步骤

◎ 图 6-133 玫瑰花步骤　　◎ 图 6-134 玫瑰花步骤　　◎ 图 6-139 玫瑰花步骤　　◎ 图 6-140 玫瑰花步骤

◎ 图 6-135 玫瑰花步骤　　◎ 图 6-136 玫瑰花步骤

◎ 图 6-137 玫瑰花步骤　　◎ 图 6-138 玫瑰花步骤　　◎ 图 6-141 玫瑰花步骤

◎ 图 6-142 玫瑰花步骤　　◎ 图 6-143 玫瑰花步骤

图 6-145 VI 设计

图 6-144 玫瑰花完成图

图 6-146 VI 设计

气氛,激起人们的美感,满足人们的审美情趣,使人们在美好享受中接受某种信息,进而达到认同或占有的目的。块体设计以一种特殊的符号来体现"视觉元素",通过传播在设计中所隐藏的特殊信息,有意识地引起人们对固定的思维和反映的信息形式的思考,从而产生处理情感的、物理的、知识的和理智的心理反应。

在视像的建立过程中,可把信息演绎为各种不同面积的单元,将块体元素排列形成有含义的视像词条放于载体上,达到信息传达的作用。通过物理空间的界定,将体与量的关系等原理进行充分运用。表现出三维的立体空间感,对人的视觉引导作用形成一种幻觉空间。从而吸引设计的视觉冲击力,造成视觉性生理的舒适,引起心理的美感与判断。按照形式美的法则有秩序地、有理的、有规律地表现出不同的视觉形态。利用体要素的变化,形成千姿百态的设计形态。

奥地利设计节 VI 设计(图 6-145)是以柏拉图多面体为设计原型,将多个正三角形通过镂空、颜色等变换,表现出并非实立体空间的三度空间,这是图形对人的视觉引导作用形成的幻觉空间(图 6-146)。

图 6-147 VI 设计

▣ 图6-148 VI设计　　　　　　　　　　　　　　　▣ 图6-149 Trivalent 设计

▣ 图6-150 Trivalent 设计　　▣ 图6-151 Trivalent 设计　　　　　　　▣ 图6-152 Trivalent 设计

▣ 图6-153 Trivalent 设计　　▣ 图6-154 展示设计

该设计以核心的平面视觉要素为基础，通过叠加、重复、镂空、立体化、数字化等等多种手法强化作为这些视觉要素的展示形式，构成空间形态，形成高度统一的多维化视觉形象（图6-147）。以该多维化视觉形象为设计元素，运用到各种设计物品中（图6-148）。

品牌设计欣赏：Trivalent（图6-149）。该Trivalent设计是利用所有面均为绝对重复的等边三角形，构成了平面的形状、大小相同，表面接合无缝隙的柏拉图多面体（图6-150）。将多个三角形元素重新组合为以三角形基本元素的几何三角体（图6-151）。利用相邻接之三角表面相嵌合的效果，使人感到结构更为紧凑、整体性更强，并将其设计的三角几何体作为品牌的设计元素利用到服装、工艺品等各种设计领域（图6-152、图6-153）。

展示设计（图6-154）。该展示设计是将相似的长方形体作为基本单位，通过位置的变化和连接方式的不同，组合成新的空间形态。在整体中加入局部的变化，从而得到丰富的造型变化。通过面接触方式和位置的变化，形成具有强烈动感的造型。利用长方形体的重复增强整体的韵律，由此所产生的韵味使设计结果所得到的立体形象具有明显的个性。

海报设计（图6-155）。该海报是利用阿基米德多面体为设计灵感，将三角形、四边形等多边形进行重复边角的向外凸出，使相邻棱线上切割的位置不同，产生具有象征超人的立体化新造型。利用不同的色彩设计，产生丰富与多元的视觉特色。

装置艺术（图6-156）。该装置艺术的设计理念在于将多个重复的长方体作为基本单体形体，进而组合成新的空间形态。主要通过长方体叠加的位置的变化，通过面接触方式和位置的变化形成具有强烈动感的造型。利用邻接之各种表面相接触的效果，使人感到结构更为紧凑、整体性更强。将长方体元素自上而下平稳地堆放在一起，构成一定的形态，进行随意的堆砌组合，创造出较为复杂的形态，具有较强韵律感。利用整体向上的同一的秩序，给人以和谐一致的感觉。

纸球（图6-157）。该纸球是利用柏拉图多面体及阿基米德多面体为设计原型，将重复的多边形进行边与边的紧密接触，或者利用相同的几何形体作为基本元素，进行拼接、贯穿等多体组合形成球体（图6-158、6-159）。通过丰富变化的造型，凸显其球体的立体感、空间感和量感（图6-160、图6-161）。基本形体组合的关键在于追求邻接之各种表面相贯穿或嵌合的效果，使人感到结构更为紧凑、整体性更强（图6-162）。

鸟羽拼块（图6-163）。该鸟羽拼块的设计，是视觉上以面立体为单体积聚而成的。单体按照设计者的意念传达其设计意图，灵活

图6-155 海报设计

图6-156 装置艺术

◯ 图6-157 纸球　　◯ 图6-160 纸球　　　　◯ 图6-158 纸球　　◯ 图6-161 纸球　　　　◯ 图6-159 纸球　　◯ 图6-162 纸球

地组合在一起，构成一种带有完整性、独立性存在的鸟羽造型。整体表现出一种同一的秩序，给人和谐一致的感觉。将块体结构更为紧凑、整体性的结合利用统一与变化的美学原则创造出具有一定空间感质感、量感、动感的鸟羽造型形态，令其在表面状态和形状形成一种既对比又谐调的丰富协奏曲。

7.2 在室内设计的应用

在室内空间设计中利用块立体构成的原理，以物理力学为依据，以人们的视觉为基础，通过块体从分割到组合或从组合到分割的过程，创造出一定新的造型艺术形态。使室内的三维空按照一定的原则，将块立体造型要素组合成多样的立体形态，并赋予其个性美。应用统一与强调、对比和调和、节奏与韵律等规律使室内设计产生空间的形式美。

将块体要素作为室内空间的一种形式符号，用调整、分割或重组等造型手段对其空间进行重新布置，以此增加室内环境的空间气氛。并通过空间的划分、联系，从而对人为活动进行引导，创造人与人、人与物之间舒适、轻松的活动空间和交流空间，赋予室内空间的生命力。使人们对空间的概念不仅仅局限在三维空间当中，而是把人的意识形态作为空间的延续。

Ar de Rio 酒吧广场（图6-164）的设计是以柏拉图多面体的设计理念为引导，利用多个相同、重复的正方形所接触排列，形成典型的六角形蜂巢结构（图6-165）。将其相同的正方形之间所包围的空气所形成空"形"。通过面接触方式形成具有强烈动感的造型。利用其所形成的空间限定性，使其产生内外通透性并引人进入内部结构空间。图6-166 为一间披萨店。该披萨店的设计是将不同的三角形面无缝隙拼接，并使其缘与棱角重复且向外凸出。将其中的部分面渐次后退、进行破坏，造成一种"残像"，增强了造型的层次感和节奏感，使人产生震惊和疑惑的感情。在形态的任何部位做由表向里、不同角度的切割，使简单的形态发生体面的转换变化，既有平面、虚面，又有凸面、凹面。不仅改变了原有的呆板形态，还增强了立体感。

图 6-163 鸟羽拼块

图 6-166 披萨店

图 6-164 酒吧广场　　图 6-165 酒吧广场

参考文献

[1] Hines, Joke, "Creative Process" Souttwest Art.1996

[2] Henri, Robert. "the Art Spirit", Ryerson New York.1984

[3] 莫里斯·德·索斯马兹（英），视觉形态设计基础 [M]. 莫天伟译，上海：上海人民美术出版社，1989。

[4] 舍文·柏林纳德（美），设计原理 [M]. 周飞译，上海：上海人民美术出版社，2004。

[5] 保罗·芝兰斯基（美），玛丽·帕特·费希特（美）．色彩概论 [M]．上海：上海人民美术出版社，2004。

[6] 康定斯基（俄），点，线，面——抽象艺术的基础 [M]. 罗世平译，上海：上海人民美术出版社，1989。

[7] J.J.德罗西奥·迈耶（法），视觉美学 [M]. 李纬，周水涛译，上海：上海人民美术出版社，1989。

本书图片资料来源

[1]　　http://www.docin.com 豆丁网
[2]　　http://www.ooopic.com 我图网
[3]　　http://www.sj33.cn 设计之家网
[4]　　http://www.kh168.net 设计知识资源网
[5]　　http://www.asiaci.com 亚洲 CI 网
[6]　　http://www.wzsky.net 设计前沿网
[7]　　http://www.wzsky.net 设计前沿网

本书所使用图片资料的部分作品未查出作者详细信息故未列出，还望见谅，作者可与本书作者联系，电子邮箱：542651668@139.com。同时欢迎广大读者交流，提出宝贵意见与建议。